Paul Roman...
(Chap... .)

V. 2648.
8.

TRAITÉ
DE LA
PEINTURE
AU PASTEL,

Du secret d'en composer les crayons, & des moyens de le fixer ; avec l'indication d'un grand nombre de nouvelles substances propres à la Peinture à l'huile, & les moyens de prévenir l'altération des couleurs.

Par M. P. R. de C.... C. à P. de L.

Quand on a chez soi de pareils Artistes,
Il n'en faut pas aller chercher ailleurs.
CAVAL. BERNIN.

A PARIS,

Chez DEFER DE MAISONNEUVE, Libraire, rue du Foin Saint-Jacques, Hôtel de la Reine Blanche.

Avec Approbation & Privilége du Roi.
1788.

PRÉFACE.

L'ACADÉMIE des Sciences & l'Encyclopédie, ont donné des Traités sur les Arts. La première a même publié celui de la Peinture sur verre. Mais il nous en manquoit un sur la Peinture au pastel. On ne trouve même d'éclaircissemens nulle part sur cette matière.

De leur côté, les marchands de couleurs font beaucoup de mystère de la composition des pastels, ou plutôt il n'y a dans Paris que deux ou trois personnes qui sachent en composer, encore n'employent-

elles, sans s'en douter, que des expédiens au lieu de moyens, & des matières brutes au lieu de substances purifiées.

Un Traité sur cet objet, absolument neuf, étoit donc un ouvrage nécessaire.

Or, c'est le méchanisme & le matériel de ce genre de Peinture qu'on s'est proposé de développer dans celui-ci. L'on a tâché, sans rien prendre sur des occupations d'un autre ordre, de multiplier les ressources, & de fournir tous les éclaircissemens convenables sur cette matière.

PRÉFACE.

Ce Traité contient de plus, à l'usage de la Peinture à l'huile, des observations importantes. On sait qu'avec le tems elle perd sa fraîcheur, devient farineuse, pousse au noir. Il en indique le principe & la cause physique, avec les moyens de prévenir cet inconvénient, dont on est affligé de voir les ouvrages des plus grands Maîtres se ressentir. C'est un objet capital sur lequel nous n'avions non plus aucun éclaircissement.

D'ailleurs il fera connoître de meilleures substances que celles

auxquelles on se plaint d'être réduit, & c'est en appliquant à la Peinture les expériences de la Chymie, qu'il a rempli ces différentes vues. Il étoit tems qu'on tournât ces sortes d'expériences vers le plus aimable de tous les Arts.

Il indiquera pareillement divers moyens de fixer le pastel, même en grand, de sorte qu'avec cette méthode on pourra faire usage de ce genre de Peinture dans tous les endroits où le jour n'est pas favorable à la Peinture à l'huile, & ce moyen vaut mieux que celui de la détrempe & de la fresque, par les

PRÉFACE. 7

avantages propres à la Peinture au pastel; c'est de pouvoir se retoucher & se finir autant que l'on veut.

Enfin, quoique cet ouvrage ne paroisse avoir pour objet que le matériel de la Peinture, il renferme une foule d'observations utiles sur l'Art en lui-même, ou plutôt il contient un précis, un ensemble des principes. Ce sujet-ci n'est pas neuf sans-doute comme les précédents; mais il n'étoit pas épuisé, l'on peut dire encore sur cette matière des choses importantes, ouvrir même des vues nouvelles. Au reste, on a toujours mis

l'exemple à côté du précepte, & l'on s'est attaché sur-tout à montrer l'École Françoise dans son véritable jour.

TRAITÉ

DE LA

PEINTURE AU PASTEL.

1. LA peinture au pastel est l'art de repréſenter les objets ſur une ſurface plane avec des pâtes compoſées de ſubſtances colorées, qu'on a broyées à l'eau pure & qu'on a fait ſécher après les avoir roulées en forme de crayons.

2. Ce genre de Peinture eſt d'une facilité particulière. Il joint à cet avantage, celui de ne ré-

pandre aucune odeur, de n'occasionner aucune malpropreté, de pouvoir être interrompu quand on veut & repris de même, enfin de se prêter à toutes les positions, de quelque côté que vienne la lumière.

3. La Peinture au pastel seroit donc généralement préférée, surtout pour le portrait, où l'on est souvent obligé d'opérer à différentes reprises; mais elle n'a, pour ainsi dire, qu'une existence précaire, faute de consistance & de solidité; la moindre secousse fait tomber le pastel: le plus léger frottement l'emporte. Il faut, pour le garantir, couvrir les tableaux d'un verre qui court lui-même les plus grands risques au moindre choc.

4. Cet inconvénient l'a fait négliger par les grands Artistes. Ils

ont préféré la Peinture à l'huile, comme plus propre à transmettre leurs ouvrages à la postérité.

5. Cependant on pouvoit trouver un moyen de lui donner aussi de la consistance, en assurant & fixant le pastel. Mais il falloit que les Sçavans tournassent les yeux du côté des Arts, ou que les Artistes les tournassent du côté des sciences.

6. Dans la classe de ceux-ci, M. Loriot, méchanicien de réputation, fit des tentatives assez heureuses en 1753. Mais il se réserva son secret, même après avoir obtenu des marques de la munificence du Gouvernement. Ce n'est qu'en 1780 qu'il l'a publié. Nous y reviendrons bientôt.

7. Dans la classe des autres, M. le Prince de San-Severo di San-

gro, que Naples doit compter à la fois parmi les Amateurs & les Physiciens les plus recommandables qu'elle ait vu naître, y parvint aussi dans le même tems; il ne fit aucune difficulté de communiquer le moyen qu'il employoit à M. de la Lande, pendant le voyage que celui-ci fit en Italie en 1766, & qui ne tarda pas à le publier dans sa relation (1). Mais il ne paroît pas qu'on en ait fait grand usage, quoiqu'on le trouve copié dans l'Encyclopédie, & qu'il réussisse très-bien dans de petits tableaux. Nous en parlerons aussi dans la suite, lorsque nous indiquerons les moyens que nous avons trouvés de fixer le pastel en grand; peut-être que désormais, rien n'empêchera les Artistes de se familiariser avec ce

(1) Voyage d'un François en Italie, tome 6, pag. 398.

genre de Peinture aimable & facile.

8. Aucun autre n'approche autant de la nature. Aucun ne produit des tons si vrais. C'est de la chair, c'est Flore, c'est l'Aurore. S'il n'a pas quelquefois autant de force que la Peinture à l'huile, c'est moins sa faute que celle de la main qui l'employe.

9. Non que je prétende inviter à quitter le pinceau pour le pastel. Mais combien d'occasions où l'on trouveroit de l'avantage à le substituer à la Peinture à l'huile plutôt que la détrempe. D'ailleurs, ceux qui ne sont pas bien habitués, pourroient, en s'exerçant quelquefois dans ce genre, acquérir de la prestesse & de la facilité, même du coloris. Nul doute au moins qu'il ne valut mieux, quand

on veut développer un sujet vaste, l'esquisser au pastel qu'à l'huile ; cette manière prendroit peu de tems, seroit moins pénible, se prêteroit mieux aux corrections convenables, & seconderoit bien les élans & le feu de l'imagination.

10. Mais le pastel peut arracher beaucoup de jeunes personnes à l'ennui de la solitude. Ce genre de peinture a tant d'attraits, que rien n'est plus propre à leur fournir des ressources contre le désœuvrement, source de tant d'écarts. Le dessin fait partie de leur éducation. Mais elles s'y bornent, vu l'attirail qu'entraîne la Peinture. Cependant quel amusement plus doux, par exemple, ou qu'elle occupation plus délicieuse pour elles que de pouvoir tracer l'image des auteurs de leurs jours, des fleurs, un paysage. Le pastel leur en pré-

sente les moyens les plus faciles. Ce n'est, pour ainsi dire, qu'un jeu.

11. Nous avons enfin pour objet de rendre aux Arts des talens découragés, en multipliant les ressources & leur fournissant des moyens. La difficulté de deviner la préparation des crayons en pastel, quoique bien simple quand on la connoît, rebute presque tous ceux qui l'ignorent. Nous allons, dans cette vue, révéler sans-doute plus d'un secret. Mais, dans les Beaux-Arts, le Génie seul doit en être un, parce qu'il ne peut se communiquer.

12. La composition méchanique des crayons en pastel, sera donc l'objet d'un des principaux articles de ce Traité.

13. Les divers moyens de fixer

le pastel seront l'objet d'un autre article, & j'indiquerai de nouvelles matières propres aux divers genres de peinture, quand la nature du sujet l'exigera.

14. Mais avant d'entrer dans ce détail, je crois, pour rendre ce Traité d'une utilité plus générale, & laisser à désirer le moins qu'il sera possible, devoir dire un mot des instrumens nécessaires, en faveur des Amateurs qui seroient éloignés des secours & des éclaircissemens. Ce sera la matière du Chapitre premier, Chapitre que les gens instruits peuvent laisser à l'écart. Un livre élémentaire doit renfermer les premières notions.

15. Je fournirai, dans les mêmes vues, à la fin de cet ouvrage, quelques explications relatives aux

divers canevas sur lesquels on peut peindre en pastel, avec le moyen de donner, si l'on veut, à cette sorte de Peinture le ton de la Peinture à l'huile sans le secours du verre.

16. Les Sciences & les Arts sont allés fort loin parmi nous; mais nous ne connoissons pas le prix de ce que nous possédons. (1). Notre indifférence peut à peine se concevoir. Nous ne voyons la supériorité que dans ce qui nous est étranger, comme si la nature n'étoit pour nous qu'une marâtre; bien différens des autres peuples qui ne voyent la perfection que chez eux. Bientôt nous n'aurons plus que des idées d'emprunt; nous irons demander aux Allemands des Comédies, & des Danseurs aux Flamans. Cepen-

(1) *O fortunatos sua si bona norint!*

dant nous avons devancé les autres nations dans plusieurs branches des Arts & des Lettres. Nous aurons encore ouvert la carrière dans le sujet principal de ce Traité. Je tâcherai, lorsque l'occasion s'en présentera, que j'indiquerai les moyens qu'employe le talent, je tâcherai, dis-je, de faire connoître les heureuses productions de notre sol, & d'établir, non sur des lieux communs, mais par des caractères spécifiques, l'opinion qu'on peut se faire de nos richesses.

CHAPITRE PREMIER.

Des uſtenſiles néceſſaires dans la Peinture au paſtel.

17. CETTE manière de peindre ſe pratique avec des crayons dont on a broyé la matière avec de l'eau ſur le *porphire*.

18. Un porphire ou pierre à broyer eſt donc un uſtenſile néceſſaire. C'eſt un grand carreau de marbre de dix-huit à vingt pouces de diamètre. Le nom de porphire lui vient de ce qu'on en fait quelquefois de cette matière. On en trouve encore ſous le nom d'écaille (caillou) de mer qui ſont très-bons. L'Auteur d'un ouvrage

de Physique (1) dit que c'est une espèce de grais fort compacte & fort dur. Ceux que j'ai vus sont un véritable *silex*. On a quelquefois aussi donné ce nom visiblement estropié, d'écaille de mer, à la matière demi vitrifiée que vomissent les volcans, & qu'on nomme lave.

19. On conçoit qu'on peut se servir aussi d'une table ordinaire de marbre, qui ne soit ni rayée, ni lésardée, après l'avoir dépolie avec du sable & de l'eau ; mais on n'est pas toujours à portée de se procurer un porphire de marbre. On peut y suppléer par un plateau de verre, d'un pied de diamètre au moins & d'un demi pouce d'épaisseur, qu'on fait faire exprès

(1) Dictionn. de Chymie, par M. Macquer, *verb*. laboratoire.

dans une verrerie, & qu'on fait ensuite enchâsser dans du bois. Le verrier répand sur une grande plaque de fer, bien unie & presque rouge, la matière brûlante du verre, & l'étend au moyen d'une barre de fer, garnie aux deux extrémités, de poignées de bois. On peut se servir encore d'une glace de miroir, solidement encaissée dans une boëte, dont les rebords n'excèdent pas sensiblement la superficie de la glace; mais avant d'en faire usage, il faut ôter le poli du verre avec la molette & du sable très-fin.

20. Au défaut de ces matières & dans le besoin, quelques ouvriers se servent de véritable grais, ou d'une pierre de remouleur. Ils la choisissent d'un grain serré, très-fin, bien dure, & la font applanir avec la molette & du sable. D'au-

tres, également dans l'embarras, se servent tout simplement d'une planche de bois dur & compacte.

21. La *molette* est un caillou, scié par les ouvriers qui travaillent le marbre en forme de poire applatie par sa base. Elle peut être de la même matière que la pierre à broyer. Elle doit avoir dans sa partie inférieure trois ou quatre pouces de diamètre. Il faut que la base en soit bien plate, arrondie vers les bords. Dans les cantons où les rues sont pavées de gros cailloux, on peut en faire choisir un propre à cet usage ; il se trouvera tout prêt.

22. Enfin comme il y a presque partout de ces *peintureurs* (1),

―――――――――――――

(1) Je suis obligé d'employer ce terme pour ne pas confondre, par une même dénomination, des Artistes & des Ouvriers.

qui mettent les voitures & les boiseries en couleur, on trouvera chez eux des Ouvriers qu'on pourra charger d'apporter un porphire, parce qu'on doit abfolument, je parle aux Artiftes, faire broyer les couleurs fous fes yeux.

Je dis aux véritables Artiftes, car ce n'eft pas pour le peuple des praticiens que j'entre dans ce détail. Ils ne liront feulement pas cet écrit, & ne fe font jamais occupé de la fatisfaction de voir les nationaux & les étrangers fe difputer leurs ouvrages. Ces gens-là ne font pas faits pour s'affranchir du joug de la routine.

23. La plupart des Artiftes font dans l'ufage d'employer des couleurs qu'ils achètent toutes préparées. Il ne faut pas s'étonner fi leurs tableaux perdent leur fraîcheur avec le tems. On verra dans un

moment combien ces préparations-là sont détestables.

24. Pour amasser les couleurs sur le porphire, à mesure qu'on les broye, on se sert d'un *couteau* dont la lame, pour cet effet, doit être mince, pliante, large & ronde par le bout. Elle peut être d'acier, mais il vaudroit mieux qu'elle fut de corne, d'écaille ou d'ivoire, même de bois.

25. A ces trois ustensiles il faut joindre un *chevalet*. C'est un assemblage de deux montans ou tringles de bois, soutenus par une troisième tringle ou queue, attachée aux deux autres, vers le haut & par derriere, afin que le tout se tienne debout, & puisse porter le chassis ou tableau qu'on se propose de peindre. Tous les Menuisiers sont en état de comprendre & d'exécuter

-cuter cette espèce de pupitre, sans qu'il soit besoin d'entrer dans de plus amples explications. Il doit être, au plus, de cinq à six pieds de hauteur, si l'on ne se propose pas de peindre de bien grands tableaux. On peut y suppléer, dans un cas pressé, par une table sur laquelle on met le chassis appuyé par derrière contre le dos d'une chaise.

26. On se sert d'un petit bâton, qu'on tient de la main gauche, pour appuyer la droite & mieux l'assurer, pendant qu'on travaille. Cet *appuye-main*, de deux ou trois pieds de longueur, est terminé vers le bout comme une baguette de tambour. Quelques personnes s'en passent dans la peinture au pastel, le petit doigt un peu courbé leur suffit pour appuyer la main sans que l'ouvrage en souffre. Cela ne

feroit pas praticable dans la peinture à l'huile.

27. On doit enfin fe munir de deux ou trois boëtes fort plates, de bois mince ou de carton, de 15 à 20 pouces de longueur, fur un peu moins de largeur, & diftribuées en compartimens. Les compartimens doivent avoir trois pouces de diamètre. Ils font deftinés à recevoir les crayons de paftel, qu'on y couche fur du coton, parce qu'ils font très-fragiles. D'autres les mettent fur du fon. Chacun de ces petits compartimens doit contenir les paftels dont les tons fe rapprochent le plus.

28. Tel eft, avec d'excellens tableaux, quand on peut s'en procurer, l'ameublement néceffaire d'un attelier. On voit qu'il n'eft pas bien embarraffant. Du refte,

ce laboratoire ne doit avoir qu'une croisée ouverte, mais élevée & percée au nord, s'il est possible.

Passons maintenant à la composition des pastels. Voici d'abord quels sont les ingrédiens ou substances dont ils peuvent être composés.

CHAPITRE II.

Des matières propres à la composition des Pastels.

29. Toutes ces matières peuvent se réduire aux dix ou douze drogues suivantes. Nous en indiquerons, avec le prix actuel à Paris, la quantité nécessaire pour former un assortiment.

6 livres de craie de Troies, à 1 s. la liv.
1 livre d'Ochre jaune, à 12
1 livre d'Ochre de rue, à 16
4 onces de stil de grain jaune ou doré, à 1 l. 10 s. la liv.
6 onces de cinabre en pierre, à . . 8 l. la liv.

DE LA PEINTURE. 29

2 gros de carmin, à 24 liv. l'once.
3 onces de laque
 fine carminée, à 2 l. 10 f.
4 onces de bleu de
 Prusse, à 2
1 l. de terre d'om-
 bre, à 10 f. la l.
2 l. de terre de Co-
 logne, à 1 liv. la liv.
2 liv. de noir d'i-
 voire, à 1 l. 10 f.

30. Il y a quelques autres matières, dont on pourroit aussi composer des pastels ou crayons, après les avoir purifiées, comme on verra bientôt que celles-ci doivent l'être. Nous les indiquerons plus bas ; mais celles, dont nous venons de faire mention, peuvent suffire. On les trouve chez tous les Épiciers - Droguistes.

31. Voici quelle est la nature

de ces différentes substances. Il est plus important qu'on ne le croit, de savoir ce que c'est. Les Peintres cependant ne s'occupent guères de l'examen des drogues qu'ils employent. Si l'Architecte ne connoît pas la nature des matériaux dont il va se servir, comment pourra-t-il compter sur la solidité de l'édifice ?

32. Le *blanc de Troies* est une espéce de terre calcaire ou marne blanche, de la craie en un mot, qui se prépare à Troies, où il y en a de vastes carrières. On en trouve aussi dans l'Orléanois. Il faut choisir celui dont les molécules sont les plus fines, sans mélange de grains pierreux. La craie de Troies est fort bien conditionnée, & d'un blanc très-solide. Cette matière ne peut servir dans la peinture à l'huile, on y employe la céruse ou le blanc de plomb. Nous en parlerons dans un moment.

33. *L'Ochre jaune* est une espèce de limon ferrugineux, dont l'eau s'est chargée, en traversant les mines de fer, & qu'elle dépose dans son cours. Il y en a de grandes carrières dans la Province de Berri. La couleur de l'ochre jaune approche de celle de l'or mat; choisissez la plus légère, la moins compacte & de la nuance la plus vive.

34. *L'ochre brune* ou *de rue*, est une autre chaux, ou rouille de fer, semblable à l'ochre jaune, mais plus haute en couleur. On trouve dans un livre d'histoire naturelle (1) que c'est de l'ochre jaune calcinée ou colorée en jaune saffrané. La méprise est évidente. Cette ochre devient beaucoup plus rouge au feu que l'autre, ce qui ne

―――――――――――――――――

(1) Dictionn. d'hist. natur. par M. Valmont de Bomare, au mot *ochre*.

pourroit arriver dans l'une ni dans l'autre supposition. Celle qui porte le nom de terre d'Italie est la meilleure. La couleur des ochres est très-solide.

35. Pour le *stil de grain*, c'est véritablement une préparation de craie, colorée en jaune par de fortes décoctions de graine d'Avignon, dont on fixe la couleur sur la craie au moyen de l'alun; ce stil de grain n'a pas la solidité de l'ochre. Néanmoins il est bon; quelques fabricans le composent avec la céruse; & c'est de cette dernière préparation, que sont peintes la plupart des voitures qu'on met en jaune. Il faut la laisser pour cet usage & choisir le stil de grain le plus léger; que la couleur en soit jonquille ou dorée, & le grain doux au toucher.

36. Le *cinabre* est une combi-

naison naturelle de mercure & de soufre, d'où résulte un corps très-pesant, d'un rouge brun, composé de paillettes brillantes, & qui, réduit en poudre, devient écarlate. Il est, pour l'ordinaire, mêlé d'un peu de sable. Celui du commerce est une production de l'art, qu'on obtient en sublimant du soufre avec du mercure, & dont l'industrie des Hollandois, qui nous le fournissent, tire un assez bon parti. Cette préparation-là n'eût pourtant pas été long-tems un mystère si peu qu'on eût voulu s'en occuper (1).

(1) Tous ceux qui cultivent la Chymie, savent composer du cinabre; mais on ignore, en France, la manière de le fabriquer dans les travaux en grand. Cela dépend d'une manipulation fort simple. Il faut d'abord faire fondre dans un creuset une livre, par exemple, de soufre en poudre avec quatre ou cinq livres de mercure. On mêle bien ces deux matières. Quand elles commencent à se combiner, elles s'enflamment

B v.

37. Jamais il ne faut l'achetter en poudre, si l'on veut être sûr de n'avoir pas du minium au lieu de cinabre. On ne voit que des frau-

On couvre le creuset pour étouffer la flamme après l'avoir laissée durer deux ou trois minutes. La matière est alors ce qu'on nomme de l'*éthiops*. On la tire du creuset, on la pulvérise, on la tient près du feu pour l'entretenir presque brûlante. On prend un grand matras de verre, on le place dans un bain de sable. On met dans le cou du matras un entonnoir qu'on lutte bien. L'on passe par l'ouverture de l'entonnoir une baguette de verre, afin de pouvoir de tems en tems remuer l'éthiops; mais ce bâton porte un bourrelet ou noyeau de lut, en forme d'anneau coulant, pour fermer tout passage à l'air & faciliter le moyen d'introduire de nouvel éthiops dans le matras, car il ne faut le mettre qu'à parcelles. On chauffe doucement le vaisseau, l'on augmente le feu jusqu'à faire rougir le fond du matras. A mesure que l'éthiops se sublime on en ajoute par l'entonnoir qu'on referme aussitôt; & l'on entretient le feu jusqu'à ce que toute la matière se soit convertie en cinabre par la sublimation.

Au reste il vient de se former une fabrique de Cinabre dans la Carniole, en Autriche. Il y en a un dépôt à Vienne, au Bureau de la direction des mines. Le prix est de 180 florins le quintal net, c'est à-peu-près un écu la livre.

des, car on est pressé de faire fortune; c'est l'esprit du siècle. Le minium, quoique plus orangé, ressemble assez au cinabre. On ne peut pas s'y tromper, en ne prenant celui-ci qu'en pierre. On lui donne dans le commerce, quand il est réduit en poudre, le nom très-inutile de vermillon. Laissez-le encore une fois, même avec le surnom de vermillon de la Chine, à moins qu'il ne soit en pierre, c'est le même mélange avec un peu de carmin pour le mieux déguiser; il est pourtant vrai que le cinabre apporté de Manille par les Espagnols a beaucoup d'intensité; mais il est rare. On verra tout à l'heure que le cinabre bien pur est très-solide.

38. Le *carmin* n'est que de la cochenille qu'on a fait bouillir une ou deux minutes avec un peu d'alun, d'écorce d'autour & de graine

de chouan. La fécule ou précipité qui se dépose assez vite, & qu'on met en poudre, est d'un rouge cramoisi fort éclatant. C'est une préparation très-chère à cause du prix de la cochenille (1), espèce d'insecte qu'on ramasse au Mexique sur le Nopal. Il seroit aisé de la naturaliser dans les plaines de la Guadeloupe & de Saint-Domingue (2), & ce seroit une belle acquisition. L'on jouit déjà, dans cette dernière Colonie, d'une espèce de cochenille qui donne la même couleur, mais en moindre quantité. Nous en avons une en France qu'on nomme Kermés, & qu'on recueille sur un arbrisseau du genre des chênes verts, mais un peu moins

(1) La cochenille se vend en détail de 23 à 24 francs la livre.

(2) M. Thierry, Botaniste du Cap François, avoit fait exprès le voyage de Guaxaca. Mais, faute d'appui, ses soins ont été perdus.

belle. Cependant la couleur du carmin n'eſt pas auſſi ſolide que brillante. Auſſi ne l'employe-t-on point ou bien peu dans la peinture à l'huile, parce qu'il n'a pas aſſez de conſiſtance & qu'il tourne à la couleur naturelle de la cochenille qui tire ſur le violet. Peut-être ſeroit-il poſſible d'avoir quelque choſe de mieux : c'eſt ce que nous examinerons par la ſuite.

39. La *laque* eſt un compoſé qu'on prépare, à-peu-près de la même manière avec du bois de Bréſil ou de Fernambouc, au lieu de cochenille. On y fait entrer de l'os de ſèche, ou même de la craye, pour qu'elle ait un peu plus de volume. La laque, proprement dite, eſt une eſpéce de cire rouge, produite aux Indes par des fourmis aîlées, & qu'on appelle improprement gomme laque. Elle entre

dans la composition de la cire à cacheter. C'est par imitation qu'on a nommé de la sorte la préparation dont nous parlons. Il y en a de plusieurs nuances, de rose, de cramoisie, de pourpre, l'une sous le nom de laque de Venise, l'autre sous celui de laque fine carminée, l'autre enfin sous celui de laque colombine, & qui tire un peu sur le violet. Choisissez la plus friable & la plus haute en couleur. Rejettez celle qui ne s'attache pas bien au papier. La laque est encore moins solide que le carmin.

40. Le *bleu de Prusse* ou de Berlin est encore une composition. Pour le fabriquer on fait calciner dans un creuset, avec du sel de tartre, du sang de bœuf desséché, puis on fait bouillir ce charbon qui donne un précipité verdâtre par l'addition d'un peu de vitriol martial & d'alun.

Mais ce precipité devient d'un très-beau bleu turc, dès qu'on y joint de l'esprit de sel. La terre de l'alun qui se dépose avec celle du vitriol n'est-là que pour éclaircir un peu cette espèce de laque. Avant le commencement de ce siècle, on ne connoissoit point cette composition, qu'un Chymiste de Berlin découvrit par hazard. On employoit à la place l'inde plate ou l'indigo. Le bleu de Prusse a plus d'éclat, & la couleur en est assez bonne, quoique les Peintres à l'huile s'en plaignent. On verra bientôt pourquoi. Choisissez le plus léger, le plus friable, & le plus haut en couleur.

41. Je n'ai point indiqué de substance verte, pour en faire des crayons, parce qu'il faut, ainsi que dans la teinture, les composer par le mélange du jaune & du bleu dans diverses proportions, comme on

le verra dans la suite. Il y a néanmoins des ochres de cuivre, telles que la cendre verte, la terre de Véronne, qui donnent un vert assez gai, mais qu'il faut laisser, avec la cendre bleue, pour la peinture en détrempe.

42. La *terre d'Ombre*, ou plutôt d'Ombrie, est une pierre compacte, un peu grasse au toucher, d'un brun roux très-obscur. C'est une espèce d'ochre de fer, mêlée de tourbe, & qu'on trouve en Italie & dans les Cévennes.

43. La *terre de Cologne* est une substance en masse, rude au toucher, d'un brun très-foncé, qui tire sur le violet. Cette matière paroît à-peu-près la même que la terre d'Ombre, mais beaucoup plus bitumineuse, & mêlée même

de parties pyriteuses (1). En un mot, elle a tous les caractères du safran de mars préparé par le soufre. Nous verrons plus bas le moyen d'assurer la couleur de la terre d'Ombre & de la terre de Cologne.

44. Au reste, on donne souvent du bistre pour de la terre de Cologne. Le bistre est une préparation tirée de la suie des cheminées, & qu'il faut laisser aux enlumineurs.

―――――――――――

(1). Il est bon d'observer, à cette occasion, que si l'on trouvoit quelque différence, & dans les matières dont il s'agit & dans le résultat des manipications dont nous allons parler, c'est que les drogues ne sont pas exactement les mêmes partout, quoique sous les mêmes noms. Par exemple, on lit dans un petit Traité sur la mignature, que la terre de Cologne est une pierre tendre qu'on peut scier en crayons. Ce n'est point sous ce rapport que cette substance m'est connue. De même on trouve dans l'Encyclopédie imprimée à Genève, que la terre d'Ombre est une poudre, ce qui suppose qu'elle ne se tire pas en masse de la carrière. Ainsi d'une foule d'autres exemples.

45. Enfin le *noir d'ivoire* est la terre des os, ou même de l'ivoire, qu'on a calcinés à feu clos. On peut y joindre celui que fournit le charbon des bois les plus communs, tels que le chêne, l'ormeau, le charme, le peuplier, la vigne & autres. Tous ces noirs là sont très-solides.

46. Ici finit l'énumération des substances nécessaires à la composition des crayons en pastel. On sera peut-être surpris que nous les bornions à ce petit nombre. Mais il y a tout ce qu'il faut. L'opulence ne consiste pas à posséder beaucoup, mais à savoir user de ce qu'on a. Le pastel est riche avec peu. Nous avons fait mention, parmi les couleurs connues jusqu'à présent, des plus essentielles, & qu'on trouve par-tout. Nous en indiquerons tout à l'heure beaucoup d'autres, plu-

sieurs même, qu'on ne connoît point, avec le moyen de les tirer des substances qui peuvent les fournir.

47. Après avoir parlé de la nature des matières propres à la composition des pastels, il faut expliquer la manière d'en composer les crayons. La plus simple sera pareillement la meilleure.

Nous parlerons d'abord des couleurs principales, ensuite des nuances particulières.

48. La Peinture laisse à la Physique l'examen de savoir s'il y a plus ou moins de cinq, ou de sept couleurs primitives. Elle appelle indistinctement de ce nom les substances qui les fournissent. Le blanc même, chez elle, est une couleur. Cette manière de parler

ne seroit pas admise parmi les Physiciens. Mais ce n'est pas de la théorie des couleurs qu'elle s'occupe. Ce n'est pour elle qu'une vaine spéculation. Nous écarterons donc le plus qu'il sera possible, tout détail scientifique, en traitant du méchanisme & de la composition des pastels.

CHAPITRE III.

De la manière de composer les crayons & des diverses manipulations qu'exigent les différentes substances.

49. PARMI les matières propres à ce genre de Peinture, il y en a dont on ne parviendroit à tirer que des crayons aussi durs que le marbre, si l'on n'employoit des moyens qui paroîtront bien simples, mais qui ne se présentent pas toujours les premiers, quand on les cherche.

50. Il faut remarquer ici que ces moyens, en même tems qu'ils sont indispensables pour rendre ces substances traitables au pastel,

produisent le double avantage de les purifier, & pour le pastel, & pour la Peinture à l'huile; c'est-à-dire d'assurer les couleurs, & de les rendre permanentes, en un mot de les mettre à l'abri de perdre leur fraîcheur & leur éclat. Ils peuvent donc prêter ici l'oreille, ceux des Peintres à l'huile qui sont jaloux de voir leurs ouvrages passer, tels qu'ils sortent de leurs mains, jusques dans l'avenir. Quand ce Traité n'offriroit que ce résultat, j'oserois déjà le croire de quelque utilité.

51. Les différentes substances dont nous venons de parler sont, les unes, des productions de la nature, les autres, des préparations de l'art. Plusieurs éprouvent du tems, des altérations funestes, & l'air en change la combinaison, suivant le degré d'influence qu'il a sur elles. Mais le feu prévient ses ra-

vages sur les premières, & l'eau sur les secondes; le feu, parce qu'il consume tout ce que le tems peut détruire, ce qui n'a pas besoin de raisonnement pour se comprendre; l'eau, parce qu'elle dissout & retient les sels qui sont entrés dans leur composition & qui les altéreroient; car, pendant qu'ils restent dans les substances, à la préparation desquelles ils étoient nécessaires, comme les stils de grain, les laques, le bleu de Prusse, ils s'abreuvent de l'humidité de l'air, & tombant en efflorescence, ils répandent sur la couleur une espèce de poussière, comme on peut s'en convaincre, en jettant les yeux sur les différentes espèces de vitriol, & plus encore sur la plupart des tableaux.

52. Mais un vice que le feu, ni l'eau ne peuvent détruire, c'est la

disposition qu'ont beaucoup de couleurs, fournies par les chaux métalliques, à se revivifier en métal, aux émanations du principe inflammable dont elles sont dépouillées. Elles deviennent alors d'une couleur sombre, elles poussent au noir. De ce nombre sont presque toutes les chaux de plomb, de bismuth, de mercure & d'argent, provenant de la dissolution de ces substances dans les acides. Il faut donc bannir de la Peinture, autant qu'il se peut, toutes ces préparations-là, telles que la ceruse, le blanc de plomb, les massicots, le minium, la litharge, le magistère de bismuth, en un mot toutes celles qui ne résistent pas à la vapeur du foye de soufre en effervescence avec un acide, puisqu'elles ne peuvent fournir que des couleurs infidelles, quelqu'apparence qu'elles aient en leur faveur. Le

foye

foye de soufre en est la pierre de touche. En le mêlant avec du vinaigre, on voit aussitôt si les substances qu'on expose à la vapeur ou fumée qu'il exhale, noirciront avec le tems (1). Nous allons bientôt en proposer d'autres qui ne seront pas sujettes au même reproche, surtout pour la Peinture à l'huile.

53. Il s'agit maintenant de faire l'application du principe ci-dessus

―――――――――

(1) Comme on ne trouve pas du foye de soufre partout, on pourroit désirer de savoir comment il se compose. On prend une once de fleur de soufre & deux onces d'alkali fixe. On les met dans un matras avec cinq ou six onces d'eau sur un bain de sable, on fait bouillir le mélange à petit feu pendant trois ou quatre heures, en le remuant de tems en tems. On le laisse refroidir, puis on le renferme dans une bouteille qu'on bouche bien. C'est du foye de soufre en liqueur. On peut le faire sans eau dans une capsule de terre en plus ou moins grande quantité. L'opération va plus vite. Il suffit de bien mêler sur le feu l'alkali fixe & la fleur de soufre.

C

à la préparation des couleurs pour la composition des pastels.

54. Observons d'abord, ceci dût-il paroître une répétition, qu'en général les crayons en pastel doivent tout simplement se faire en broyant avec de l'eau sur le porphire les matières dont on veut les composer, après les avoir bien purifiées comme on va l'expliquer, & qu'ils doivent être bien friables, c'est-à-dire laisser leur empreinte sur le canevas au moindre frottement, sans avoir cependant assez peu de solidité pour se briser ou s'écraser dans les doigts.

55. Et voici le type d'après lequel on peut d'autant plus aisément se régler pour juger de la consistance qu'ils doivent avoir, qu'on en a par-tout la matière sous la main. Prenez un charbon tout en feu, de quelque bois que ce soit,

Jettez-le tout brûlant dans de l'eau. Quelques momens après, écrasez-le, tel qu'il est, sur un corps dur, & réduisez-le en pâte bien fine, au moyen d'un autre corps dur que vous passerez & repasserez plusieurs fois dessus. Lors que ce charbon sera bien broyé, ce que vous reconnoîtrez si vous ne sentez pas la pâte graveleuse sous le doigt, ramassez-le, & donnez-lui la forme d'une cheville en le roulant sur du papier. Quand il sera sec, il vous donnera très-certainement une idée juste de la consistance que doit avoir, à-peu-près, tout autre crayon de pastel, de quelque espèce qu'il soit. Il formeroit lui-même un bon crayon noir s'il avoit été parfaitement broyé.

Ce point fixé, nous allons suivre en particulier chaque substance & commencer par les crayons blancs.

ARTICLE I.

Des Crayons blancs.

56. La craye ou blanc de Troyes dont les crayons blancs doivent être composés n'éprouve point d'altération sensible de l'effet de l'air, à moins qu'elle ne fut exposée aux alternatives de la pluie & du soleil. Cependant pour la purifier il convient de lui donner la préparation suivante.

57. Réduisez-en poudre une livre ou deux de blanc de Troyes. Jettez-la dans un vase qui contienne deux ou trois pintes d'eau. Remuez la matière avec une baguette de bois ou de verre, jusqu'à ce qu'elle paroisse toute délayée. Laissez-la reposer deux ou trois minutes pour

donner le tems aux parties grossières de se précipiter. Versez la liqueur toute trouble dans un autre vase, & laissez le précipité qui n'est que du sable. Quand l'eau sera devenue claire, jettez-en la majeure partie sans agiter le vase, ensuite versez tout ce qu'il contient dans plusieurs cornets de parchemin ou de papier dont vous aurez assujetti les circonvolutions avec de la cire à cacheter. Suspendez-les ensuite quelque part, & repliez un peu le haut des cornets pour empêcher la poussière d'y pénétrer. S'il est resté des parties graveleuses, elles se déposent au fond par le repos. Quelques heures après l'eau sera bien éclaircie, & vous pourrez percer les cornets au-dessus du sédiment pour la faire écouler. Quand la craye ne sera plus trop liquide, vous lierez les cornets dans leur partie inférieure avec un fil pour

séparer les parties grossières qui s'y sont précipitées, & vous répandrez le reste sur le porphire, pour l'y faire broyer. Lorsque vous jugerez que la craye est réduite par la molette en particules très-fines, vous la ferez ramasser en petits tas, avec le couteau, sur du papier joseph ou lombard; (c'est du papier fabriqué sans colle). Quelques momens après vous pourrez facilement paîtrir dans les doigts chacun des petits tas, & les rouler sur cette espèce de papier pour les mettre en forme de crayons. D'ordinaire on leur donne à-peu-près la longueur & la grosseur du petit doigt. On peut les faire sêcher sur d'autre craye ou sur du papier.

58. Les marchands vendent, sous le nom de blanc d'Espagne, de la craye de Meudon, qui n'est pas, à beaucoup près, aussi blanche que

celle de Troyes. On dit même qu'ils la font calciner comme de la pierre à plâtre, & l'humectent ensuite pour la paîtrir en petits pains. On pourroit aussi l'employer au pastel, pourvu qu'un feu trop vif ou trop long-tems continué ne l'ait pas convertie en chaux vive.

59. La craye est par elle-même très-friable. Si l'on désiroit que les crayons fussent un peu plus fermes, ce que leur fragilité rend quelquefois nécessaire pour ceux qui commencent, il faudroit dissoudre un morceau de gomme arabique bien blanche, dans quelques goutes d'eau pure, & la répandre sur la craye avant de la porphiriser.

60. On pourroit employer, au lieu du blanc de Troyes, le caolin, cette terre blanche qui, réunie avec le pétunze, compose la pâte

de la porcelaine. Il y en a de vastes carrières dans le Limosin, près de Saint-Iriex, & dans le diocèse d'Uzés, non loin du pont Saint-Esprit en Languedoc. Cette substance n'éprouve aucune altération dans le feu. Tout me porte à croire qu'elle réussiroit beaucoup mieux que la poudre de marbre dans la peinture à fresque.

61. Le gypse ou pierre à plâtre & les spaths du même genre pourroient aussi fournir des crayons blancs, & quelquefois on en a mis dans le commerce à l'usage du pastel. Pour cet effet il suffiroit de les calciner un quart-d'heure sous la braise & de les broyer ensuite un peu rapidement sur le porphire avec de l'eau, car ces matières formeroient un corps aussi dur qu'avant d'avoir passé par le feu, si l'on négligeoit de les broyer aussitôt

qu'elles sont humectées. Mais le blanc qu'elles donnent est sujet à noircir à cause de l'acide vitriolique dont le gypse est composé. Le feu n'en enlève qu'une partie. Il faudroit décomposer entièrement le gypse & pour lors ce seroit de la craye ordinaire.

62. La craye a très-peu de corps & ne peut servir dans la Peinture à l'huile; c'est ce que cette terre a de commun avec toutes les autres espèces de terre ou pierre calcaire. Il a donc fallu chercher dans les terres ou chaux fournies par les substances métalliques un blanc qui fit corps avec l'huile & n'en prit pas la couleur. On l'a trouvé dans la *céruse* ou *blanc de plomb*, dont on pourroit aussi composer des pastels en le broyant avec de l'eau.

63. Cette matière est une espèce

de rouille blanche que donnent des lames de plomb, corrodées par la vapeur du vinaigre, fur lequel on les tient quelques jours fufpendues dans des pots entourés de fumier (1). Beaucoup d'inconvéniens font attachés à ces fortes de préparations de plomb. Prefque toujours elles occafionnent de violentes coliques à ceux qui les travaillent habituellement. Rien, par exemple, de plus dangereux que d'habiter un appartement peint depuis peu de tems avec des couleurs où il en eft entré. Ce blanc a même, comme beaucoup d'autres chaux métalliques, le défaut de noircir dans des lieux expofés à des vapeurs capables de revivifier leur principe de métallifation, quoiqu'il foit dé-

(1) La feule différence qu'il y ait entre la cérufe & le blanc de plomb, c'eft que la cérufe eft mêlée par les fabricans avec beaucoup de craye.

fendu par l'huile. Dans un clin-d'œil la vapeur du foye de soufre tourne au brun le blanc de plomb le plus pur.

64. Tant d'inconvéniens font désirer depuis long-tems qu'on pût trouver un autre blanc pour la Peinture à l'huile. On peut s'étonner que l'usage du plomb n'ait pas conduit par analogie à l'épreuve d'une autre chaux métallique encore plus commune, & qu'on nomme la potée ou cendre d'étain. Cette chaux est grise, mais elle devient, par un violent coup de feu, de la plus grande blancheur. Peut-être a-t-on pensé qu'elle se vitrifioit en se blanchissant, parce qu'elle sert, réunie avec celle du plomb, dans l'émail de la poterie. Mais il est évident que, dans ce cas, l'émail n'auroit aucune blancheur, & seroit transparent. Le plomb seul se

vitrifie, & la chaux d'étain, qui n'est qu'interposée, sert de *couverte*. Il est vrai que cette chaux, déjà très-dure, le deviendroit encore plus après avoir été blanchie par le feu; mais elle pourroit être broyée d'avance, & n'en auroit pas moins la propriété de former pour la Peinture un blanc à jamais inaltérable.

65. Quoiqu'il en soit, il existe une autre chaux métallique toute préparée, & qu'on peut employer à l'huile sans aucun des inconvéniens attachés aux préparations du plomb. C'est la *neige* ou *fleurs argentines*, du régule d'antimoine, c'est-à-dire la chaux de ce demi-métal sublimé par le feu. Cette neige, lorsqu'elle est recueillie avec soin, fournit un blanc superbe. Elle a tout le corps nécessaire à l'huile, & n'est point susceptible d'altéra-

tion, quoique beaucoup d'autres chaux produites par ce demi-métal soient très-sujettes à noircir, telles que le bésoard minéral, le précipité rouge, la matière perlée & plusieurs autres. En général les chaux métalliques, obtenues par voye de sublimation, ne dégénèrent point. L'on en trouve à Paris chez presque tous ceux dont la profession a quelque rapport à la Chymie, tels que les Maîtres en Pharmacie. Mais il faut choisir: elle n'est pas très-blanche ou très-pure chez quelques-uns. Supposé qu'on ne fut pas à portée de s'en procurer, voici comment cette neige peut se faire. Mettez du régule d'antimoine, par exemple une livre, dans un creuset dont l'ouverture soit un peu large. Que cette ouverture soit séparée du foyer par quelque corps intermédiaire, afin que la poussière des charbons ne puisse pénétrer dans le

creuset. Assujettissez-le pour cet effet avec des tuileaux dans une situation inclinée, enfin couvrez-le d'un autre creuset semblable, & faites rougir à blanc celui qui contient le régule. En très-peu de tems le couvercle se remplira de très-petites paillètes blanches & brillantes qu'on peut ramasser, en mettant un autre couvercle à la place du premier. C'est la neige dont il s'agit. Il faut continuer le feu jusqu'à ce que tout le régule se soit converti de la sorte, en flocons de nége ou de suye blanche. On doit prendre garde qu'il ne s'agit pas d'antimoine crud, mais de régule d'antimoine.

66. Indépendamment de la neige ou fleurs argentines du régule d'antimoine, on peut se servir aussi de ce que les Alchymistes avoient nommé pompholix, *nihil album*,

laine philosophique, en un mot des *fleurs de Zinc*. Les vapeurs les plus méphitiques, le feu même, ni le contact du foye de soufre ne leur causent pas la moindre altération. Je garantis, en un mot, les fleurs de Zinc comme le meilleur blanc qu'on puisse employer à l'huile ; ces fleurs ne sont autre chose que la chaux de ce demi-métal qu'on obtient aussi par sublimation de la même manière, à-peu-près, que la neige du régule d'antimoine, & valant encore mieux. Cette suye, du plus beau blanc, se forme quand on enflâme du Zinc, & se rassemble dans le vase & contre les parois du couvercle ; mais il y a souvent des flocons jaunes & gris. Il faut choisir les fleurs les plus blanches, & même les purifier de la même manière que la craye, afin de précipiter au fond de l'eau toutes les parcelles

du métal qui, sans se convertir en chaux, se seroient élevées avec les fleurs. Au surplus, je dois prévenir qu'il ne faut pas faire ces sortes de sublimations dans un lieu trop fermé. La fumée en est suffocante comme la vapeur du charbon. Les fleurs de Zinc ont même passé pour avoir de l'éméticité. Mais cet effet est assez douteux. Rien du moins ne prouve qu'elles l'ayent produit, lorsqu'on n'en a pas pris en substance; & jamais ceux qui les préparent ne se sont plaints d'en être incommodés.

67. Un observateur très-exact des phénomènes de la Chymie (1), ayant séparé la terre de l'alun de tout l'acide vitriolique avec lequel cette terre est combinée, proposoit de l'employer à la place du

(1) Chymie expériment. par M. Baumé.

blanc de plomb. Mais elle n'a point de corps à l'huile, en très-peu de tems même elle devient fort brune, ce qui ne doit pas furprendre, vu l'extrême avidité que l'on connoît à la terre de l'alun de s'emparer des principes colorans. Puifque cet écrivain tournoit un inftant fes recherches du côté de la Peinture, pour lui procurer ce qui lui manque, un blanc fans reproche, comment ne penfoit-il pas aux fleurs métalliques? Il les avoit fous les yeux.

68. D'un autre côté, quelques écrits publics (1) ont annoncé depuis trois ou quatre ans qu'on a trouvé dans le Zinc un autre blanc qui n'a point les mauvaifes qualités des chaux de plomb. C'eft à M. de Morvau, très-connu par fes talens

―――――――――――

(1) Encyclopéd. méthod. *verb.* couleurs.

dans plus d'un genre, car le génie embrasse tout sans efforts, que les Arts le doivent. On ne peut douter qu'en effet, dès qu'il provient du Zinc, il ne soit à l'abri de toute altération, les chaux de cette substance étant naturellement très-irréductibles ; pressé par l'intérêt qu'inspire le progrès de nos connoissances, j'en envoyai chercher dans le tems au dépôt indiqué. Je le trouvai très-solide. Il y a plusieurs procédés pour convertir le zinc en chaux blanche ainsi que la plupart des autres demi-métaux, indépendamment de la sublimation. J'ignore celui qu'employe M. de Morvau. Si ce ne sont pas des fleurs de Zinc, mêlées avec de la craye, il seroit fâcheux que son procédé vint à se perdre. Le dépôt ayant passé depuis dans d'autres mains, je l'ai cherché long-tems, afin de l'indiquer ici, mais inutile-

ment. J'ai pris enfin le parti d'écrire au sieur Courtois, au laboratoire de l'Académie, à Dijon, qui l'y prépare, d'après les procédés de M. de Morveau. Sa réponse du 15 mai dernier, m'apprend que ce dépôt à Paris, est chez le sieur Cortey, droguiste, aux armes de Condé, rue de Grammont, quartier de la Comédie Italienne. Il le vend en paquets d'une livre, sur le pied de quatre francs, & quatre livres dix sols le paquet, tout cacheté.

69. Les Peintres à l'huile peuvent donc employer ce blanc avec la plus grande confiance, au lieu de celui que fournit le plomb. Toutes les autres préparations qu'on trouve dans le commerce pour ce genre de Peinture, ne sont que des chaux de ce dernier métal, sous quelque nom qu'elles soient

déguisées, blanc superfin, blanc d'Autriche ou de Chreminits, blanc léger, &c. Pour s'en convaincre, on n'a qu'à les mettre sur le feu quelques momens, elles deviendront bientôt d'un jaune safrané. Mais, si le charbon les touche, il ne tardera pas à les noircir en revivifiant la matière métallique, & c'est ce qui n'arrivera pas au blanc de Zinc.

70. On peut en composer aussi des crayons pour le pastel, & l'employer, soit pur, soit en mélange avec d'autres couleurs. Il y réussira très-bien, sur-tout si l'on se propose de fixer le pastel.

71. Au reste, les Peintres à l'huile trouveront peut-être que les différentes espèces de blanc dont je viens de parler, ne sèchent pas assez vite, & voudront les gâter

avec leur huile siccative. En ce cas, ce ne seroit pas la peine d'employer d'autre blanc que celui dont ils ont coutume de se servir, puisque cette huile est préparée avec des chaux de plomb; telles que le minium, le sel ou sucre de saturne, la litharge, ou même avec de la couperose blanche (1), ce qui ne vaut pas mieux, attendu l'extrême disposition de l'acide vitriolique à se rembrunir. Ainsi tout cela reviendroit au même.

72. Le moyen d'avoir une huile qui sèche bien, c'est de faire concentrer un peu celle de noix, en la faisant bouillir une heure au bain-marie. On peut en essayer d'autres. Je me contenterai d'indiquer celle de Copahu. Nette, limpide, odo-

(1) C'est du vitriol de Zinc, c'est-à-dire du Zinc dissous par l'acide vitriolique.

riférante, cette huile m'a paru sécher très-vite, même avec les couleurs les moins siccatives. On pourroit y mêler un peu d'huile de noix ou de lin. Mais après tout, les blancs que je viens d'indiquer séchent en fort peu de tems, quoique peut-être un peu moins promptement qu'avec le secours de la litharge & des autres préparations de Saturne.

73. Dans la classe des blancs dont j'ai parlé, je n'ai point fait mention de celui qu'on peut tirer du bismuth, dissous par l'acide nitreux, & précipité de ce dissolvant par l'eau pure. Ce blanc seroit très-beau, mais rien n'égale sa fugacité. Les moindres vapeurs le dégradent & le ramènent à la couleur métallique; aussi le blanc dont la plupart des femmes se servent à la toilette, & qui n'est que le même

précipité, sous le nom de Magistère de bismuth, les expose-t-il à paroître tout-à-coup, lorsqu'elles s'approchent des endroits où il y a des substances en fermentation, beaucoup plus brunes qu'elles ne l'étoient naturellement.

74. Les Parfumeurs préparent une autre espèce de blanc qu'ils leur vendent sous le nom de lait virginal. Ce n'est que du benjoin, résine dont l'odeur est agréable, qu'ils ont fait dissoudre dans l'esprit de vin. Quelques goutes de cette dissolution, dans de l'eau pure, la rendent en effet laiteuse, résultat que produiroient la plupart des autres résines. Ce blanc est très-innocent, mais très-inutile. Répandu sur la peau, l'esprit de vin se dissipe, l'eau s'évapore, il ne reste sur le visage que la résine, qui reprend sa couleur naturelle,

& ne conserve aucune blancheur.

75. Les meilleurs cosmétiques, dont elles pussent faire usage, sont, *en premier lieu*, la magnésie du sel d'epson, délayée avec un peu de gomme arabique & d'eau. C'est une terre très-légère & de la plus grande blancheur, qui n'est ni argileuse ni calcaire, & qui ressemble au caolin? Cette substance n'a pas la moindre qualité malfaisante. Elle est très-utile, au contraire, prise intérieurement, quand il s'agit d'absorber les aigres de l'estomach. La gomme arabique est également très-innocente, & n'est là que pour la faire adhérer à la peau. Ce blanc, étendu sur le visage, ne paroîtra pas d'abord, mais seulement quand il sera sec. Il est bon d'y joindre une légère pointe de rouge végétal ou de carmin, pour en éteindre la trop grande blancheur,

cheur, & le rapprocher davantage de la couleur de chair. Si peu qu'on s'essuye le visage avec un linge, il n'y restera que ce qu'on n'en voudra pas ôter.

76. *En second lieu*, les fleurs de zinc dont j'ai parlé ci-dessus, n°. 66, on peut les employer au même usage, sans craindre qu'elles altèrent la peau. L'on doit les choisir bien blanches. Mais quand il y auroit quelque mélange de jaune, elles n'en vaudront pas moins, pourvu qu'il ne domine pas. Il faut commencer par étendre sur le visage un peu de pommade ordinaire. Par ce moyen, cette poudre s'attachera fort bien sur la peau. Cette méthode-ci vaut encore mieux que la précédente. Le blanc de zinc dont j'ai parlé, n°. 68, & qui se vend chez le sieur Cortey, droguiste, rue de Grammont, fera

le même effet. Mais il faut auparavant le bien écraser. Il convient de mêler également un peu de rouge avec ces sortes de blancs tirés du zinc. La magnésie ne sauroit s'employer avec de la pommade. Quant à la neige d'antimoine dont j'ai fait mention, n°. 65, il ne faut pas s'en servir au même usage.

77. Si je suis entré dans ce détail, on ne doit pas s'en étonner, puisque je traite de la Peinture. D'ailleurs un grand nombre de jeunes femmes, soit par curiosité, soit par prévoyance, m'ont demandé là-dessus des éclaircissemens. Je ne leur ai pas dissimulé qu'il est impossible de préparer un blanc qui n'ait pas sur la peau l'air un peu farineux, & qu'il faut tâcher de se procurer, pour remplacer un jour la fraîcheur de l'âge, des agrémens dont le tems ne fasse

qu'augmenter l'éclat au lieu de les flétrir. Il n'en a pas moins fallu céder à leurs instances & ce que j'ai fait pour elles, je le fais pour toutes les autres, afin que du moins elles n'employent pas des drogues dangereuses ou contraires à leur but.

78. Il seroit aisé, par exemple, de composer une belle couleur de chair avec du mercure dissous dans l'acide nitreux, en le précipitant par une substance animale, telle que l'urine. Mais un pareil cosmétique seroit très-funeste, & ne seroit pas moins sujet à noircir que celui de bismuth.

Reprenons notre sujet principal, & passons à la composition des crayons jaunes pour la Peinture au pastel.

ARTICLE II.

Des Crayons jaunes.

79. Il y a, fous le nom de couleur jaune, bien des nuances différentes, celle du foufre, du citron, de la jonquille, celle du jaune, proprement dit, ou couleur d'or, l'orangé, l'aurore, enfin le fouci, qui fait le paffage du jaune au rouge.

80. C'eſt par des mêlanges que fe compoſent dans le paſtel la plûpart de ces nuances. Or nous ne parlons, quant à préfent, que des couleurs principales. Nous allons donc nous borner, dans cet article, aux matières qui les fourniffent,

& parler, en premier lieu, de l'ochre jaune.

81. Quoique cette ochre, non plus que la craye, n'éprouve aucune altération de l'influence de l'air, il est beaucoup plus indispensable de la purifier pour la dépouiller de toutes les particules de fer & de gravier qu'elle contient en plus ou moins grande quantité. Les ochres d'ailleurs sont toujours mêlées d'un peu d'acide vitriolique, ce qui rend la précaution de les purifier encore plus indispensable. On ne doit jamais laisser dans les couleurs aucune espèce de substance saline, & ceci regarde indistinctement tous les genres de Peinture, auxquels on attache quelqu'importance, mais principalement la Peinture à l'huile.

82. Il faut donc délayer l'ochre

dans un grand vase de fayance, avec beaucoup d'eau, verser ensuite l'eau, toute trouble, dans un autre vase, après l'avoir laissée reposer un instant, pour laisser les parties grossières se précipiter. On jettera ce sédiment, qui n'est que du fer ou du sable. Une heure après, l'ochre, suspendue dans l'eau, sera déposée. Jettez l'eau, mettez en de nouvelle, & délayez, puis versez l'eau, toute trouble, dans des cornets de parchemin que vous suspendrez au dos d'une chaise. Lorsque l'ochre sera rassemblée dans le cornet, séparez-la, par une ligature, d'avec le sablon qui s'est précipité le premier; & qui n'est bon que pour le *peinturage* des boiseries, & faites-la porphiriser après avoir jetté l'eau. Vous en formerez des crayons, aussitôt qu'elle sera maniable & pourra se paîtrir ou se rouler sur le papier, sans s'attacher aux doigts. En un

mot, c'est la même opération que celle dont nous avons parlé sous le no. 57 au sujet de la craye.

83. L'ochre brune ou de rue, & la terre d'Italie, doivent être traitées de la même manière. Il faut les bien purifier avant de les porphirifer & de les mettre en crayons.

84. Les marchands de couleurs vendent ces substances toutes broyées à l'eau. Mais ils se sont contentés de les porphirifer toutes brutes, & sans les purifier par le lavage. Il reste par conséquent beaucoup de particules de fer, qui, quoique bien atténuées par la molette, peuvent, outre l'acide vitriolique, altérer les couleurs après l'emploi dans la peinture à l'huile.

85. Parmi les ochres brunes, il y en a une, connue sous le nom de

terre de Venise ou de Sienne. Elle est très compacte, semblable dans sa cassure, à la terre d'ombre, ou plutôt à la gomme-gutte, c'est-à-dire luisante. Elle est de couleur canelle maure-doré. Cette matière a de l'apparence, & l'on en fait beaucoup d'usage dans la peinture à l'huile; mais elle ne vaut rien, quoique fort chère (1). C'est du fer, dissous par les acides minéraux, tel qu'en produisent les fabriques de vitriol. On croiroit, à la voir, qu'elle a beaucoup plus d'intensité que l'ochre brune. Mais outre qu'elle est bien moins solide, elle prend le même ton sous la molette, & calcinée, elle y devient beaucoup plus orangée.

86. Il est aisé d'avoir une ochre

(1) Elle se vend à Paris jusqu'à vingt-quatre francs la livre.

factice plus pure & plus belle. On met sur l'herbe, à la rosée, de la limaille de fer dans une grande assiète. En peu de jours la surface de cette poudre se couvre de rouille. On la broye légèrement sur le porphire avec un peu d'eau. La rouille se détache & l'eau s'en charge. On la coule au travers d'un linge dans un autre vase. Quand l'ochre s'est précipitée par le repos, on jette l'eau. C'est ce qu'on appelle du *safran de mars*.

La limaille d'acier, noyée dans l'eau pendant quelque tems, produit de même une autre espèce d'ochre d'un fauve très-obscur & presque noir. C'est ce qu'on nomme de l'*éthiops martial*. Cet éthiops, calciné sur le feu, devient d'un rouge brun très-beau. L'on trouve du safran de mars & de l'éthiops martial chez les Épiciers-Droguistes.

Venons au ſtil de grain.

87. Nous avons vu que c'eſt une préparation de craye qu'on a colorée en jaune avec le ſuc de la graine d'Avignon par le moyen de l'alun. On compoſe, à-peu-près de la même manière, pour l'uſage de la peinture, pluſieurs autres couleurs différentes, & c'eſt dans ce ſens qu'on peut dire, avec un Écrivain d'une très-grande réputation, mais que les ſciences viennent de perdre, que « la plupart des paſtels » ne ſont que des terres d'alun » teintes de différentes cou- » leurs ». (1).

En effet, ſi l'on met une certaine quantité d'alun dans une décoction de plantes colorantes, la terre de ce ſel quitte ſon acide &

(1) Hiſtoire natur. des minér. par M. de Buffon, art. de l'alun.

saisit les principes colorans. Telle est la base principale des stils de grain.

88. Mais, comme il reste presque toujours dans cette composition des parties salines de l'alun dont il faut absolument la dépouiller, elle exige des soins indispensables.

Après avoir bien fait laver le porphire & la molette, précaution qu'il faut toujours prendre, chaque fois qu'on passe d'une couleur à l'autre, faites broyer le stil de grain avec un peu d'eau. Jettez-le après cela dans une très-grande quantité d'eau chaude bien pure. Délayez-le quelques instans avec une spatule ou cuiller de bois, & laissez-le reposer un jour ou deux. Alors jettez l'eau sans agiter le vase, jusqu'à ce que le sédiment soit prêt à tomber, & versez-le, avec

l'eau qui reste, sur du papier à filtrer que vous aurez étendu sur un linge, par exemple un mouchoir, suspendu par ses quatre angles, ou sur une chaise, afin de soutenir le papier. Quand le sédiment sera sec, il se lévera de lui-même en écailles. Mettez-le sur le porphire avec un peu d'eau, pour lui faire donner quelques tours de molette, & le reste comme pour le blanc de Troyes, n°. 57. On peut même le broyer dès que l'eau sera passée au travers du filtre, & qu'il n'en restera plus que ce qu'il faut pour tenir la pâte un peu liquide.

89. Toutes ces précautions-là sont indispensablement requises pour les stils de grain. Quelquefois même on est obligé de les arroser encore sur le filtre, avant qu'ils soient bien secs. Comme il entre beaucoup de sels dans ces sortes

de compositions, d'un côté, les crayons feroient durs comme un clou, si l'on négligeoit de les bien laver pour les deffaler complettement ; de l'autre, la couleur, surtout à l'huile, ne manqueroit pas de se charger tôt ou tard de cette efflorescence qu'on peut remarquer sur l'alun & les autres vitriols, ce qui ne peut que dégrader un tableau. C'est un soin que les fabricans eux-mêmes devroient prendre avant de les mettre dans le commerce, mais ils s'en dispensent pour gagner davantage : le poids est plus fort & la peine moindre. De leur côté, les marchands qui vendent les couleurs en détail toutes préparées, soit à l'eau, soit à l'huile, ceux même qui composent les pastels, ne se doutent pas seulement de la nécessité de prendre cette précaution. Ces derniers, pour remédier à la dureté des

crayons de ſtil de grain, ſe contentent de le broyer avec un peu d'eſprit de vin. Je ſuis, à-peu-près, ſûr que c'eſt là tout leur ſecret. L'eſprit de vin rend effectivement ces matières-là très-friables, malgré l'abondance des ſels qui ſont entrés dans leur compoſition. Mais on voit que cela ne ſuffit pas.

90. Au reſte, ces ſortes de crayons doivent plus particulièrement que les autres, ſécher à l'ombre, vû que les ſtils de grain ne donnent pas une couleur indélébile. Je ne propoſerai pas d'y ſubſtituer l'orpin jaune. Cette drogue eſt horriblement dangereuſe, & la couleur n'en vaut rien, de quelque nuance qu'elle ſoit & quelque nom qu'elle porte ; car il y en a de ſoufre, de jonquille, & d'orangé, qu'on appelle orpin rouge, orpiment, réalgar.

91. Il y a pareillement dans le commerce des ſtils de grain de différentes nuances, depuis le citron juſqu'à l'orangé. Quelques marchands appellent celui-ci jaune royal. Ce jaune m'a paru tiré de la racine du curcuma, nommé autrement terra mérita; cette couleur eſt peu ſolide. On en trouve ſous le nom de ſtil de grain d'Angleterre. La puérile manie de donner ce nom à toutes les productions de l'induſtrie, s'eſt étendue juſqu'à la Peinture, quoique ce ſoit, dans cette matière ſur-tout, le moins impoſant de tous les titres. On employe de même en Angleterre celui de France comme un paſſeport aux yeux de la multitude, les noms font les choſes. Les compoſitions u'on appelle de la ſorte, ſont ordinairement d'une couleur fauve ou maure-doré, & ſe vendent quinze ou vingt ſols l'once. Quelquefois

elles font de couleur de bouë & fe vendent encore plus cher. Il y en a même fous le nom de ftil de grain brun, qui ne font très-fouvent qu'un mélange de ftil de grain jaune & de terre d'ombre, ou de biftre. C'eft ce qu'il eft aifé de voir en y regardant de près, ou, fi la fupercherie eft affez bien déguifée, on peut s'en affurer en le faifant rougir fur le feu. Le véritable doit y devenir blanc avec quelques nuances de matière charbonneufe : l'autre y prend la couleur de rouille de fer, ou celle du biftre. Quant au ftil de grain jaune ou doré, le feul dont il s'agit dans cet article, un moyen de s'affurer s'il eft bon, c'eft d'en écrafer avec du bleu de Pruffe, un peu moins de ce dernier que de ftil de grain. Ce mêlange doit donner une poudre d'un beau verd, pur & net.

92. On trouve dans un écrit composé sur le *peinturage*, qu'on a quelquefois apporté de l'Inde une graine appellée d'ahoua, (ahouaï, sans-doute; c'est une espèce d'apoçin dont le fruit est dangereux), & qu'on pouvoit en composer un stil de grain jaune fort solide & fort beau. Nous aurions à désirer bien d'autres végétaux propres à la teinture. Tel est le cariarou, dont les feuilles pourroient fournir une couleur voisine de celle de l'écarlate; les feuilles de l'alcana, sorte de troëne d'Egypte, qui produisent encore un rouge solide. Les bayes du balisier, plante de la Guiane, qui donnent un pourpre fort riche; la racine du Mascapenna qui teint en cramoisi; le tsai de la Cochinchine, plante qui, fermentée comme celle de l'indigo, dit M. Poivre, donne un verd d'éméraude très-solide & très

le bois du taau ba, c'est une espèce de mûrier qui teint en jaune comme tous les arbres de la meme classe. Mais nous n'avons pas besoin, pour cette dernière couleur, d'aller chercher au bout de la terre ce que nous pouvons trouver dans nos champs. La nature y prodigue une foule de végétaux propres à la composition des stils de grain. C'est aux fabricans à tenter des essais dans ce genre. Nous foulons aux pieds beaucoup de substances dont on peut tirer des jaunes très-brillans. Mais le point capital est de leur donner de la solidité. L'on n'employe ordinairement dans cette vue que l'alun. Je crois que la préparation suivante remplira mieux ce but, sur-tout pour la Peinture à l'huile, & que les couleurs n'y perdront pas du côté de l'éclat.

93. Versez dans une caraffe

une once d'acide nitreux, & moitié moins d'acide marin. Ce mélange est ce qu'on nomme de l'eau régale; ayez soin d'éviter qu'il ne vous en tombe sur les doigts. Joignez-y, s'ils sont très-fumans, un petit verre d'eau de fontaine ou de rivière bien limpide. Faites dissoudre dans ce mélange de l'étain, soit de Malaca, soit de Cornouailles, réduit en petits fragmens (1). Ajoutez de l'étain par intervales, jusqu'à ce que le dissolvant n'agisse plus. Alors mettez la caraffe sur la cendre chaude, pour que l'eau régale acheve de se saturer.

94. Les plantes avec lesquelles on a coutume de composer des

(1) Le moyen le plus court de réduire ce métal en grainailles, c'est de le faire fondre sur le feu dans une cueiller de fer & de le verser, par goutes, dans un vase plein d'eau.

stils de grain, donneront un jaune, un peu moins brillant peut-être avec cette diſſolution, mais plus permanent qu'avec l'alun. Faites bouillir, par exemple, à petit feu, pendant une demi-heure, dans deux pintes d'eau de fontaine, une poignée de petites branches de peuplier d'Italie, coupées en petits morceaux. Ajoutez enſuite à la décoction, deux poignées de tiges de gaude fraîche, ou même ſêche, telle que la vendent les Épiciers. Laiſſez la bouillir quelques inſtans, & joignez-y cinq ou ſix gros de ſel de tartre en poudre, avec une petite cueiller de ſel commun; laiſſez un moment la décoction devant le feu, mais ſans bouillir, & coulez-la dans un plat de terre au travers d'un linge. Verſez dedans, goute à goute, & par intervales, cinq ou ſix gros de la diſſolution d'étain dont nous avons parlé n°. 93.

Quand l'effervescence aura cessé, faites chauffer le plat, afin qu'une grande partie de l'eau s'évapore. La chaux métallique, versée dans la décoction, lâche son dissolvant, saisit les molécules colorantes, les retient & se précipite incorporée avec elles, pendant que le dissolvant, qui s'unit à l'alkali du tartre & du sel marin, nage dans la liqueur. Mais il faut le séparer du précipité. C'est ce qu'on peut faire par le moyen de la filtration, l'eau passe au travers des pores du papier gris ou lombard, entraînant avec elle tous les sels qu'elle tient dissous, & laisse le précipité qui forme une laque jaune. Il est bon de l'arroser encore sur le filtre & même abondamment, pour achever de le dessaler.

95. Ce seroit un véritable stil de grain si l'on mettoit dans la décoc-

tion de gaude un peu de craye bien broyée avant que d'y jetter la dissolution d'étain. La composition par ce moyen seroit plus volumineuse, mais c'est tout ce qu'elle y gagneroit, quoiqu'il soit vrai néanmoins que les substances alkalines exaltent presque tous les jaunes.

96. On peut substituer à la gaude une herbe encore plus commune, la fumeterre. On la trouve dans les jardins & chez tous les herboristes. Verte ou sèche il n'importe. Le jaune est, à-peu-près, comme celui de la gaude, & non moins durable.

97. Les plantes qui suivent donneront aussi des jaunes francs, jonquille, souci, maure-doré, ou verdâtres également solides.

Le bois du sumac de Virginie.

Les petites branches des alaternes.

Celles de l'arbre aux anemones.

Celles du thuya de Canada.

L'écorce du peuplier d'Italie ainſi que ſes nouvelles branches.

La tige & les feuilles de la Sarrete.

Les fleurs encore fraîches ou ſêchées à l'ombre du jonc marin.

L'œillet d'Inde, tige, feuilles & fleurs.

La graine d'Avignon.

La grande camomille ou œil de bœuf.

Le bois de Fuſtel.

La racine de curcuma, ou *terra merita*.

98. C'eſt de la graine d'Avignon bouillie avec l'alun, comme on l'a remarqué plus haut, que ſe compoſe ordinairement le ſtil de grain. Les trois plantes qui la ſuivent,

dans l'ordre ci-dessus, donnent un jaune moins solide que celles qui l'y précèdent. Celles-ci qui seroient excellentes pour la teinture, suivant des épreuves qu'on en a fait avec la dissolution de bismuth (1), fourniront de même, traitées avec celle d'étain, de très-bonnes couleurs de différens tons de jaune, pour tous les genres de Peinture, excepté la fresque & l'émail. Il n'y faut pas employer pour base la chaux de bismuth, parce qu'elle est très-sujette à se dégrader.

99. Quant aux minéraux propres à fournir le jaune, indépendamment des ochres, il se trouve dans le diocèse d'Uxèz en Languedoc, tout près d'un endroit appellé

(1) Recueil des procédés sur les teintures de nos végétaux, par M. d'Ambourney, Paris, chez Pierre, 1786.

Cornillon,

Cornillon, une terre très-fine, d'un jaune citron, dont la couleur résiste au feu (1). Comment n'en a-t-on pas mis dans le commerce? Est-il si difficile de s'en procurer? Peut-être n'auroit-elle point de corps à l'huile; mais au moins ce seroit une importante acquisition pour la fresque, le pastel, la détrempe & la fayancerie.

100. On se sert communément dans tous ces genres de Peinture, du jaune de Naples, en Italie *giallolino*, petit jaune. Un grand nombre de Physiciens & de Chymistes ont tâché de deviner quelle peut être cette préparation, dont on a prétendu qu'une seule famille napolitaine possède le secret (2); cepen-

(1) Histoire natur. du Languedoc, par M. de Genssane, pag. 158, 159.
(2) Mém. de l'Acad. des Sciences, ann. 1766,

dant nous avons en France quelques fabriques de fayance & de porcelaine qui le possèdent également, de sorte qu'on va chercher à Naples ce qu'on pourroit trouver ici ; mais chacune d'elles en fait un grand mystère. On veut pouvoir se négliger impunément sur la bonté de la matière & sur le travail, sans avoir de concurrence à craindre. Ce secret, le voici. Douze ou treize onces d'antimoine, huit onces de minium, quatre onces de tutie. On pulvérise bien ces drogues. On les passe au tamis pour les mieux mêler. On les met, de l'épaisseur de deux doigts, sur des assiètes non vernissées & couvertes d'une feuille de papier. Ces assiètes,

―――――――

pag. 303. = Dictionnaire d'Hist. Natur. verb. ochre. = Voyage d'un François en Italie, par M. de la Lande, tom. 6, pag. 396. = L'Encyclopédie, &c.

on les place dans le four de la fayancerie, au-dessus de toutes les cafettes, immédiatement sous la voûte. Quand la fayance est cuite, on retire ce mêlange. Il est dur, graveleux, & d'un jaune assez vif, mais qui devient citron, presque chamois, lorsqu'il est porphirisé. Voilà le jaune de Naples. Si l'on vouloit en composer des pastels, il suffiroit de le broyer à l'eau pure. Il faut le broyer long-tems. On peut garantir la solidité de cette couleur, employée en émail; mais à l'huile, non, les Artistes se plaignent qu'elle devient verdâtre, lors sur-tout qu'on l'amasse avec un couteau de fer sur le porphire ou sur la palette.

101. Le mercure, dissous à l'aide du feu par l'acide vitriolique, fournit une préparation d'une couleur jaune très-riche. C'est le turbith

minéral, ou précipité jaune. L'on en trouve dans la plupart des pharmacies. Quelquefois il est d'un jaune pâle, quelquefois même un peu gris. Mais lorsqu'il est bien conditionné, plus on le lave, plus la couleur en est vive. Cependant je ne proposerai pas de l'employer dans la Peinture, car il n'est pas insensible aux vapeurs du foye de soufre. J'en ai d'une très-belle couleur d'or sur lequel cette vapeur ne fait aucune impression, mais qui ne résiste pas au contact même de la liqueur. Si peu qu'elle y touche, le mercure est sur le champ revivifié.....

102. Le hasard, dans le moment même où j'en étois là, m'a fait appercevoir dans un bocal, chez un marchand de couleurs, une poudre jaune qu'il vend depuis deux ou trois ans, m'a-t-il

dit, sous le nom de jaune minéral. J'en ai pris une once qui m'a coûté vingt sols. Quelques heures après, étant rentré chez moi, j'ai considéré ce jaune & l'ai reconnu pour du turbith mercuriel. Ce qui me l'avoit d'abord fait méconnoître, c'est qu'il est d'une couleur un peu pâle. Je l'ai soumis à quelques épreuves pour m'en assurer. La vapeur du foye de soufre l'a, sur le champ, rembruni ; voilà donc le turbith minéral dans le commerce pour l'usage de la Peinture, sous le nom de jaune minéral ! Il étoit nécessaire qu'on sût à quoi s'en tenir là-dessus, & voilà pourquoi je suis entré dans cette explication.

103. Le bismuth, dissous par l'acide nitreux, forme des cristaux, qui, sur le feu, laissent échapper leur acide & se changent en une belle chaux de diverses nuances

de jaune. Il y en a de foufre & d'orangé, fuivant la plus ou moins grande proximité de la flamme ou la violence du feu. Je ne doute pas que cette chaux ne réufsît mieux dans la poterie, au moyen de la *couverte* vitrifiée de l'émail, que le jaune de Naples, comme plus haute en couleur. Elle eft très fixe, & fe vitrifie même plutôt que de fe volatilifer. Mais il ne feroit pas poffible de l'employer dans la Peinture à l'huile; aux moindres exhalaifons putrides, elle devient noire, encore plus vîte que le turbith mercuriel.

104. Il en eft de même de toutes les chaux du régule d'antimoine, à l'exception de la neige qu'il donne par la voye de la fublimation. J'en ai déjà parlé dans l'article précédent, n° 65.

105. Mais le zinc peut fournir un très-joli jaune pour lequel le même inconvénient n'est pas à craindre. Il suffit de le faire bouillir long-tems dans du vinaigre un peu fort. Il s'y dissout, forme des cristaux de sel qui n'attirent point l'humidité. Ce sel, mis sur le feu, dans une capsule de fer, détonne un peu, jette une légère flamme & se fond. Si l'on pousse le feu, l'acide s'évapore & la matière se convertit en une chaux de couleur jaune (1), c'est celle que prend aussi le mélange du cuivre rouge & du zinc, mélange qui compose le cuivre jaune ou laiton.

Comme les chaux de ce demi-métal sont très-irréductibles, on peut croire que celle-ci fourniroit toujours le jaune le plus solide

──────────────

(1) Traité de la Dissolution des Métaux, par M. Monnet.

qu'on pût désirer. On vient de voir qu'il n'est pas difficile à faire.

106. Il seroit inutile, après cela, de parler de quelques autres préparations de la même couleur, telle que les massicots. Ce sont de véritables chaux de plomb qu'on peut obtenir en calcinant sur la braise, dans une pelle de fer, du blanc de plomb réduit en poudre. Il y prend diverses nuances, depuis le soufre jusqu'à l'orangé, suivant les divers coups de feu qu'il reçoit; & c'est ainsi qu'on fait, avec des cail oux pulvérisés & des chaux de plomb, des émaux & des pierres fausses très-semblables à la topase pour la couleur. On calcine les cailloux, on les éteint dans l'eau pour mieux les réduire en poudre, on y joint de la potasse bien purifiée, du borax calciné, de la craye & du blanc de plomb. Ce mélange tenu sur un

feu violent pendant neuf ou dix heures, donne un cristal factice fort dur & fort beau. Ce cristal avec du minium ou mini, fait cette fausse topase dont nous venons de parler. Avec de l'or, dissous par l'eau régale & précipité par une dissolution d'étain, il fait des rubis faux, & des saphirs de la même espèce, avec du safre. Le safre est une chaux du régule de cobalt. Un peu de safre & de précipité d'or font avec ce cristal la fausse améthiste. Il joue l'émeraude avec du cuivre, dissous par l'acide nitreux & précipité par l'alkali fixe, & l'hyacinthe avec une dissolution de fer par le même acide, &c. Pour revenir au massicot, il faut éviter sur-tout, lorsqu'on tient, pour le faire, le blanc de plomb sur le feu, que les charbons le touchent. Ils l'auroient bientôt revivifié. Mais on doit éviter encore plus d'en respirer la

E v

vapeur. Elle est funeste. En un mot, ce qu'il y a de mieux à faire, c'est d'abandonner aux émailleurs & fabricans de poterie, ces préparations de plomb; puisqu'on peut s'en passer dans la peinture au moyen des indications que je viens de fournir, qu'on juge de leur effet par l'épreuve que voici. J'avois mis à l'entrée de l'hiver, sur une carte, au bord d'une fenêtre qui donnoit sur la rue, de la céruse que j'avois fait passer à la couleur jaune un peu safranée par le moyen du feu. Quinze jours après, je trouvai ce massicot à l'extérieur totalement couleur de plomb.

C'est ainsi que si l'on écrit avec une dissolution de bismuth, faite par l'acide nitreux, cette écriture d'abord invisible, devient noire dès qu'on l'expose à la vapeur d'un peu de foie de soufre sur lequel on a versé quelques goutes de

vinaigre. C'est ce qu'on appelle de l'encre de simpathie. Ces sortes d'encres peuvent avoir leur utilité. Mais quoique plus secrètes en apparences que l'écriture en chiffres, elles le sont encore moins. Un particulier (1) vient de composer une espèce d'alphabet au moyen duquel on écriroit avec la plus grande rapidité. Sa méthode peut trouver son application dans certaines circonstances. Personne, sans la clef, ne parviendroit jamais à déchiffrer cette écriture (2).

Revenons au pastel, & passons à la composition des crayons rouges.

―――――

(1) M. Coulon de Thévenot.

(2) Voyez le peu de confiance qu'il faut donner à l'écriture en chiffres, dans les Mémoires du Cardin. De Retz, tom. 3.

ARTICLE III.

Des Crayons rouges.

107. Il y a, sous le nom de couleur rouge, comme sous celui de jaune, des tons divers. L'incarnat, l'écarlate, le rose, le cramoisi, le pourpre (1), &c. La cou-

(1) Un Auteur Anglois prétend que la couleur pourpre est ce qu'on nomme le cramoisi. Mais on voit que Perse & Juvenal, en parlant de la robe pourpre, la désignent presque toujours par le mot d'hyacinthe. Or la couleur d'hyacinthe n'est pas la couleur cramoisie. Elle est la même que celle du vin rouge. On peut voir encore Ovide, Métamorph., liv. 10, fab. 6, Dioscoride, &c. Ce qu'il y a de singulier, c'est que les lapidaires appellent du nom d'hyacinthe ou jacinthe, une pierre de couleur orangée. C'est ainsi que tout s'embrouille faute de définitions nettes & précises. Il est d'autant plus indispensable d'être fixé sur cette couleur, qu'il y a des Artistes qui l'ont supposée rose, comme on le voit dans *l'Ecce Homo* de Charles Coypel, à l'institution de l'Oratoire, rue d'Enfer. D'autres ont employé du bleu pour du pourpre.

leur rouge proprement dite est la couleur du sang, elle est également éloignée du jaune & du violet. Nous ne parlons, en ce moment-ci, que des substances qui seules & sans mélange donnent le rouge.

108. Mettez dans le feu sur une pelle de fer, ou dans un creuset, une partie de cette ochre jaune dont nous avons parlé plus haut, n°. 81 & 82, après l'avoir laissée bien sècher. Il faut couvrir la pelle ou placer le creuset de manière que les cendres ne puissent tomber dedans. Lorsque l'ochre sera calcinée, & c'est une opération de cinq ou six minutes, elle sera d'un rouge briqueté. Nous la nommerons, en cet état, ochre rouge. Cette couleur, mêlée avec d'autres, peut servir dans certaines carnations, & ne changera pas. Si

l'on veut composer des crayons d'ochre rouge, il suffit de la broyer sur le porphire, avec de l'eau, comme l'ochre jaune.

109. L'ochre brune ou de rue, calcinée de la même manière, est d'un rouge plus obscur & plus profond. Nous lui donnerons, dans cet état, le nom de brun-rouge, dénomination que cette ochre porte en effet dans le commerce, lorsqu'on l'a calcinée dans les travaux en grand. Mais ce brun-rouge est plus ou moins beau, suivant l'espèce de l'ochre brune. Il est d'autant moins orangé, d'autant plus profond, que l'ochre est plus pure. Tels sont l'éthiops martial & le safran de mars. Cette couleur, comme la précédente, peut servir dans les carnations. Nous en parlerons plus bas. Il faut composer des crayons de ce brun-rouge pur, en

DE LA PEINTURE. 111

le broyant avec de l'eau comme l'ochre jaune. Il donnera d'excellens pastels. La solidité des ochres de fer est à toute épreuve, dans quelque genre de peinture qu'on les employe.

110. Je connois un habile Peintre de Rome qui tire celle dont il se sert du vitriol de mars ou couperose verte; il fait calciner ce vitriol une ou deux heures dans un feu de verrerie. C'est ce qu'on nomme du colchotar; ou, lorsqu'il a été bien lavé, terre douce de vitriol. On en trouve chez tous les maîtres en Pharmacie. Mais il n'est jamais sans mélange, ni bien lavé, parce qu'alors il perdroit toute l'astriction qu'ils ont besoin de lui conserver. Au surplus, je doute qu'il soit possible de le dépouiller entièrement de l'acide vitriolique; ni par le feu, ni par le lavage; à moins qu'on ne

mit du sel de tartre dans l'eau, précaution dont cet artiste ne soupçonne sûrement pas la nécessité. D'ailleurs, peu de vitriols de fer sont exempts de cuivre.

111. Le moyen le plus simple d'avoir une ochre semblable, ce seroit de dissoudre du fer, des cloux, par exemple, dans l'acide nitreux. Il faut que le vase soit grand, parce que la dissolution se fait avec beaucoup de violence, & qu'elle passeroit par-dessus les bords. Elle devient d'une couleur de brun-rouge, lorsqu'elle est bien chargée de fer. On la met sur le feu, dans un creuset découvert, pour faire évaporer l'acide. On peut l'enlever aussi par le moyen de la distillation dans une cornuë. Pour lors on aura l'acide fumant, quoiqu'on l'eût employé foible. Il faudra de même laver l'ochre sur

le filtre, pour achever d'emporter l'acide qu'elle pourroit avoir retenu. Mais l'éthiops martial & le safran de mars, valent encore mieux que tout cela.

112. Je ne parle point de la *sanguine*. C'est une autre espèce d'ochre de fer très-argileuse. Elle est en masses, dure, compacte, grasse au toucher, comme les stéatites. On s'en sert communément pour dessiner; mais on n'en fait point usage dans la Peinture. La sanguine, bien broyée à l'eau, compose des crayons infiniment meilleurs pour le dessin qu'ils ne le sont quand on se contente de la scier. Quelques gens se font un petit revenu de cette préparation, dont ils font un grand mystère à ceux qui ne veulent pas se donner la peine de la deviner. On peut, lorsqu'on broye la sanguine, varier le

ton de ces sortes de crayons, destinés au dessin, par quelque légère addition, tantôt de cinabre, tantôt de terre d'ombre calcinée; ainsi du reste.

113. A l'égard du minium, chaux de plomb torréfiée sur un grand feu, tout ce que nous en dirons, quoiqu'il soit d'un rouge très-vif, c'est qu'il faut le laisser aux *Peintureurs* pour les roues de ces voitures utiles à certains égards, mais où bien des gens emprisonnent, *per la dignita*, les vapeurs & l'ennui qui les consument, & ne s'éveillent qu'au plaisir d'écraser les gens qui les nourrissent (1). Les Peintres Anglois font pourtant beaucoup

(1) Voici la réponse qu'un Ouvrier fit, il y a deux jours, à l'un de ces Messieurs qui se courrouçoit. « Volez, Monsieur, volez, mais laissez » passer les gens qui sont plus pressés que vous, » puisqu'ils ont leur vie à gagner ».

d'usage du minium, quoiqu'ils n'en voyent sûrement pas dans les tableaux de Vandyck ni de beaucoup d'autres dont ils connoissent bien le prix depuis la fin du siècle dernier.

114. Le cinabre est d'un rouge, à-peu-près écarlate, quand il est broyé. N'en prenez jamais qu'en pierre, comme je l'ai déjà dit. Pour en composer des crayons il suffit de le porphiriser avec de l'eau dans laquelle on aura fait dissoudre un morceau de gomme arabique. Ces crayons-là sont très-pesants. On ne doit pas craindre que le cinabre change, même à l'huile, à moins qu'il ne soit mêlé de minium. Il est constaté que le mercure, dans l'état de cinabre, ne se prête à l'action d'aucun dissolvant, parce qu'il est défendu par le soufre, & ne conserve aucun caractère salin.

Qu'on l'expofe à la vapeur du foye de soufre, ou qu'on en verfe deffus, il n'en reçoit pas la plus légère impreffion. Quelle vapeur affez putride pourroit donc l'altérer, s'il réfifte à cette épreuve? Prefque tous les Peintres à l'huile, ceux de Londres, fur-tout, prétendent qu'il noircit : je le crois bien. C'eft, pour l'ordinaire, du vermillon qu'ils employent, c'eft-à-dire un mêlange de cinabre & de minium, qu'on a lavé peut-être avec de l'urine, comme le prefcrit un petit livre compofé fur la migniature, ce qui ne peut que difpofer encore plus ce mélange à s'altérer. Or comment ne noirciroit-il pas dans des villes chargées d'autant d'exhalaifons fétides que le font Londres & Paris? (1).

───────────────

(1) Si Paris n'étoit fitué dans le plus heureux climat, & baigné par les eaux les plus fa-

115. Quelques personnes ont imaginé de rembrunir le cinabre dans la Peinture à l'huile, en y mêlant de la résine connue sous le nom de *sang-dragon*. Si ce mélange est de peu de ressource, au moins n'a-t-il pas de grands inconvéniens, les substances résineuses n'étant elles-mêmes que des huiles concrétes. En ce cas il faudroit choisir du sang-dragon des Canaries en

lubres de l'univers, ce seroit un séjour éternel de peste, vu le peu de soin qu'on a pris dans tous les tems d'y donner de l'air aux habitations. Il semble même que, dans les endroits où les débouchés devroient avoir le plus de largeur, pour la facilité des communications avec la rivière, on ait affecté d'en faire autant de coupe gorges, & l'on ne peut concevoir à quel excès les gens préposés pour surveiller les travaux à cet égard, ont porté l'impéritie ou la négligence. L'administration vient enfin de s'en occuper elle-même. Les rues s'élargissent, elles commencent à s'aligner, on ouvre des débouchés. Qui croiroit que, dans le long intervale du pont-neuf à la grève, il n'y a qu'une seule rue ? encore n'a-t-elle que dix huit pieds de largeur.

larmes. Ces larmes font dures, friables, rougeâtres, enveloppées dans des feuilles & grosses comme des noisettes. L'addition du carmin rend le cinabre plus sanguinolent.

116. Le carmin, dans le pastel, doit se traiter comme le stil de grain. Sur-tout il ne faut pas épargner l'eau pour le laver & le purifier, sans quoi les crayons seroient aussi durs que du corail. Si l'on vouloit abréger, on pourroit, après l'avoir broyé simplement avec un peu d'eau, lui laisser le tems de sêcher à demi, puis le détremper ou délayer avec de l'esprit de vin bien rectifié ; par cette méthode, les crayons seroient aussi friables qu'il est nécessaire ; mais elle ne vaut rien, du moins pour les Artistes. C'est qu'alors on ne peut le faire entrer dans d'autres crayons, pour différentes couleurs, telles que le

violet, par exemple, à moins qu'on ne les composât de même avec l'esprit de vin, ou qu'il n'y entrât en fort petite quantité, parce qu'il les durciroit trop; & d'un autre côté, c'est qu'il ne faut employer dans une composition de quelque mérite, sur-tout à l'huile, aucune couleur qui ne soit bien dépouillée de toutes les matières salines qui sont entrées dans sa préparation. Que faire d'un tableau farineux, sans fraîcheur, sans vie, dont le coloris louche, terne, insignifiant, ne présente aucun relief? Il faut en convenir : aucun Peintre d'Italie n'a porté l'art du coloris plus loin que quelques-uns des Peintres François. Mais la plupart négligent trop cette partie. Comment ne voyent-ils pas que le coloris fait le plus doux charme de la Peinture ? Un poëme, quelque bien conçu qu'en soit le plan, n'a

point de lecteurs si le stile en est foible; ainsi dans la peinture, la meilleure composition, sans coloris, ne peut jamais être regardée que comme une esquisse. Peu de gens sont en état de juger si tel muscle produit, dans telle circonstance, tel ou tel effet; mais le coloris appelle tous les yeux, &, comme il ne faut aucune étude pour en juger, il réunit d'abord tous les sufrages. Voyez le prix extravagant qu'on met aux bambochades anciennes & modernes. Quoi de plus maussade pourtant du côté du dessin comme du côté des grâces ? Mais il y a de la vérité dans le coloris, il est net, ce qui, joint avec le clair-obscur & le fini, fait le seul mérite de ces sortes de tableaux.

117. On concevra, sans-doute, par la manière dont je viens de m'exprimer,

m'exprimer, qu'il ne faut pas négliger le dessin, mais qu'il est, à-peu-près, dans la Peinture ce que la charpente est à la construction du navire, que l'art n'est que l'imitation de la nature, imitation qui ne peut être complette qu'autant que l'on produit, à l'aide de la couleur, ainsi que de l'expression, les mêmes effets qu'elle.

118. Revenons au carmin. Cette substance est d'un grand usage dans le pastel, sur-tout pour les carnations, la couleur en est vive, &, de tous les cramoisis brillans, c'est le moins fugitif.

119. Les Peintres à l'huile en font peu d'usage. La couleur naturelle de la cochenille est pourpre. Les fabricans y mêlent une décoction d'autour & de chouan. Ces ingrédiens n'ont point de consis-
F

tance, & ne donnent pas aſſez de corps au carmin, non plus que l'alun qu'on y employe, & dont la terre eſt d'ailleurs ſuſceptible d'altération.

120. Voici de quelle manière il feroit bon de s'y prendre pour compoſer une eſpèce de carmin qui réuſſit à l'huile.

Faites bouillir à petit feu près d'une heure, une poignée d'écorce de bouleau; paſſez la liqueur au travers d'un linge, & remettez-la ſur le feu; pulvériſez un gros de cochenille & mettez-la dans le même vaſe. Après trois ou quatre bouillons, retirez-la, & verſez la décoction dans un plat de fayance, pour la ſéparer de la lie, à moins que vous ne préfériez de la paſſer au travers d'un tamis de crin. Pourlors verſez dans le plat goute à goute une certaine quantité de diſ-

solution d'étain semblable à celle dont nous avons parlé n°. 93. La cochenille se rassemblera bientôt en petits flocons d'un rouge de sang. Laissez la reposer quelques heures, elle se précipitera d'elle-même. L'eau restera jaune. On peut la jetter par inclinaison, & verser le précipité sur le papier lombard. Quelques momens après il faut répandre à plusieurs reprises sur le papier, mais à côté du précipité, beaucoup d'eau chaude, pour le bien laver & le dessaler entièrement.

121. On donneroit à la fois au carmin, plus de corps & plus de solidité par cette manière de le préparer. Il résulte de quelques épreuves qu'on a faites (1), que le

(1) Recueil de procédés sur les teintures de nos végétaux, par M. d'Ambourney, pag. 134 & 171.

suc de l'écorce du bouleau, verte ou sèche, fixe la couleur des bois de teinture, tels que le Campêche & le Fernambouc, toute fugitive qu'elle est : à plus forte raison peut-on compter que celle de la cochenille, beaucoup plus permanente, auroit toute la consistance nécessaire.

122. En effet, quelques goutes de décoction de cochenille pure, sur du papier, deviennent, en séchant, d'un violet terne & sombre. Elles restent, sur le même papier, d'un violet rougeâtre & net, avec l'eau de bouleau.

123. Quant à la chaux de l'étain, dissous par les acides, on sait qu'elle n'éprouve point de changement. C'est pour cela que je la substitue à la terre de l'alun, beaucoup plus susceptible d'alté-

ration. S'il falloit d'ailleurs des autorités pour justifier cette préférence, je pourrois citer MM. Hellot, Scheffer, Macquer, Bergman, qui, depuis long-tems, ont indiqué l'étain pour les opérations de la teinture, au lieu de l'alun, principalement dans la teinture de cochenille.

124. Je dois prévenir au surplus que, quelquefois, on ne réussit point, & qu'il ne se fait pas de précipité. De sorte que l'eau ne passe pas au travers du filtre, &, qu'au lieu d'être jaunâtre, elle reste couleur de sang. Il faut alors y joindre d'autre eau chargée d'alkali fixe pour opérer la séparation; ce qui même ne réussit pas toujours, lors, par exemple, que la dissolution d'étain qu'on employe ne devient pas laiteuse par l'addition de l'eau pure. Dans la tein-

ture, c'est tout le contraire. Le teinturier manquera son opération si sa dissolution d'étain devient laiteuse avec de l'eau, parce que la chaux métallique ne pénétrera pas alors dans les pores de la substance dont le tissu, qui doit recevoir la teinture, est composé. C'est une raison pour n'employer à cet usage qu'une dissolution d'étain faite par l'acide marin seul. Cet acide, avec le secours d'un feu très-léger, dissout fort bien l'étain. Je n'ai pas cru devoir omettre cette observation, quoi qu'étrangère ici, vû son importance. La plûpart des Ouvriers ne tirent que des teintures médiocres des bois de Fernambouc, de Brésil & de Campêche, faute de connoître ce mordant qui leur donneroit des couleurs solides, en y joignant la décoction de l'écorce de bouleau.

125. Dans la Peinture en émail on se sert du *pourpre de Cassius*, qu'on incorpore, ou qu'on attache à l'émail avec de la poudre de verre tendre. Le feu qui fond le verre, fixe le pourpre sur l'émail, mais sans vitrifier le pourpre, comme on pourroit se l'imaginer. Il en tempère seulement la couleur, en proportion de la quantité d'émail qu'on y joint, & lui fait prendre un ton plus ou moins rose, plus ou moins cramoisi, mais le pourpre en lui-même reste inaltérable. Ce pourpre n'est que de l'or dissous par l'eau régale & précipité par une dissolution d'étain. Comme un grand nombre d'Artistes ignore le moyen de le composer, j'ai cru leur rendre service de leur indiquer celui qui leur réussira le mieux. Le voici.

126. Dans une once d'acide ni-

treux, mettez une demi-once d'acide marin. Voilà, comme je l'ai déjà dit, de l'eau régale. Composez-la toujours vous-même, & n'employez jamais de sel ammoniac, au lieu d'acide marin, quoiqu'on la prépare de la sorte assez communément. Vous coureriez le risque de faire de l'or fulminant par des mêlanges ultérieurs qu'il n'est pas besoin d'expliquer; cela n'arrivera pas si vous la composez vous même, comme je viens de le dire. Chargez par degrés cette eau régale d'autant de feuilles d'or qu'elle en pourra dissoudre. Je parle des feuilles d'or en livret, qui se vendent à Paris environ quatre francs chaque livret de vingt-quatre feuilles d'or & de six pouces en quarré.

127. D'un autre côté, faites dans une caraffe une autre eau

régale semblable à la précédente. Joignez à ce dissolvant près d'une once d'eau bien pure, afin de l'affoiblir. Il faut un peu plus d'eau, si les acides sont très-concentrés & fumans. Jettez-y quelques fragmens d'étain de Malaca. Celui de Cornouailles produit le même effet s'il est pur. Mais n'y projettez l'étain que successivement par très-petites portions, la dissolution doit s'en faire très-lentement pour éviter qu'elle devienne laiteuse. On peut, dans cette vue, placer la caraffe sur une assiète pleine d'eau fraîche. Au reste, il faut toujours la composer soi-même, comme celle de l'or. Cette dissolution faite, répandez-en cinq ou six goutes seulement dans un grand verre plein d'eau. Joignez-y dix ou douze goutes de dissolution d'or. Sur le champ l'or deviendra pourpre plus ou moins violet, car, sur vingt

E v

essais, les nuances ne sont presque jamais semblables. Il y a même du hasard dans cette combinaison. Si le pourpre ne se montre pas tout de suite au fond du verre, ce qui peut arriver lorsqu'on n'a pas employé de l'eau bien pure, il faut plonger dans le verre, au bout d'une plume neuve, un morceau d'étain & l'y promener quelques instans. L'or se rassemblera tout au tour en nuages vineux. Mais ce moyen même est inefficace, lorsque la dissolution d'étain devient blanche ou laiteuse dans l'eau. Ce qui le prouve, c'est que dans ce dernier cas, n'ayant point obtenu de pourpre, je l'ai fait paroître sur le champ par l'addition de celle qui restoit limpide, quoique mêlée avec de l'eau commune de rivière. Il faut donc réserver pour d'autres usages la dissolution d'étain qui ne se trouveroit pas propre à celui-ci.

Quelques momens après que le pourpre s'est formé, versez dans un autre grand vase tout ce qu'il y a dans le verre, & continuez de la sorte jusqu'à ce que toute la dissolution d'or & celle d'étain soient épuisées. Le pourpre se précipitera de lui-même insensiblement dans ce vase, & pour lors il faudra verser par inclinaison le plus d'eau qu'il sera possible du vase qui contient le précipité, mais éviter qu'il ne s'échappe, & la remplacer par d'autre, afin d'emporter les acides nitreux & marin par un lavage abondant. L'eau qu'on n'auroit pas pu jetter sans qu'elle entraînât une partie du précipité, pourra s'évaporer au soleil, & le pourpre, en se desséchant, se levera de lui-même en écailles.

128. La manganése fournit également, dans la Peinture en émail

& dans la poterie, une couleur pourpre, mais inférieure à la précédente. On peut croire cependant que nos Pères connoissoient des moyens faciles de se procurer pour cet usage des cramoisis d'une grande beauté, comme on le voit dans les vitraux de plusieurs anciennes églises. Au reste, on prétend (1) qu'une dissolution d'or peu chargée, donne, avec l'alkali fixe, un précipité d'un cramoisi beaucoup plus pur que celui de Cassius, & qu'il suffit, pour empêcher l'or de se revivifier dans le feu, d'y joindre une très-légère partie de dissolution d'étain par l'eau régale, avant de le précipiter par l'alkali fixe. On suppose encore que l'or, précipité de son

———————————————

(1) Chymie expérim. & raisonnée, par M. Baumé, tom. 3, article de l'or. Voyez aussi le Dictionn. de l'Industrie.

dissolvant par le mercure dissous dans l'eau régale, donne dans l'émail une couleur écarlate (1). Je trouve enfin dans les Mémoires de l'Académie des Sciences (2) que l'argent dissous par l'acide nitreux & précipité par le sel neutre arsenical, devient pourpre, mais la couleur disparoît dans le feu. Quoiqu'il en soit, ne pourroit-on pas faire passer le précipité pourpre de Cassius, dans la Peinture à l'huile, au ton qu'il prend sur la porcelaine? c'est un problême dont la solidité de cette couleur vaut bien la peine que s'occupent ceux à qui le tems & l'occasion ne manqueront pas, ou dont les vues sont tournées vers les spéculations mercantiles.

(1) L'art de la Peinture sur verre, pag. 162.
(2) Année 1746, pag. 232.

129. On me dira que je propose une préparation bien embarrassante & qui deviendroit couteuse. Mais seroit-elle jamais embarrassante ni couteuse autant que l'outremer, qu'on employe pourtant dans des parties bien moins capitales que les carnations ? La valeur de l'ouvrage, dans un excellent tableau, dédommage assez l'Artiste du prix de la matière.

130. Revenons au pastel. L'ordre des choses nous conduit à parler des laques. Il faut les réserver pour les draperies. Il s'en trouve d'assez bonne sous le nom de laque carminée. On pourroit l'employer faute de carmin dans les carnations, mais non celle qu'on nomme laque colombine, & qu'on appelleroit encore mieux purpurine : elle seroit trop violette. Ces laques sont d'ordinaire en grains ou trochis-

ques. Il faut en écraser un morceau pour les éprouver, & répandre dessus un peu d'alkali fixe en liqueur ou du vinaigre. Si la couleur ne devient pas violette au premier cas, & jaunâtre au second ; c'est une preuve qu'elles ne sont pas mauvaises. Les laques doivent être traitées de la même manière que le carmin ; c'est-à-dire qu'il faut les délayer dans une grande quantité d'eau tiéde après les avoir porphirisées, & le reste comme on l'a vu ci-dessus, n°. 88.

131. On trouve dans beaucoup de livres (1) une foule de recettes pour faire de la laque. Je ne les copierai point ici. L'on peut y avoir recours. Ce sont toujours des terres

(1) Encyclopéd. *verbo* laque. Dictionn. de l'Industrie *verbo* laqué ; Biblioth. économ ; Dictionn. de Peinture ; Traité de la Mignature, &c.

d'alun, colorées en rouge par des bois de teinture, tels que celui de Fernambouc, ou celui de Bréſil, variété du précédent; le bois de Santal rouge, le Rocou, la racine d'Orcanette, la fleur de Carthame ou ſafran bâtard, la graine de Kermès donnent pareillement des couleurs rouges, ainſi que les bois de Sainte-Marthe & de Campêche avivés par un acide. On peut mettre dans la même claſſe pluſieurs eſpèces de Lichen, ſorte de champignon très-ſec qui croît ſur les rochers, patticulièrement l'eſpèce qui donne l'orſeille. Toutes ces couleurs-la tiennent fort peu. Les Murex & les Buccins fourniroient des pourpres beaucoup plus conſtans, ſi la difficulté d'en réunir une certaine quantité permettoit de s'en occuper. On ne peut compter que ſur la racine de Garance.

132. Mais si les fabricans, au lieu de l'alun qu'ils employent communément pour composer la la laque, se servoient de la dissolution d'étain que nous avons indiqué, n°. 93, ils l'obtiendroient beaucoup plus belle & plus solide.

133. Voici, par exemple, une composition très-facile dans ce genre. Mettez dans deux pintes d'eau trois ou quatre petites branches de peuplier d'Italie ou de bouleau coupées en très-petits fragmens. Tous les bois, dont on veut extraire la couleur, doivent toujours être effilés ou hachés. Que ces branches soient vertes ou sèches, il n'importe. Faites les bouillir à petit feu près d'une heure. Décantez la décoction. Joignez-y de la racine de Garance pulverisée, à-peu-près une poignée. Faites la bouillir deux ou trois minutes.

Verfez la liqueur au travers d'un linge, dans un autre vafe, & jettez-y de l'alkali, du tartre gros comme un œuf. Remuez le mêlange avec quelques tuyaux de plume. Verfez deffus, goute à goute, affez de diffolution d'étain (n°. 93), pour que l'eau commence à jaunir. Quelques momens après filtrez fur le papier lombard. Quand l'eau fera paffée par le filtre, arrofez la fécule ou précipité qui fera refté deffus, avec beaucoup d'eau tiède que vous laifferez paffer de même au travers du filtre, afin de diffoudre & d'enlever tous les fels.

134. La Garance eft, de toutes les plantes connues dans nos climats, celle qui donne le rouge le plus durable, & le fuc du peuplier ne peut que l'affurer davantage. Celui de l'écorce du bouleau vaut encore mieux pour les couleurs

rosacées, & l'un & l'autre le rembruniront moins que la noix de galle qu'on employe communément dans la teinture pour fixer le rouge de la Garance.

135. On a remarqué que l'or & l'étain, mêlés ensemble, après avoir été dissous, chacun séparément, par l'eau régale (nos. 126 & 127), se précipitoient dans la décoction de Garance en une belle & solide couleur rouge. Ce procédé, qui ne seroit pas praticable dans la teinture; à cause du prix d'un pareil mordant, pourroit servir à composer une laque bien supérieure au carmin pour la Peinture à l'huile.

136. Au reste, s'il s'agissoit d'en composer une d'un ton brillant pour des ouvrages de peu de durée, il ne seroit pas difficile de l'obtenir en versant de la dissolution d'étain

faite par l'eau régale (n°. 93), fur une fimple décoction de bois de Fernambouc ou de Bréfil. Cette laque-ci, par exemple, feroit un beau rouge pour la toilette. Il fuffiroit d'en délayer avec un peu d'eau pure & d'en étendre fur la pomme des joues. Mais, avant de l'employer à cet ufage, il faudroit l'avoir bien lavé fur le filtre pour emporter tout l'acide. Ce rouge à l'eau feroit plus naturel que celui dont on fe fert avec du talc en poudre, & ne fauroit être malfaifant, pourvu qu'on l'ait bien lavé fur le filtre. En Angleterre les femmes fe fervent du carmin de la même manière. Au refte, il feroit inutile d'effayer de mêler ni l'un ni l'autre avec du talc, parce qu'il les tourne au violet.

137. La fleur de Carthame ou fafran bâtard, donne auffi pour le

même usage un très-beau rouge. Mais il se compose d'une autre manière. On lave cette fleur dans plusieurs eaux; on l'y presse même entre les doigts pour en ôter la couleur jaune. Quand elle est bien lavée, on la fait tremper dans de l'eau fraîche où l'on a mis du sel de tartre. On la pêtrit dans cette liqueur alkaline pour en extraire toutes les molécules rosacées qu'elle peut fournir. On passe ensuite la liqueur avec expression au travers d'un linge; on en étend une partie sur une soucoupe de porcelaine; on verse dans la soucoupe quelques goutes de jus de citron; le rouge se précipite & s'attache aux parois du vase. On continue de la même manière avec d'autres soucoupes, après quoi l'on jette l'eau qui surnage dans les soucoupes. Il faut passer de nouvelle eau dessus, pour enlever tout ce qui peut être

resté de jaune. On ramasse le rouge, on le broye avec du talc pour le faire servir en poudre, ou bien on laisse le rouge sur la porcelaine pour l'employer avec un pinceau mouillé. C'est ce qu'on nomme rouge végétal ou rouge en tasse. Il reste ordinairement beaucoup de sel de tartre dans cette composition, comme on peut s'en assurer, si l'on en met sur la langue. Mais, pour en juger, il ne faut pas avoir le sentiment du goût blasé par l'usage immodéré du sel de cuisine. C'est bien pis, si l'on mêle du cinabre ou du vermillon dans ces sortes de rouge, comme on l'a fait quelquefois; les dents sont bientôt perdues.

138. Des vinaigriers composent aussi du rouge pour la toilette avec la décoction du bois de Brésil, ou même avec le suc des bayes de cer-

taines plantes, comme celles de fureau, de ronce & plusieurs autres. Ils les écrasent, les font bouillir avec de l'eau, passent la liqueur au travers d'un linge, y mêlent du vinaigre pour exalter la couleur, & l'enferment dans des bouteilles. Ce rouge imite mieux les couleurs naturelles que le rouge en poudre. Il s'incorpore en quelque sorte avec le tissu de la peau comme celui dont nous avons parlé sous le n°. 136. Mais ce rouge de vinaigre, ainsi que tous ceux dont on n'a pas extrait, par beaucoup de lavage, les parties salines, est pernicieux. L'acide qui l'avive, & dont on ne peut le dépouiller, dessèche la peau, la flétrit. C'est même un répercussif dangereux.

139. Ces petites ressources imaginées pour perpétuer l'aurore de l'âge, ne sont qu'éphéméres. Mais

leur fugacité même, & la nécessité de les renouveller sans cesse, avertissent chaque fois les femmes que la beauté passe bien vîte, & qu'elles doivent de bonne heure acquérir d'autres ressources moins périssables.

140. Au reste, si le rouge est un artifice, du moins cet artifice n'est pas contre nature autant que la poudre avec laquelle on se blanchit les cheveux. Les femmes à la Chine, moins inconséquentes à leur toilette, laissent les cheveux blancs à la vieillesse, & teignent les leurs en noir. Au surplus tous les peuples de l'Univers policés ou non, se peignent la peau de couleurs artificielles, quelques-uns même jusqu'à se rendre difformes, & c'est une chose curieuse que la bisarrerie & la diversité de leurs goûts sur cette matière. A Gênes les femmes se couvrent

couvrent de blanc tandis qu'elles auroient honte de mettre du rouge. Celles de la péninsule de l'Inde se peignent en bleu tout le tour des yeux pour les faire paroître plus grands. Quelques peuples sauvages se font de profondes blessures sur les joues pour se donner l'air guerrier; ce sont leurs titres de noblesse, comme ailleurs on les fonde sur des lauriers flétris & qu'on n'a pas cueillis (1). Les bords du Nil offrent des hommes qui, dans les mêmes vues, s'impriment avec un fer rouge des marques bleues sur l'estomach & les lèvres. A Taïti ce n'est pas sur le visage, mais sur le dos qu'on s'applique ces sortes de trophées. Les

―――――――――――――

(1) *Miserum est aliorum incumbere famæ. Stratus humi palmes viduas desiderat ulmos.*

JUVEN.

Patagons se font des cercles sur le visage avec des couleurs jaunes, rouges & bleues, comme s'ils vouloient disputer aux perroquets la diversité de leur parure. Les Antropophages de la nouvelle Zélande trouvent qu'il y a plus d'agrément de se peindre le visage en compartimens comme un taffetas rayé. Les Caraïbes ne croyent pas qu'il suffise de se peindre les joues en rouge, ils se peignent tout le corps. Il est vrai qu'ils se préservent, par ce moyen de la piqueure des insectes, comme les habitans de la nouvelle Hollande s'en garantissent avec une couche de terre grasse. Mais ceux-ci, pour s'embellir, se passent une cheville au travers de la cloison du nez. Dans l'hémisphère opposé, l'on se perce la lèvre inférieure pour y suspendre en signe de triomphe, les dents des monstres marins qu'on a tués, usage qui n'est pas

plus ridicule que celui de se percer les oreilles pour y suspendre des morceaux de métal, puérile étalage de richesse. Enfin les femmes, trop avilies dans le Groënland, cherchent à ressembler aux hommes, & se peignent le menton avec un fil enfumé qu'elles passent au bout d'une aiguille sous la peau, tandis qu'ailleurs les hommes cherchent à ressembler aux femmes, en se rasant totalement la barbe, comme si la nature n'avoit sû ce qu'elle faisoit (1).

(1) Je passois aujourd'hui, 5 mai, dans les Tuilleries, tout près de deux Arabes. Ils étoient assis avec un Écclésiastique. L'un d'eux avoit de longues moustaches. L'autre, Prêtre du rit grec, & d'environ trente ans, étoit d'une très-belle figure, & portoit une barbe superbe. Une femme, assise à quatre pas, n'a pu tenir contre l'envie de le plaisanter sur sa barbe. Je me suis arrêté. « Vous pensez donc, Madame, a-t-il dit, en » assez bon françois, qu'il vaut mieux qu'un » homme ait l'air efféminé ? Comment ne se coupe- » t-on pas aussi les cils des paupières & les sour-

G ij

ARTICLE IV.

Des Crayons bleus.

141. Il y a, sous ce nom, beaucoup de nuances différentes, celle du bleu naissant, du bleu céleste, du bleu turc ou de Perse, du bleu de roi, du bleu de fer, le plus obscur de tous. Il est inutile de parler des nuances intermédiaires.

 » cils ? Je sors du garde-meuble où j'ai vu l'effigie
 » d'un de vos Rois. Il avoit une grande barbe.
 » Croyez-vous que les jolies femmes de son tems,
 » sans parler de celles de mon pays, fussent moins
 » cruelles & moins délicates que celles d'aujour-
 » d'hui ? Ce Roi-là pourtant, ni ses contempo-
 » rains, ne leur déplaisoient pas ». A ces mots la belle dame est convenue, en l'envisageant de tous ses yeux, qu'il avoit raison, que la barbe ennoblissoit la figure d'un homme, & se tournant vers sa compagnie ; en vérité, Madame, cet Arabe ci charmant !

142. Pour tirer du bleu de Prusse des crayons dont on puisse faire usage, il faut le traiter comme le stil de grain, le broyer avec assez d'eau pour le rendre un peu liquide, ensuite le délayer dans une très-grande quantité d'eau chaude, ainsi du reste, afin de le dessaler, car il entre beaucoup de sels dans cette composition, l'alun, le vitriol de mars, l'acide marin, dont les fabricans n'ont pas le soin de le dépouiller.

143. On pourroit aussi traiter le bleu de Prusse de la même manière que nous l'avons expliqué du carmin, c'est-à-dire que, si l'on vouloit s'épargner l'embarras du lavage nécessaire pour le rendre friable, en emportant les sels qui le durcissent, & l'exposent d'ailleurs à se fleurir, il ne s'agiroit que de le porphiriser à l'eau pure, le

laisser un peu sêcher, puis le délayer avec de l'esprit de vin bien déflegmé pour le rouler en crayons avant que l'esprit de vin ne soit entièrement dissipé. Mais, par cette méthode, le bleu de Prusse ne peut s'allier & se mêler avec d'autres pastels, parce qu'il les durciroit, à moins qu'on ne traitât aussi le mélange avec l'esprit de vin, ce qui laisseroit toujours subsister le danger de l'efflorescence & peut-être de la moisissure.

144. Cette couleur bien épurée fournit des crayons d'un bleu turc ou de roi, qu'on peut amener à des nuances plus claires par des mêlanges de blanc, comme on le verra plus bas. Les Peintres à l'huile se plaignent qu'elle devient un peu verdâtre avec le tems. Cela n'arriveroit pas si l'on prenoit, avant d'en faire usage, la précaution de des-

saler complettement le bleu de Prusse, comme nous venons de le dire. On ne doit pas ignorer que les acides verdissent insensiblement toutes les chaux de fer. Voyez le vitriol de Mars. D'ailleurs, comme les alkalis décolorent entièrement le bleu de Prusse, il est aisé de comprendre que c'est une couleur anéantie, s'il en reste dans celles qu'on aura combinées ou mêlangées avec celle-ci. Les stils de grain, par exemple, sont chargés de l'alkali tiré des cendres gravelées ou de la potasse. Or, qu'on les mêle, sans les avoir bien dessalés, avec du bleu de Prusse, pour composer un vert, la couleur ne tardera pas à devenir louche, & le vert ne sera dans quelque tems qu'un jaune sale.

145. On pourroit joindre au bleu de Prusse, quand on le broye pour

le pastel, un peu d'azur en poudre. Il le rendroit encore plus friable. L'azur ne gâte point la couleur. Seulement il en diminue un peu l'intensité quand il n'est pas lui-même bien haut en couleur. Mais il est très-inutile avec le bleu de Prusse bien dessalé.

146. Si l'on veut faire usage *d'indigo*, voici le moyen qu'on peut employer pour en composer des crayons. C'est une substance extrêmement rebelle, mais qui donne un bleu fuyant très-bon.

147. Il faut d'abord faire pulvériser l'indigo, dans un mortier, chez le droguiste. On le fera broyer ensuite sur le porphire avec de l'eau chaude. On le jettera dans un pot de terre vernissée plein d'eau bouillante. On y joindra, par intervales, gros comme deux noix, par exem-

ple, d'alun de Rome en poudre, si l'on employe gros comme une noix d'indigo. Telles sont à-peu-près les proportions. On mettra le pot sur le feu. La matière gonflera bien vite, il faut prendre garde qu'elle ne s'élève hors du vase, on la remue pour cet effet avec une cuiller de bois, en l'éloignant de tems en tems du feu. Quand elle aura pris six ou sept bouillons on la laissera refroidir & reposer quelques heures, on jettera la majeure partie de l'eau comme inutile, on versera le dépôt sur un filtre de papier soutenu par un linge, on l'arrosera d'eau chaude pour enlever tout l'acide vitriolique de l'alun. Quand l'eau sera passée au travers du filtre, on ramassera la fécule qui sera restée dessus, pour la faire broyer sur le porphire. S'il y a tout l'alun nécessaire, & que le lavage en ait bien emporté l'acide, & n'en ait

G v

laissé que la terre qui s'est incorporée avec l'indigo, les crayons seront aussi friables que du blanc de Troyes.

148. L'indigo n'est point d'usage dans la Peinture au pastel, parce qu'apparamment les fabricans n'ont pas imaginé de moyen pour le réduire & vaincre sa ténacité; car l'esprit-de-vin n'y peut rien. C'est la couleur la plus solide que les végétaux ayent jamais fourni. Mais elle noircit avec le tems, employée à l'huile. Au reste, la Peinture à fresque & l'émail sont les seules où cette substance ne puisse être employée. On y fait usage de l'azur.

149. L'azur est du verre en poudre que fournit le régule de cobalt. Les fabriques de Saxe d'où l'azur se tire, ne le mettent dans

le commerce qu'avec beaucoup d'autre verre en poudre ou du sable fin. Quand on fond la chaux du cobalt sans aucun mêlange, (il faut alors un coup de feu de la plus grande violence), elle produit un verre d'un bleu si profond, qu'il en paroît noir. On peut aussi tirer ce verre du safre. C'est la mine du cobalt calcinée. Mais le safre est mêlé pareillement de beaucoup de sable ou de verre. On peut l'en séparer en mettant, par exemple, une once de safre sur une soucoupe. On enfonce la soucoupe dans l'eau d'un baquet. On l'y balance. Le sable s'échappe dans ce mouvement d'ondulation, & laisse le safre. Il peut fournir du régule de cobalt au moyen d'un flux réductif.

150. On trouve aussi de ce régule dans quelques boutiques de Pharmacie. Il est fort cher. On sait

que ce demi-métal, diffous dans l'acide nitreux avec un peu de fel de cuiline fur la cendre chaude, forme une encre de fimpathie fingulière. Il fuffit d'étendre cette diffolution dans de l'eau pure. Si l'on écrit avec cette eau, l'écriture, d'abord invifible, fe montre d'une couleur verte quand on l'approche du feu, difparoît quand on l'en éloigne, & reparoît de nouveau dès qu'on l'en rapproche. La chaux, précipitée de cette diffolution par les alkalis fixe ou volatil, eft rofe pâle, quelquefois cramoifie, quelquefois couleur de rouille. Mais quoique très-fixe & très-réfractaire, elle fe change toujours, avec des fels vitrifians, en un verre d'un très-beau bleu, plus ou moins profond, fuivant la quantité des autres fubftances vitrefcibles qu'on y joint. C'eft de ce verre qu'eft compofé le bleu qu'on voit fur la fayance, la

porcelaine & les émaux. Le régule de cobalt contient presque toujours beaucoup de bismuth & d'arsenic. Mais, en versant dans la dissolution dont nous venons de parler, beaucoup d'eau, l'on en sépare le bismuth. L'eau le précipite en poudre blanche. On précipite ensuite le cobalt en jettant de l'alkali dans le vase. Quant à l'arsenic, il s'évapore au feu.

151. Le verre de cobalt pourroit entrer aussi dans la Peinture à l'huile. Mais il faudroit qu'il eût été mêlé de très-peu d'autres matières vitrifiées, & qu'on le jetrat brûlant dans l'eau froide, pour pouvoir mieux l'atténuer; broyé longtems sur un plateau de verre ou de cristal, avec du blanc, il auroit assez d'intensité pour fournir un beau bleu clair qui ne changeroit jamais, & qui produiroit le même effet que

de l'outremer. Il n'y auroit pas la moindre différence. On peut trouver dans les fayanceries du verre bleu de cobalt. Il réussiroit aussi très-bien dans la fresque, où l'on auroit grand besoin d'un bleu solide.

152. L'outremer est une couleur azurée qu'on extrait d'une pierre orientale nommée *apis lazuli*. Cette pierre, très-peu commune, est semblable à du quartz qui seroit coloré par une chaux naturelle de cobalt. On peut en voir des vases au garde-meuble de la Couronne & dans d'autres cabinets. Le prix de cette couleur assez riche, mais encore plus avare, est effrayant, puisqu'elle va jusqu'à cent francs & même cinquante écus l'once. Il faut s'en passer & la traiter comme un objet de pure curiosité. L'on doit même convenir,

quelque prévenu qu'on soit en sa faveur, qu'elle tire un peu sur le violâtre auſſi bien que celle du bleu de Pruſſe. De plus, le ton de l'outremer eſt toujours un peu crud. C'eſt ce qu'on peut remarquer entr'autres dans les tableaux de Mignard qui l'a prodigué dans tous ſes ouvrages. Or, ſi l'on veut le rompre, ce n'eſt pas la peine d'employer une couleur auſſi chère.

153. A l'égard de la cendre bleue, c'eſt une terre chargée d'une certaine quantité de chaux naturelle de cuivre. Le ton de cette couleur eſt d'un bleu naiſſant très-agréable. Mais on ne peut l'employer qu'en détrempe & dans des ouvrages de peu de conſéquence. Les chaux de cuivre & les terres cuivreuſes peuvent bien ſervir pour le *peinturage* ; mais jamais dans la Peinture, même à freſque,

elles sont la peste des tableaux.

154. On peut leur substituer une préparation toute récente & qui se rapproche beaucoup du ton de la cendre bleue. Il y a deux ou trois ans qu'un amateur qui peint en migniature, m'en fit passer un petit fragment qu'il tenoit d'un Peintre du Stadhouder à la Haye. La couleur en étoit bleu-céleste & très-amie de l'œil. Enfin le hasard m'en fit découvrir, il y a quelques jours, chez un marchand de couleurs. Il me le présenta sous le nom de *bleu-minéral*, & me dit qu'il le tiroit de Hollande, & que les Peintres en faisoient peu d'usage, parce qu'ils ne savoient pas ce que c'est. Ils avoient raison. Que l'imbécilité s'engouë pour des nouveautés que le charlatanisme lui vante, à la bonne heure; peut-être est-il bon que la pauvreté mette l'opulence à

contribution : ce n'eſt que réciprocité. Mais, dans tout ce qui ne tient pas à la fantaiſie, on doit être circonſpect juſqu'à ce qu'on ſache à quoi s'en tenir. La préparation dont il s'agit, eſt une eſpèce de bleu de Pruſſe, mais dans lequel on a fait entrer avec très-peu de vitriol de mars, quelqu'autre chaux métallique & beaucoup d'alun. Peut-être même n'y met-on pas de vitriol de mars, l'acide marin du commerce contenant aſſez de fer. J'ai ſoumis cette couleur aux plus fortes vapeurs du foye de ſoufre, en efferveſcence avec les acides minéraux, elle n'en a pas reçu la moindre altération ; d'où l'on peut conclure qu'elle tiendra fort bien dans la détrempe, au paſtel, dans la Peinture à l'huile. On la trouve à Paris chez le ſieur Belot, marchand de couleurs, rue de l'Arbre-ſec, près le Quai de

l'École. Il la vend quarante sols l'once.

155. On pourroit défirer de trouver ici la manière de préparer la leſſive pruſſienne, afin de chercher le même bleu, je vais la rapporter.

On fait deſſècher ſur le feu du ſang de bœuf, ou tout autre. On le réduit en poudre. On en mêle cinq ou ſix onces dans un creuſet avec autant de ſel de tartre ou même de potaſſe. On couvre le creuſet ſeulement pour qu'il ne ſe rempliſſe pas de cendre. On fait rougir ſur le feu par degrés la matière qu'il contient. Lorſqu'elle ceſſe de fumer on la verſe toute brûlante dans deux ou trois pintes d'eau chaude. On fait bouillir le tout à-peu-près juſqu'à diminution de moitié. L'on filtre l'eau dans un autre vaſe, au travers d'un linge. On fait bouillir

le marc resté sur le filtre dans de nouvelle eau qu'on réunit ensuite à la première. Cette liqueur est la lessive prussienne. Elle ne contient que de l'alkali chargé de la matière colorante. Pour en composer le bleu de Prusse ordinaire, on fait dissoudre dans de l'eau bouillante deux onces de vitriol vert & trois ou quatre onces d'alun. Cette dissolution, versée par intervales sur la lessive encore chaude, produit de l'effervescence. On agite le mêlange & l'on y verse le reste de la dissolution. Le fer contenu dans le vitriol & la terre de l'alun quittent leur acide, saisissent la matière colorante & se précipitent avec elle en fécule verdâtre. On verse toute la composition sur un linge. Les sels dissous dans la liqueur passent avec elle au travers de ce filtre, on recueille dans un vase la fécule restée sur le linge, on la délaye avec

deux ou trois onces d'acide marin. Ce précipité devient fur le champ d'un bleu plus ou moins profond fuivant la quantité d'alun. Quelques heures après il faut l'arrofer de beaucoup d'eau tiède pour le bien deffaler. Mais en employant de la diffolution de régule d'antimoine faite par l'eau régale fur la cendre chaude, au lieu du vitriol vert, on aura le bleu célefte ou minéral dont nous venons de parler. Il fera du moins, à très-peu-près, femblable, & parfaitement folide, après avoir été bien lavé. Ce n'eft pas de la chaux d'antimoine qui par elle-même eft très-blanche, que proviendra la couleur bleue. C'eft le fer contenu dans l'acide marin qui la fournira. Seulement la chaux d'antimoine adoucit, tempére la couleur trop intenfe du fer. Elle ne donne point de bleu, quoique précipitée par la

lessive prussienne, si l'on employe l'acide marin de Glauber; c'est qu'il ne contient point de fer comme l'acide marin du commerce; au lieu que celui-ci, mêlé seul avec la lessive prussienne, devient d'un bleu profond. J'ai de même essayé la dissolution d'étain, celle de bismuth, celle de zinc. Toutes, avec le même acide, ont produit un bleu naissant. Mais celle du régule d'antimoine m'a paru réussir le mieux. Je n'ai point essayé celle du régule de cobalt.

156. Au reste, j'ai vu des bleus de Prusse d'une couleur très-pâle, mais ils étoient loin de ressembler au bleu céleste que je viens d'indiquer. Ils avoient le ton sombre & violâtre qu'auroit le bleu de Prusse ordinaire mêlé de beaucoup de craye ou de céruse.

157. Je ne parle point de quelques végétaux qui produisent aussi du bleu. Telles sont les bayes de l'Hyéble. Telle est la maurelle, qui sert à composer le tournesol. Tout cela n'est rien. Mais on tire un bleu du pastel ou guêde, autrement vouede. (*Isatis sativa*). Lorsqu'on l'a laissé fermenter. Cette couleur est presqu'aussi bonne que celle de l'Indigo. J'ai fait mention de celui-ci plus haut, n°. 146, ces deux dernières substances peuvent suffire.

Je passe aux pastels de couleur verte.

ARTICLE V.

Des Crayons verts.

158. Quoiqu'il ne soit question dans le présent Chapitre que

des couleurs simples, & que les pastels verts soient un mêlange de deux autres, néanmoins comme c'est une couleur principale, c'est ici le lieu d'en parler.

159. Avant de connoître les moyens de rendre le bleu de Prusse & les stils de grain traitables, on chercheroit, avec bien de la peine, des substances dont on pût composer de beaux verts. Mais ces deux ingrédiens bien dessalés, comme nous l'avons expliqué sous les nos. 88 & 142, en donnent de très-bons, mêlés en diverses proportions & bien broyés ensemble. Par exemple, on prend partie à-peu-près égale de bleu de Prusse & de stil de grain jaune qu'on a bien lavés, on les fait porphirifer avec un peu d'eau. Quand on juge qu'ils sont réduits en parties très-fines & bien combinées, on les ramasse

avec le couteau d'ivoire, on les met fur le papier lombard, & lorfque la pâte eft devenue maniable, on en compofe des crayons en la roulant fur cette efpèce de papier.

160. Nous avons dit plus haut, n°. 91, qu'il y a des ftils de grain de différens tons. Ceux dont le jaune a le plus d'intenfité, qui tirent un peù fur la couleur de canelle, donnent, mêlés avec le bleu de Pruffe, un beau verd très-profond. Le bleu célefte ou minéral, (n°. 154) donne, avec le ftil de grain jonquille, une efpèce de vert de Saxe. Le jaune de Naples ne vaut rien pour le vert. L'ochre jaune & la terre d'Italie font un verd fombre & terreux qui peut fervir pour des parties obfcures ou des draperies de peu d'éclat.

161. On pourroit, avec des criftaux

taux de venus ou verd de gris diſtilé, (c'eſt une chaux de cuivre), compoſer des crayons d'un vert très-brillant, mais d'ailleurs déteſtables. Il faudroit porphiriſer ce verdet avec de l'eau, puis le mettre dans un vaſe, & jetter deſſus, goute à goute, un peu d'alkali fixe en liqueur, le laver enſuite ſur un linge avec beaucoup d'eau, pour le deſſaler & le mettre en crayons.

162. Si l'on employoit de l'alkali volatil, au lieu de l'alkali fixe, le verdet ou verd de gris prendroit la plus ſuperbe couleur bleue qu'on puiſſe voir; mais elle n'auroit point de durée. Le verdet reviendroit ſous très peu de jours à ſa premiere couleur. Au ſurplus, il faut répéter ici que les chaux de cuivre, telles que les cendres bleue & verte, la terre de Véronne, le bleu de montagne, ne doivent

servir que pour les roues de voitures & les treillages des jardins, ou tout au plus pour des détrempes de peu de conséquence.

163. On trouve dans plus d'un livre sur l'article des couleurs (1), qu'il faut calciner le verdet. Mais ce n'est plus alors, pour l'ordinaire, qu'une poudre d'un fauve très-obscur, à moins qu'on ne le vitrifiât. Il peut, en effet, servir dans la Peinture en émail & sur la poterie. Il y produit la couleur d'émeraude. Il y peut aussi donner un verre brun rougeâtre. La cendre verte & la cendre bleue, de même que le vert ou bleu de montagne & la terre de Vérone, qui ne sont toutes que des combinaisons de

―――――――――――

(1) L'art du Peintre-doreur, &c. par le Sieur Watin, nouv. Encyclop. par ordre de matières, &c.

DE LA PEINTURE. 171
rouille de cuivre, deviennent également brunes au feu.

164. Quelques autres livres contiennent des recettes pour composer une couleur verte. J'en vais rapporter une en abrégé. Dissolvez du zinc dans de l'esprit de nitre, & du safre bien calciné, dans de l'eau régale. Mêlez ensuite une partie de la dissolution de zinc avec deux parties de celle de safre. Dissolvez d'un autre côté, de la potasse dans de l'eau chaude, & versez trois parties de cette dernière dissolution dans le mélange du zinc & du safre. Rassemblez le précipité sur un filtre avec de l'eau. Quand l'eau sera passée au travers du filtre, mettez-le dans un creuset, & poussez-le au feu jusqu'à ce qu'il soit devenu vert. Il faut ensuite le laver à plusieurs reprises.

H ij

165. On trouve une autre recette dans la nouvelle Encyclopédie (1); mais ce feroit du tems perdu que de la rapporter. On y fait entrer un mêlange de chaux de cuivre & d'arfenic. Rien de plus abfurde, puifque tout le monde fait que l'arfenic blanchit le cuivre & toutes les chaux qu'il peut fournir. Qu'on juge du vert qui peut réfulter d'une pareille combinaifon !

166. Du refte, quoique le vert, dans la Peinture, ne fe compofe que par le mêlange du jaune & du bleu, comme dans la teinture, on peut compofer une laque verte de la même manière que l'on compofe les autres, mais en employant les bayes mûres du noirprun. Elles

(1) Encyclop. méthod. *verb.* couleurs.

sont en maturité vers le mois d'octobre. Il suffit de les écraser, de les faire bouillir, de passer la décoction sur un linge, ou mieux encore au travers d'un tamis de crin, d'y jetter une dissolution d'alun de Rome, ensuite un peu de craye ou dos de sêche, la liqueur, rouge d'abord, devient, sur le champ, d'un beau verd. On peut la faire évaporer sur un feu très-doux, pour la réduire en forme d'extrait.

167. Ces sortes de compositions, tirées des bayes des plantes, sont bonnes sur-tout pour le lavis, à cause de leur transparence. L'extrait dont nous venons de parler est ce qu'on nomme le *vert de vessie*. La plupart des fabricans qui le composent y joignent un peu de chaux vive; cette méthode ne vaut rien, la chaux le jaunit & l'altère. Elle est absolument inutile. On peut

garder la même décoction en liqueur. Elle donne un beau vert pour de lavis, & se conserve très-bien dans des bouteilles bouchées.

168. On tire aussi des pétales bleues de l'Iris, une fécule verte; mais elle est bien inférieure à la précédente. Les bayes de l'Hyéble, traitées comme celles du noirprun, donnent de même une liqueur violette, mais que l'addition de l'alun rend bleue. Celles de ronce ou mûres de haye, bouillies avec de l'alun, donnent une belle couleur purpurine. Beaucoup d'autres bayes de plantes, au moyen de la décoction avec l'alun, peuvent fournir de même pour le lavis des sucs colorés. Telles sont les groseilles, les framboises, les cerises noires, les pellicules des bayes de cassis, mûres en juin; les graines de garence, mûres en novembre, les

fruits du mûrier noir, mûres en août, les bayes de phitolaca, sorte de morelle de Virginie, mûres en octobre; celles de fureau, mûres dans le même tems; sans compter les décoctions de bois de Bréſil ou de Fernambouc & de celui de Campêche. La gomme-gutte ſeule avec un peu d'eau, fournit le jaune ainſi que la pierre de fiel; on peut le tirer auſſi de la plûpart des plantes que nous avons indiquées ſous le n°. 97. Le carmin donne le cramoiſi, mais il faut le broyer avec une légère diſſolution de gomme arabique. Le bleu de Pruſſe ou la déſoction d'un peu d'indigo, réduit en poudre avec de l'alun, donne du bleu; le verdet, la couleur d'eau; la décoction des racines de tormentille, une couleur fauve, & du noir, ſi l'on y joint du vitriol de mars; le biſtre bien broyé donne

H iv

le brun; l'encre de la Chine, le noir.

169. Si l'on veut avoir, pour le lavis, une teinture d'or, il suffit d'en froisser dans un verre deux ou trois feuilles, avec un peu de dissolution de gomme arabique & de l'y réduire en poudre impalpable. C'est ce qu'on nomme de l'or en coquille.

170. On peut mettre tous les sucs colorans dont nous venons de parler en tablettes, en y joignant, lorsqu'on les fait bouillir, un peu de colle de poisson. La colle, en sèchant dans des moules de carte, qu'il faut oindre auparavant de beurre ou de graisse, leur donnera la consistance de l'encre de la Chine, qui se fait de la même manière avec de l'extrait de réglisse &

du noir de charbon, réduits en bouillie par la molette.

171. Quant à l'encre ordinaire, elle est d'un si grand usage, qu'on en trouve partout. Mais elle est presque toujours médiocre, & beaucoup de gens m'ont paru désirer d'en connoître la composition. Voici le moyen d'en avoir de très-bonne. Faites bouillir une heure dans deux pintes d'eau, vingt-quatre noix de galle concassées. Ensuite faites calciner en blancheur sur une pelle de fer, deux onces de couperose verte. Ajoutez-y, gros comme une cerise, de gomme arabique; & laissez la liqueur au grand air cinq ou six jours, pendant lesquels vous la remuerez quelquefois avec un bâton. L'air embellit tous les noirs. Il est inutile d'y mettre du bois de Brésil ou de Campêche. Vous pourrez la

tranfvafer enfuite. Ce procédé fort fimple réuffit très-bien.

Nous allons maintenant parler des paftels violets.

ARTICLE VI.

Des Crayons violets.

172. L E violet, dans la Peinture n'eft point, non plus que le vert, une couleur fimple quoique principale. On le compofe d'un mélange de laque & de bleu de Pruffe bien lavés qu'on fait broyer enfemble avec un peu d'eau. Les proportions font arbitraires. Le carmin donne un violet plus profond que la laque. Mais on ne l'employe que dans des ouvrages importans.

173. Voici la compofition d'une

laque violette fort belle, & qui se soutient assez bien.

Mettez sur le feu deux pintes d'eau filtrée. Il faut que le pot soit assez grand pour n'être plein qu'aux trois quarts. Jettez dedans une petite poignée de bois de Fernambouc en poudre avec moitié moins d'écorce tirée de jeunes branches de bouleau. Faites bouillir une demi-heure, & passez au travers d'un linge. Remettez la décoction devant le feu. Joignez-y gros comme une noix d'alun de Rome, avec le double de couperose blanche, l'un & l'autre en petits morceaux. Après quelques instans, ôtez le pot du feu. Jettez-y du sel de tartre rouge ou blanc, mais en poudre & d'une mesure à-peu-près égale à celle de la couperose & de l'alun. Filtrez de la même manière qu'on filtre le petit lait. Couvrez le filtre pour le garantir de la poussière. Quand

l'eau sera passée au travers du filtre, versez dessus, à côté de la fécule, de l'eau chaude pour dissoudre les sels. On ne doit pas craindre d'employer trop de lavage. Le peu de matière colorante qu'il emporte & qui n'étoit pas fixée, n'auroit servi qu'à rendre cette laque moins solide. Elle sera plus violette, approchant de la couleur de la pensée, en la composant de la même manière avec partie à-peu-près égale de bois de Campêche & de Fernambouc, l'un & l'autre en poudre. Elle sera plus cramoisie au contraire, & tirant sur la couleur du rubis ou de l'amaranthe, si l'on supprime le campêche & qu'on substitue à la couperose bianche, l'équivalent d'une dissolution d'étain dans l'eau régale, (n°. 93).

174. On conçoit sans doute, que les doses que nous avons indiquées

dans cet article & les précédens, font relatives à des opérations en petit. On doit se régler sur les mêmes proportions pour des quantités plus considérables.

175. Ces laques violettes peuvent servir à l'huile comme les autres & sur-tout pour glacer les violets qu'on auroit composés de rouge & de bleu. Mais, en ce cas, il faut tenir ceux-ci plus clairs qu'on n'auroit fait.

Nous avons parlé ci-dessus, n°. 125, du pourpre de Cassius.

Passons aux pastels de couleur brune.

ARTICLE VII.

Des Crayons bruns.

176. LES pastels composés avec la terre d'ombre, sont de couleur brune. Mais ils ne sont point friables, si l'on n'a eu la précaution de la calciner. Il suffit pour cela de la mettre un quart-d'heure sous la braise quand elle est en masse, & sur une pelle de fer quand elle est en poudre. Il vaut mieux la prendre en masse, autant qu'il est possible, parce qu'elle est moins mêlée de matières étrangères. Sa couleur de tabac ou de feuille sêche devient un peu plus rougeâtre au feu. Dès qu'elle est calcinée, on peut la mettre, avec un peu d'eau, sur le porphire. Après avoir été suffisamment broyée, elle fournira de bons

crayons d'un fauve ou brun rougeâtre obscur, un peu compactes & gras. Mais il vaut encore mieux plonger dans un vase, plein d'eau froide, la terre d'ombre encore toute brûlante. Il est vrai qu'elle en deviendra plus dure & plus difficile à broyer. Mais une fois bien porphirisée, les crayons seront encore plus friables qu'ils ne l'auroient été. C'est le seul moyen que j'aie trouvé de réduire cette substance extrêmement rebelle au pastel, sans le secours de l'esprit de vin.

177. La terre de Cologne qui donne également des pastels bruns est encore plus intraitable. Il faut la calciner long-tems sur la braise dans une cuiller de fer ou dans un creuset. Quand on l'aura tirée du feu toute rouge, on la portera dans un lieu bien aéré, pour l'y

laisser brûler, jusqu'à ce qu'elle s'éteigne d'elle-même. Alors on la fera porphiriser long-tems avec de l'eau claire. On la jettera sur le filtre pour l'arroser abondamment. Par ce moyen la terre de Cologne donnera des crayons d'un brun noir olivâtre. Il seroit impossible d'en rien faire sans l'avoir bien torréfiée.

178. Dans la Peinture à l'huile on s'est toujours plaint de la terre d'ombre, elle s'écaille, elle change, elle attire même les teintes voisines. On se plaint également que la terre de Cologne s'affoiblit. Mais au pastel rien de tout cela ne peut arriver, parce que ces matières ont passé par le feu. Quel changement peuvent éprouver des substances échappées à la voracité de cet élément, si l'on excepte quelques chaux métal-

DE LA PEINTURE. 185

liques promptes à se revivifier aux émanations du principe inflammable ? C'est même ici le lieu de répéter, puisque l'occasion s'en présente, (car je suis obligé d'insister là-dessus), que, quand on aura soin dans la Peinture à l'huile de bien purifier les couleurs, soit par l'eau, soit par le feu, suivant la nature des différentes substances, comme nous venons de l'expliquer, on n'éprouvera pas ces sortes d'inconvéniens.

179. On aura pareillement des couleurs fauves ou brunes, bien intenses, avec l'éthiops martial & le safran de mars. Il faut les bien dépouiller de toute la limaille de fer qui ne se seroit pas convertie en chaux, & les traiter, en un mot, comme l'ochre jaune, (n°. 82.) On a vu ci-dessus, (n°. 109.) qu'on les rend, par la calcination, d'un

rouge sanguinolant. Ces deux subs-
tances, à l'huile, quand elles ne
sont pas calcinées, sont presque
noires, sur-tout la première.

180. Il y a depuis quelques an-
nées, dans le commerce, des pré-
parations connues sous le nom de
stil de grain brun. Nous en avons
déjà dit quelque chose, (n°. 91).
Ce sont, la plûpart, des décoctions
de graine d'Avignon réduites en
consistance d'extrait avec beau-
coup de sel de tartre & d'alun.
Quelquefois on employe le suc
d'autres plantes avec les mêmes
sels & de la craye. Les fabricans
ont là-dessus chacun leur petit
secret, puisque chez les marchands
de couleurs, toutes ces prépara-
tions-là diffèrent les unes des au-
tres. Elles sont, chez ceux-ci, cou-
leur de noisette, chez ceux-là,
couleur de canelle, & chez d'autres

enfin couleur de carmélite, ou même d'un fauve plus obscur & plus brun. Souvent, ce n'est que du bistre, comme nous l'avons dit, (n°. 91); ou même un simple mélange de terre d'ombre & de stil de grain jaune. Il semble que les professions dont le mobile unique est l'intérêt, & qui n'ont pas d'autre aliment, soient toujours prêtes à s'avilir par le mensonge & la fraude.

181. Voici quelques-unes des plantes les plus communes avec lesquelles on peut, à-coup-sûr, composer des stils de grain bruns. Les fabricans se fixeront à celles dont les décoctions, réduites en forme d'extrait, auront le mieux rempli leurs vues.

L'écorce des branches du noyer commun & de celles du noyer noir de Virginie.

Le brou de noix, frais.

Le bois de tous les pommiers sauvages ou francs.

Celui du mûrier noir. Celui du merisier.

L'écorce du bois de Néflier; celles du Cornouiller & du Cormier.

Les branches & l'écorce du marronier d'Inde. Celles de l'aune noir; celles du hêtre.

Celles de l'arbre aux Anemones, & celles de l'alisier des bois.

Celles du lilas; du jasmin commun.

Les tiges & feuilles de la reine des prés, & celles de la grande ortie.

La paille du blé sarrasin.

Le mélampire ou blé de vache, toute la plante, ainsi que l'argentine.

Le son du millet noir, ou sorgho.

Les racines de Bistorte; celles de la Tormentille, &c.

La tige & feuilles de la salicaire, & celles de la lavande.

182. Le suc de toutes ces plantes, à laquelle que ce soit qu'on donne la préférence, réduit en extrait avec de l'alun, ou mieux encore de l'étain dissous par l'esprit de nitre, (n°. 93), donnera de très-bon stil de grain brun. Mais il convient, quelques momens après avoir mis ces sels dans la décoction, d'y joindre, par intervales, de la craye ou toute autre substance calcaire réduite en poudre, afin de neutraliser l'acide; on doit bien écumer en même tems, pour l'enlever autant qu'il est possible. Il faut cesser de mettre de la craye aussitôt qu'elle ne produit plus d'écume.

183. Ces sortes d'extraits ne gâteront point les autres couleurs

dans la Peinture à l'huile. On ne doit néanmoins en faire usage qu'avec réserve & jamais dans les carnations. Les sucs colorans de toutes les plantes, quelques moyens qu'on prenne pour les assurer, perdent plus ou moins avec le tems. A plus forte raison doit-on proscrire toute couleur dont on ne connoît, ni la nature, ni la composition. Qui peut s'assurer, à moins de se jetter dans l'embarras d'en faire l'analyse, qu'elle n'ont pas pour base, comme dans la teinture, du vitriol de cuivre, ou quelqu'autre base encore plus détestable & qui dévore le colorant ? Du moins est-on bien assuré que ces compositions retiennent opiniâtrement beaucoup de sels & qu'il ne seroit pas aisé de les en dépouiller. Qu'elles restent donc ensevelies chez les fabricans avec leur secret. La durée d'une étoffe a des bornes, &, pourvu que la

leur se soutienne aussi long-tems que le tissu même, on n'en demande pas davantage. Mais la Peinture, c'est autre chose.

184. Après tout, quel est l'artiste qui n'a pas des intervales de loisir pendant lesquels il peut, sans embarras, & par amusement, composer lui-même un stil de grain brun ? Chacun, par exemple, a sous la main quelques-uns de ces gros balais, composés de branches de bouleau dont on se sert pour nettoyer les basse-cours. Il suffit d'en ratisser l'écorce, de la faire bouillir avec de l'alun, ou plutôt avec la dissolution d'étain, (n°. 93), comme nous venons de l'expliquer, & de réduire ensuite la décoction sur la cendre chaude en forme d'extrait. Cette espèce de laque mauredoré sera très-bonne &

même très-solide, pourvu qu'on en ôte les sels.

185. Je dois obferver, en terminant cet article, que l'on trouve auffi, pour le paftel, des crayons très-bruns d'une efpèce particulière, & qui fe vendent quatre francs la pièce. Qnelques Peintres en font ufage pour jetter des tons vigoureux dans leurs tableaux. En touchant ces fortes de crayons, je crus m'appercevoir que c'étoit, en grande partie, du noir de fumée, & le fabricant m'avoua qu'en effet c'étoit un mélange de noir de fumée, préparé d'une façon particulière, & de carmin. C'en eft affez pour qu'on doive juger qu'il faut abfolument s'en abftenir. Il y a tout lieu de croire que les Peintres qui les employent ne s'en doutent pas; car il n'en eft fûrement pas un feul
qui

qui ne sache que la suye, le noir de fumée, & toutes les préparations qu'on peut en faire, telles que le bistre, doivent être laissées aux *Peintureurs* & ne sont bonnes que pour enfumer un tableau.

186. Les ochres de fer naturelles ou calcinées peuvent suppléer à de pareilles compositions, lorsqu'on les broye avec du noir, pour en composer des couleurs brunes, & ceci peut s'appliquer à tous les genres de peinture.

Cette observation nous avertit que nous avons à parler des crayons noirs, après quoi nous dirons un mot de ces sortes de mêlanges.

ARTICLE VIII.

Des Crayons noirs.

187. On peut les composer de noir d'ivoire, ou de charbon de bois, ou de l'un & de l'autre mêlés ensemble.

188. Le noir d'ivoire a beaucoup d'intensité. La couleur en est veloutée. Mais il est presque toujours dur, pierreux, si l'on n'a la précaution de le traiter comme le bleu de Prusse. Il faut donc commencer par le bien porphiriser & le laver ensuite dans une très-grande quantité d'eau bouillante. Le lendemain, lorsque l'eau se sera bien éclaircie, on la versera, comme inutile, sans agiter le vase,

on fera de nouveau porphirifer le sédiment qu'on laissera sécher sur un filtre de toile ou de papier, jusqu'à ce qu'il ait assez de confistance pour pouvoir être roulé sur du papier lombard & mis en crayons.

189. Rien de tout cela n'est nécessaire pour le noir de charbon, pourvû que le bois n'ait pas été brûlé dans un creuset couvert, mais à feu nud. C'est dans l'eau qu'il faut l'éteindre quand il est bien embrasé. Ce noir a moins de profondeur & moins d'intensité que l'autre : mais, comme il est extrêmement friable, après avoir été bien porphirisé, ce qui d'abord est un peu difficile, on peut le mêler avec le noir d'ivoire ou même l'employer seul. Les charbons de bois de chêne éteints dans l'eau, donnent d'excellens crayons, ainsi

que ceux des ceps de vigne, de charme & d'ormeau. Ceux des bois mols, comme le peuplier, le saule, sont trop tendres employés seuls, mais ils font très-bien, mêlés avec le brun-rouge, le carmin, le cinabre, la terre d'ombre ou le bleu, pour faire des bruns de différentes nuances.

190. Les noirs dont nous venons de parler paroissent, aux yeux de ceux qui ne savent pas en tirer parti, moins veloutés que le noir de fumée. Les élèves du Cortone accusoient les matières de ce qu'elles ne faisoient pas, sous leurs pinceaux, le même effet que sous celui de leur maître.

Ne vous servez jamais dans la Peinture à l'huile de noir d'Allemagne ou de Cologne, ni de celui d'Imprimeur. C'est avec ce dernier

DE LA PEINTURE. 197
que Raphaël a gâté ses couleurs (1).

191. Au reste, il se trouve des crayons noirs qu'il ne faut pas confondre avec ceux qui servent dans la Peinture au pastel. Les uns sont des espèces de pierres, connues sous le nom d'ampélite, sorte de schiste produit par une argile, mêlée de beaucoup de limon. Les dessinateurs s'en servent assez communément de la même manière que de la sanguine. Les autres sont de la molybdéne, sorte de talc noirâtre & luisant qu'on appelle improprement mine de plomb. Ces crayons-ci tracent des traits fins & déliés, & quelquefois tiennent lieu, pour le moment, d'encre & de plume. Quelques graveurs s'en servent aussi pour dessiner.

(1) Richardson tom. 2.

ARTICLE IX.

Résumé du Chapitre III.

192. Telles sont les manipulations au moyen desquelles on peut tirer des crayons en pastel des différentes substances colorées en état d'en fournir. Je n'ai point trouvé de moyens plus sûrs & moins embarrassants que l'eau, pour celles que l'art a préparées, & que le feu pour celles que la nature a produites. C'est, en dernière analyse, le résultat des articles qui précèdent. Il revient à-peu-près, mais avec moins de déchet, au procédé qu'employent les Peintres Flamans. Ils ne prennent que la crême des couleurs après les avoir délayées & noyées dans une grande

quantité d'eau. Les autres observations roulent sur des recherches analogues aux besoins de la Peinture, & principalement de la Peinture à l'huile. On sait qu'il lui manque des couleurs capitales. Je ne m'étois point engagé de traiter cette matière dans toute son étendue. Mais j'ai tâché d'aller au-delà du plan que j'avois embrassé. Je crois même en avoir dit assez pour que le talent n'ait plus à se plaindre de l'infidélité des couleurs. Il ne lui restera qu'à se développer dans des sujets dont le choix puisse faire rechercher ses ouvrages. Il ne suffit pas pour cela, de se traîner sur les pas de ceux qui nous ont précédés. Comme en littérature les productions originales font éclore beaucoup de copies, on voit de même en peinture d'insipides imitateurs. Il faut être soi ; laisser aller son génie vers sa pente naturelle. En

quittant l'école il seroit bon d'en laisser les opinions à la porte. La Peinture est encore ce qu'étoit la littérature au tems des savans en *us* (1). On ne connoît que les Grecs & les Romains, on diroit qu'ils sont tout l'Univers; que l'héroïsme & les grâces abhorrent tout autre costhume que le leur. Je ne saurois trop le répéter, étudions les Anciens pour nous tenir toujours près de la nature, mais ne craignons pas d'étendre la carrière, & de mettre sous les yeux des nations, un spectacle qui soit à leur portée & les rappelle à elles-même (2). Les grands Écrivains sont les législateurs des Empires

(1) *Hodie que manent vestigia ruris.*

(2) *Nec minimum meruere decus; vestigia graca,*
Ausi deserere, & celebrare domestica facta.

H O R.

par les grandes vérités qu'ils répandent. Ainsi les Peintres seront à leur tour les bienfaiteurs de leur patrie, s'ils savent l'intéresser à leurs compositions, & lui montrer le chemin de l'honneur dans l'exemple de ses propres vertus (1). De tout tems, & chez toutes les nations, l'amour des richesses est le mobile universel. Mais cette passion rétrécit l'ame, l'avilit (2); son ascendant ne peut être balancé que par l'amour de la gloire. Or, quel moyen plus puissant pour faire naître l'amour de la gloire, que l'attrait des monumens érigés à la vertu. La postérité ne recherche point les images des hommes corrompus & flétris.

(1) *Quid virtus, quid sapientia poscit utile proposuit nobis exemplar.* HOR.

(2) *Turpi fregerunt sæcula luxu, divitiæ molles.* JUVEN.

Ce sujet est vaste & nous méneroit loin. Revenons.

193. Les mêmes recherches sont communes à la Peinture au pastel, quoiqu'elle ait moins de besoins, & peuvent augmenter ses richesses. Il ne seroit pas impossible qu'il y eût d'autres expédiens que ceux que j'indique pour composer des crayons & rendre les substances traitables, indépendamment de celui de l'esprit de vin. Mais, à coup-sûr, il n'en est pas de plus simple à cet égard, ni même de plus certain pour assurer les couleurs, que ceux que j'ai proposés, & je crois n'avoir omis rien d'essentiel, quoique je n'aie pas eu le moindre secours & n'aie trouvé dans les Auteurs aucune espèce de notion (1). Peut-être suis-je entré

(1) M. de Piles, dans ses élémens de Pein-

dans des détails minutieux. Mais ils étoient nécessaires pour applanir les difficultés à ceux qui veulent essayer leurs forces, difficultés qui souvent découragent des talens heureux. Si les Auteurs de l'Encyclopédie, si les Académies des Sciences ne dédaignent pas de s'occuper de la pratique des Arts & Métiers, je ne dis pas les plus vils, car il n'y a de vil que l'intrigue ou l'inutilité, je n'ai pas dû rougir de considérer le plus aimable de tous les arts, la Peinture, dans ses rapports avec la physique, afin que le talent ne soit pas dégradé par la matière.

194. Au reste, il y a des amateurs à qui les soins & les préparations dont je viens de parler, pour-

ture, dit bien quelque chose du pastel, mais ce qu'il en dit n'apprend rien.

roient ne plaire pas, quoiqu'on pût les regarder comme un amusement semblable à ceux que procurent les exercices du corps. Ils pourroient aujourd'hui réparer une substance, demain l'autre, & faire ensuite porphiriser toutes leurs préparations. En tout cas, ils trouveront à Paris, chez les marchands de couleurs, & dans les Provinces, chez les marchands d'estampes, des crayons tout préparés. On en apporte de Francfort, d'Ausbourg, de Nuremberg, qui sont très-durs. Quelques personnes vantent ceux qui se fabriquent à Lausaune suivant les procédés d'un nommé Stoupan, qui n'est plus. Ils sont d'une forme très-régulière, & d'un coup-d'œil fort net. Mais un Artiste, jaloux d'obtenir, avec le suffrage de ses contemporains, ceux de la postérité, peut-il se reposer sur autrui du choix des ma-

tières, lorsque les mêlanges qui les déguisent ne permettent pas de les reconnoître, qu'il ignore si l'on s'est donné la peine de les amener au degré de pureté convenable, & même si ceux qui les préparent se sont jamais doutés de la nécessité de le faire ? Tous ceux qui peuvent en faire une certaine consommation, doivent d'ailleurs désirer de s'épargner cette dépense.

195. Quant aux personnes qui s'essayent & dont les ouvrages ne sont pas destinés à jouir d'une éternelle durée, il est très-indifférent que les substances ayent été préparées avec un soin particulier. Pourvû que les crayons soient friables, cela doit leur suffire, quand même il y auroit peu de choix dans les matières. Qu'importe pour elles, par exemple, que les teintes laqueuses soient composées de laque

ou de carmin, puisqu'elles font assez long-tems le même effet ? Elles peuvent, en un mot, employer sans inconvénient les substances les moins précieuses ; &, s'il faut les traiter par le lavage, afin d'éviter la dépense de l'esprit de vin, c'est moins pour les purifier que pour les rendre traitables.

Après avoir exposé la manière de composer les crayons des couleurs capitales, ce qui fait l'objet principal, quant au matériel de ce genre de Peinture, nous allons expliquer, en très-peu de mots, celle de former les diverses nuances qu'il faut y joindre.

CHAPITRE IV.

Des Crayons de diverses teintes.

196. C'est avec les couleurs principales dont nous venons de parler, que se composent toutes les nuances & teintes particulières; c'est-à-dire que celles-là sont des couleurs simples, & celles-ci des couleurs composées. Par conséquent nous présupposons qu'on a lavé suffisamment ou purifié les couleurs principales avant d'en composer les diverses nuances dont nous allons faire mention. Nous nous bornerons à quelques exemples, pour abréger, en commençant par les résultats du blanc avec les autres couleurs prises dans l'ordre où nous les avons déjà suivies.

ARTICLE I.

Résultat du mélange du blanc avec les autres couleurs simples.

197. La craye ou blanc de Troyes, mêlée avec le ſtil de grain jaune, donne des crayons de couleur ſoufre. Pour cet effet, on met avec un peu d'eau ſur le porphire, partie à-peu-près égale de l'un & de l'autre, on les broye juſqu'à ce que la combinaiſon ſoit complette, & le reſte, comme on l'a dit ci-deſſus, des couleurs principales.

198. Mêlée de même avec l'ochre jaune, la craye donne la couleur de chamois, & la couleur de chair avec l'ochre rouge.

199. En la broyant de la même

manière avec le cinabre, on aura des crayons de couleur de feu. La craye avec la laque produira la couleur de rose.

200. Mêlée avec du bleu de Prusse elle donne le bleu de Ciel. Mais avec le bleu céleste, (n°. 154), le bleu sera plus doux.

201. En employant le vert, au lieu de bleu, la craye donnera le vert de pomme.

202. Avec le violet elle fera le gris de lin.

203. Mais avec la terre d'ombre elle produira des crayons d'une couleur fauve plus ou moins obscure, suivant les proportions de l'une ou de l'autre.

204. La couleur de cendre sera

le résultat de la craye avec la terre de Cologne, bien calcinée.

205. En la mêlant avec du noir, on aura le gris. Tous les autres blancs qu'on employeroit au lieu de craye produiront les mêmes effets.

――――――――

ARTICLE II.

Résultats du mélange du jaune avec les autres couleurs simples.

206. On met sur le porphire avec un peu d'eau, parties à-peu-près égales de jaune & de rouge. Avec ce mélange on compose des crayons de couleur orangée.

207. Nous avons dit, n°. 159, que le jaune avec le bleu donne le vert.

208. Mêlé de même avec la terre d'ombre, il produit la couleur de bois, & celle de l'olive plus ou moins obscure, lorsqu'on le mêle avec la terre de Cologne ou le noir.

ARTICLE III.

Du mélange du rouge avec les autres couleurs simples.

209. On vient de voir, en grande partie, quels sont les résultats de ce mêlange. Il suffira d'ajouter ici que le rouge avec les couleurs obscures, telles que la terre d'ombre ou le noir, donne des couleurs fauves ou brunes, plus ou moins approchantes du marron, suivant que la dose de l'un ou de l'autre domine. Par exemple, si

l'on mêle du cinabre avec du noir, on aura des crayons d'un brun rouge très obscur.

ARTICLE IV.

Du mélange de plusieurs couleurs principales.

210. INDÉPENDAMMENT des teintes que produisent deux différentes couleurs principales réunies, il se forme encore des couleurs particulières du mélange de plusieurs couleurs principales, combinées ensemble suivant différentes proportions.

211. Ainsi l'on obtient la couleur d'ardoise par le mélange du blanc avec du noir & du bleu.

212. Les mêmes ingrédiens

avec très-peu de laque, donnent la couleur d'acier.

213. Le gris de perle se compose avec du blanc, de l'ochre, un peu de noir & de bleu.

214. L'écarlate est plus simple, on l'obtient de deux parties de cinabre avec une partie de laque ordinaire.

215. Le cramoisi se compose, au contraire, de deux parties de laque sur une de cinabre. Le carmin donne seul le cramoisi. Mais on ne le prodigue pas.

216. Pour le pourpre, il faut une partie de bleu de Prusse & deux parties de laque. Nous avons déjà parlé du violet & du vert.

217. Au reste, on conçoit que

pour former des tons plus ou moins clairs des divers composés dont il s'agit, on n'a besoin que d'y mêler plus ou moins de blanc; &, pour en donner un dernier exemple, on fait du lilas en ajoutant au mélange qui compose le violet, un peu de blanc. Et ce lilas sert pour les parties peintes en couleur violette qui doivent être plus éclairées, comme du noir & du bleu servent pour rembrunir la même couleur dans les parties ombrées.

218. Remarquez au surplus que toutes les couleurs s'éclaircissent à mesure que les crayons sèchent en sortant de dessus le porphire.

C'en est assez, & trop peut-être, sur cet objet. L'usage apprend ces choses-là. Quelques éclaircissemens même qu'on pût donner là-dessus, jamais on ne feroit un Artiste. Mais les personnes qui s'ef-

sayent ont besoin de secours. C'est pour elles seules que nous sommes entrés dans ce détail, & par la même raison, nous dirons un mot des carnations à cause de leur importance.

ARTICLE V.

Des Carnations.

219. Les pastels pour les carnations doivent être traités avec soin.

220. Mettez sur le porphire une certaine quantité de craye avec un peu d'ochre jaune & de cinabre, ou de carmin. Broyez bien le tout ensemble avec de l'eau claire, & formez-en des crayons que vous laisserez sécher à l'ombre, sur de la craye pure ou du papier.

221. Les mêmes matières vous donneront une seconde teinte plus vive ou plus haute en couleur, en augmentant un peu les doses de l'ochre jaune & du cinabre, ou du carmin.

122. Composez la troisième sans ochre avec du blanc, du cinabre & du carmin pour les parties sanguines, les lèvres, la pomme des joues.

223. Moins de blanc fera la quatrième avec du brun-rouge & du carmin.

224. L'on peut avoir besoin d'une teinte plus rembrunie que cette dernière. Les mêmes ingrédiens avec une pointe de bleu de Prusse & d'ochre jaune la fourniront.

Voilà

Voilà pour les tons clairs.

225. Comme il faut des ombres dans un tableau, les tons clairs doivent être accompagnés de tons bruns. On composera donc ceux-ci d'un peu de blanc & d'ochre de rue avec du cinabre, du brun-rouge, du bleu de Prusse & quelquefois du noir, de manière que cette teinte soit un peu plus obscure que la précédente. Il faut faire diverses nuances de teintes brunes comme de teintes claires, en augmentant ou diminuant la dose de quelques-unes des couleurs principales qui les produisent, telles que le brun rouge, le carmin, le bleu, le noir, & même en supprimant le blanc, qu'on remplace par l'ochre jaune. L'usage en apprendra là-dessus plus qu'on n'en pourroit dire dans un long Chapitre. Il suffit de ces notions générales.

K

226. Il y a dans les tableaux de chaque Artiste, une touche & des tons dominans qui font assez vîte reconnoître sa manière. La teinte générale des ombres y contribue beaucoup. Chez les uns elle est bleuâtre, chez les autres elle est jaune, dans d'autres, rouge ou noire, chez ceux-là grise ou violette, &c.

227. La chair dans l'ombre, paroît toujours un peu mêlée de toutes ces teintes-là. Par conséquent le ton dominant des ombres doit participer de toutes ces nuances. En général les ombres doivent être d'un brun léger, mêlé de diverses teintes rompues de brun-rouge, de carmin, de jaune & de bleu. Gardez-vous de voir la nature verte ou violette comme l'ont fait quelques Artistes. Il faut, à cet égard, se défier de ses yeux, écouter

la critique, ou plutôt consulter avec la plus grande attention les tableaux du Guide, de l'Espagnolet, de Rubens, de la Hire, de Largillière, &c. (1) Comparer sa touche avec la leur, & juger à quelle distance on est encore de ce pinceau

(1) Il y a, sans doute, beaucoup de différence dans la manière de tous ces Peintres. Par exemple, l'Espagnolet employe des ombres très-fortes, mais nettes. Le Guide, au contraire, des ombres presque toujours tendres, ainsi que Vandyck. La Hire a pris le milieu. C'est un très-bon coloriste. Aucun Peintre, à cet égard, ne seroit au-dessus de Rhimbrandt, s'il n'eût pas affecté de chercher des effets singuliers. Rien de plus pur que ses carnations dans le clair, lorsqu'elles ne sont pas exagérées, mais tout le reste est ridicule. Or, quoique leur manière soit très-différente, cela n'empêche pas qu'on ne puisse juger par comparaison des effets qu'on aura produit, sans même les avoir copiés, ou plutôt c'est par un heureux mélange de leur manière autant qu'elles peuvent sympathiser, qu'on peut, à l'exemple de Raoux, se faire un coloris d'une certaine magie, si l'on n'a pas le bonheur, comme le Corrége & Largillière, de l'avoir reçu du Ciel.

K ij

pur & net, ferme & sûr qui les diſtingue. Voir enſuite combien le ſtile de tant d'autres eſt indécis, noyé, ſans éclat, ſans énergie. ainſi, pour que les figures ſe détachent de la toile, on aura ſoin de jetter dans les ombres même, à côté des parties ſaillantes, un coup de crayon vigoureux & fier, mais ſans dureté. Ce crayon peut ſe compoſer d'une partie de brun-rouge, de bleu, de noir & de carmin.

La manière obſcure & noire, dure & touchante, eſt celle que la plupart des Italiens eſtiment le plus. Elle ſera la meilleure en effet, ſi vous en ôtez l'excès du noir & la dureté, c'eſt-à-dire s'il règne dans les touches même les plus ſombres, une certaine tranſparence qu'on leur procure par des demi-teintes, ſans quoi les ombres ſont toujours peſantes.

228. Sur-tout on évitera de salir par des couleurs obscures, les touches qui doivent rester dans le clair. Elles ne doivent se mêler que par leurs extrémités, lorsqu'on les fond ensemble; & le meilleur moyen, c'est de les unir par des demi-teintes, sur-tout si l'on se propose de fixer le pastel.

229. On se gardera, par conséquent, de suivre la manière de ces Peintres qui composent leurs tons sur la toile même, en y brouillant leurs couleurs. Elles sont toujours un peu tourmentées & souvent ce ne sont que des barbouillages.

230. Ces demi-teintes participent donc des couleurs voisines, & se composent avec des couleurs de chair, (n°. 220 & suivans), où l'on fait entrer un peu plus de jaune, de bleu, de violet, suivant les

parties dont il s'agit ou suivant la nature des reflets qu'elles reçoivent. Ainsi, pour composer une demi-teinte, on conçoit qu'en mettant, avec un peu d'eau sur le porphire du blanc, ou quelquefois seulement de l'ochre jaune, & du brun-rouge, du carmin, du bleu de Prusse ou du noir en plus ou moins grande quantité de chacun, l'on aura diverses touches analogues aux touches voisines. Encore un coup, c'est en étudiant les tableaux des grands maîtres, & sur-tout la nature, qu'on peut acquérir là-dessus des notions précises, & se perfectionner dans l'art de peindre, qu'il n'appartiendroit de traiter qu'au petit nombre d'Artistes qui se rapprochent des anciens, encore ne pourroient - ils enseigner ces choses-là que par l'exemple. Vainement répéteroient-ils ce qu'on trouve dans tant de livres; » qu'il

» faut graduer avec intelligence
» les clairs & les ombres, & don-
» ner à toutes les parties une belle
» harmonie ». On entendra fort
bien tout cela. Mais on n'en saura
pas mieux comment on doit s'y
prendre. C'est par l'usage, par le
goût, par les comparaisons qu'on
peut y parvenir.

Il y a pourtant sur cette matière
quelques principes généraux dont
on peut donner l'apperçu. Nous
allons les parcourir dans le Cha-
pitre qui suit, afin d'aider les jeunes
talens éloignés des guides.

CHAPITRE V.

De la pratique de l'Art.

231. Nous supposons qu'on veut entreprendre une tête, & qu'on a la connoissance du dessin; l'on prend un crayon quelconque d'une teinte légère; on esquisse avec, sur le canevas, le plus juste qu'il est possible, tous les traits du visage, en établissant par un trait de séparation, les masses d'ombre & de lumière. Ensuite on ébauche le blanc de l'œil droit de la figure avec un crayon d'un bleu verdâtre un peu sombre; puis celui du côté gauche : on ébauche de même l'iris avec un crayon plus brun. L'on appuye même un peu le petit doigt sur l'ouvrage, après avoir appliqué

le pastel sur le canevas pour l'y faire mieux adhérer. On s'essuie les doigts, on prend un autre crayon, couleur de chair, pour ébaucher les paupières supérieures qu'on sépare du blanc des yeux par un coup de crayon brun; l'on trace les sourcils, & le pli qui est au-dessous, on y passe légèrement le doigt pour attendrir les touches; on ébauche de même le nez de la couleur de chair la plus analogue à celle de l'original : on met des teintes plus obscures dans la masse des ombres qu'il produit; on parcourt de la sorte chaque partie de la figure, effaçant avec un linge ce qu'on s'apperçoit qu'on a mal rendu, puis on revient à chacune en particulier, de manière que l'ouvrage, terminé par degrés, se finit, pour ainsi dire, à la fois. En un mot, on commence par dessiner la figure avec du pastel, comme on a

coutume de le faire avec la sanguine ou la pierre noire, ensuite on met des couleurs de chair, d'après le modèle, & suivant que les parties sont plus ou moins éclairées, observant que, dans l'ombre, les tons doivent participer du ton des mêmes parties qui sont dans le clair. Il faut même rompre & dégrader les teintes à mesure qu'on approche de celles qui doivent fuir, sans cependant les noyer au point que les contours ne paroissent pas terminés. L'œil du spectateur doit faire le tour de la figure (1), & l'on y réussira, si les contours sont coulans, s'ils ne sont ni durs ou trop prononcés, ni noyés ou trop indécis.

(1) *Caput, crus & pedes eminent, & extra tabulam videntur*, disoit Pline, en parlant d'un ancien tableau qui faisoit illusion.

232. Dans le portrait il faut s'attacher sur-tout à bien rendre le nez : on peut être sûr que le portrait ressemblera toujours dès que cette partie du visage sera parfaitement saisie. Ce n'est peut-être pas l'opinion générale; mais il est certain qu'on a quelquefois changé tous les traits d'un portrait bien ressemblant, sans toucher au nez, & que ceux qui connoissoient l'original le nommoient sur le champ, malgré la différence qu'il y avoit dans les autres parties (1). La raison de cela se présente d'elle-même. C'est au centre du visage que se porte habituellement l'œil du spectateur. C'est donc cette partie, dont l'image le ramène au

(1) Il y a long-tems que j'avois fait cette observation. Mais je viens de m'appercevoir que d'autres l'ont faite avant moi, comme on peut le remarquer dans le *Cours de Peinture*, par M. de Piles, pag. 266.

souvenir de l'original. Je ne prétends pas pour cela qu'on doive négliger les autres parties : je dis qu'il n'en faut négliger aucune, & moins encore celle-là.

233. Mais avant tout, il faut placer la tête dans une attitude aisée. Quoi de plus absurde qu'une figure dont le corps & les yeux sont tournés vers la droite, pendant que la tête est tournée à gauche! C'est une contorsion. Rien pourtant de plus ordinaire dans les portraits, comme si la tête n'alloit pas naturellement du côté vers lequel les yeux se portent. En prenant le parti de la dessiner un peu panchée en arrière & le corps en avant, mais d'une manière à peine sensible (1), on sera sûr de lui

(1) *Ars illa summa est, ne ars esse videatur.* Quintil.

donner de la grâce (1), & dès qu'elle aura de la grâce, quelque peu touchante que soit d'ailleurs la physionomie, elle plaira par l'effet du charme qui naît de l'imitation.

.......... Point de monstre odieux,
Qui, par l'art imité, ne puisse plaire aux yeux.

234. Ce que je dis là regarde les portraits de femme. Il ne seroit guères moins ridicule de peindre un homme dans cette apparence de mollesse ou de négligence, que

(1) Cette attitude peut suppléer au sourire. Au reste, les Artistes Anglois se récrient sur ce que nos portraits de femme ont le sourire sur les lèvres. Il n'y a qu'à leur donner l'air triste & lugubre de l'ennui ; comme si la gaieté n'étoit pas l'appanage de la nation Françoise. Elle est d'ailleurs celui de l'innocence. Les Anglois sont les détracteurs de tout ce qui n'est pas eux. *Oderunt hilarem tristes.* Hor. Qu'ils suivent leur régime, & quoiqu'ils en disent, que *l'eau, la diéte, l'exercice & la gaieté* soient toujours le nôtre.

de représenter un Roi, la tête roide & le poing sur la hanche, comme une habitante de la halle, gourmandant sa voisine. Cette noble idée s'est pourtant répétée cent fois. Il n'y manque plus que de l'entourer d'esclaves gémissans. Qui reconnoîtra jamais deux Rois magnanimes dans les statues du Pont-Neuf & de la Place des Victoires, en voyant à leurs pieds des malheureux chargés de chaînes, & dont la douleur nous perce l'ame (1)? Le véritable attribut des Rois est le bonheur de tout ce qui tombe sous leur empire, & quiconque voit autre chose qu'un père dans son Roi, n'est qu'un vil

―――――――――――――

(1) L'antiquité ne nous offre rien qu'on puisse mettre au-dessus des deux vieillards enchaînés à la Place des Victoires. Mais ces esclaves se concilient mal avec le superbe titre, *viro immortali*. Ce n'est pas en faisant des esclaves que les Rois vont à l'*immortalité*.

corrupteur fait pour être enchaîné lui-même à la place de ces vains simulachres.

235. Ce n'est pas que ces sortes de tableaux ne soient susceptibles d'ornements allégoriques. Mais il ne faut pas que l'accessoire domine sur le principal, comme on le voit dans certaines compositions. Encore est-ce dans la région de l'air seulement que les figures allégoriques doivent paroître. Aussi faut-il les toucher si légèrement, qu'elles soient, pour ainsi dire, aériennes & transparentes.

236. Quant aux sujets purement allégoriques, ils doivent être simples comme les Fables d'Esope & leur sens également facile à saisir. Toute composition qu'il n'est pas aisé de deviner, ne mérite pas même d'être étudiée. Il faut la

reléguer dans la claſſe des logogryphes & des énigmes. Veut-on montrer, par exemple, qu'on ne peut trop veiller ſur ſoi-même contre les ſurpriſes de l'amour? On verra la vertu languiſſamment couchée ſur un tapis de verdure, au bord d'un ruiſſeau qui vient ſe précipiter & ſe perdre ſur le devant, dans des gouffres & des rochers. L'amour, un maſque à la main, voltige au-deſſus de ſa tête parmi les feuillages, & répand des pavots aſſoupiſſants. La vigilance & les ſymboles (1) qui la caractériſent, dorment auprès d'elle. A ſes pieds un ſatyre détache à la dérobée une lionne enchaînée à la pierre quarrée (2), pendant qu'un autre ſatyre ſoulève adroitement

―――――――――――――――――

(1) Un coq, un chien.
(2) On ſait qu'il y a toujours une pareille pierre aux pieds de la vertu perſonnifiée.

les voiles légers qui couvrent ses charmes, & qu'un vautour saisit une colombe dans ses mains. Le ciel se couvre & devient orageux. Sur le côté, la statue de Minerve est mutilée, & les amours brisent son égide & son casque. On voit dans l'éloignement les ruines d'un temple consumé par les flammes, &c. (1).

Ce genre, trop peu connu, tient beaucoup à celui de la Fable & des Métamorphoses. Il n'obtiendroit sûrement pas moins de suffrages.

237. On ne doit pareillement choisir dans celui de la Fable que des sujets d'une moralité frappante. Que fait au genre humain

(1) Un de nos Artistes les plus estimés, (M. Greuze) travaille en ce moment-même un sujet semblable, nous ne nous sommes point rencontrés dans la composition.

l'image cent fois répétée de Ganimède, ravi par l'aigle de Jupiter; d'Orithye, enlevée par Borée; de la marche triomphante de Bacchus? Mais la perfidie de Laomédon, la stupide avarice de Mydas, la vanité puérile de Narcisse, l'orgueil & l'ambition du fils de Clymène, l'avilissement d'Hercule, qui prend une quenouille par foiblesse pour Omphale, offriront, sous les pinceaux d'un Artiste intelligent, d'utiles leçons. Que seroient les jeux du théâtre, que seroit l'histoire elle-même, s'il n'en résultoit quelque moralité? Le plus superbe ouvrage de Peinture ne sera jamais, sans cela, qu'un parterre où les fleurs ne servent qu'au plaisir des yeux, & ce qui ne plaît qu'aux yeux n'intéresse pas long-tems. En un mot, si l'on éprouve une sensation douce à la vue d'une composition recomman-

dable par la correction du dessin, par la grâce des airs de tête, par la vérité de l'expression, par la fraicheur du coloris, d'un autre côté la découverte du sens moral qu'elle renferme, donne encore plus de plaisir à l'esprit que toutes ces qualités-là n'en donnent aux yeux. *Utile dulci.*

238. Le genre de l'histoire n'exige pas une imagination si poétique. Mais c'est-là que peut se déployer toute l'énergie d'un grand caractère, que la composition moins pleine de feu que de sagesse, prend un style mâle; c'est là que les draperies doivent être riches, les fabriques nobles. Il faut sur-tout, que le sujet soit intéressant, tel qu'en fournissent les époques du règne de Louis IX, de Charles V, de Charles VII, de Louis XII, &c. Quoi ? parmi tant de traits dignes

d'être conservés, parmi ceux même qui se passent sous nos yeux, aucun ne peut enflammer le génie d'un Artiste! C'est en vain que les feuilles publiques les célèbrent, que les sociétés patriotiques leur décernent des prix honorables! Les Peintres sont de glace; le siége de Troye est à leurs yeux plus mémorable que le siége d'Orléans, & jamais l'assemblée des François, dans la ville de Tours, pour peser les intérêts de l'État, ne sera comparable à celle où les Capitaines Grecs vont disposer des armes d'Achille (1) ? Hé! comment ne voyent-ils pas qu'ils pourroient compter autant de suffrages qu'ils auroient de spectateurs, s'ils entroient dans le génie de leur siècle & devenoient Peintres-Ci-

(1.) *Non hoc ista sibi tempus spectacula poscit.*

toyens. La gloire nationale, ainsi que le bonheur public, font un patrimoine commun pour lequel chacun doit travailler puisqu'il le partage.

Codrus & Curtius se sont immolés pour le bien public. La France a ses Codrus & ses Curtius, & du moins l'histoire ne laisse pas de doute sur la réalité du sacrifice d'un Carcado, d'un Devins, d'un d'Assas & de tant d'autres.

Le fameux combat de ce Renaud de Bréham sous Louis IX (1), la courageuse fermeté de ce Charles VII, qui, deshérité par un père en démence & par une mère dénaturée, en appelle au Ciel & à son épée; la justice de ce Philippe de

(1) Il fut attaqué dans son jardin par cinq Anglois. Un Prêtre & son domestique vinrent à son secours. Ils tuèrent trois des assaillans, & forcèrent les deux autres à prendre la fuite.

Bourgogne, qui force un Ministre prévaricateur à réparer l'outrage qu'il a fait à l'innocence (1), les transports de la nation décernant à Louis XII, avec des larmes de joye, le beau titre de *Père du Peuple*, au milieu de l'assemblée des Etats, la tendre humanité de ce Henri qui, pendant qu'il assiége Paris, en nourrit les habitans que la famine dévore, & tant d'autres traits sublimes ne sont-ils pas aussi propres à développer les talens de l'Artiste que tout ce que l'antiquité nous offre de plus remarquable chez les Grecs & les Romains.

―――――――――――

(1). Ce Ministre, appellé Rhinsaad, pour s'assurer la conquête de Saphira, s'étoit défait de son mari. Le Duc de Bourgogne, après l'avoir obligé de lui faire une donation de ses biens, la lui fit épouser, &, la cérémonie achevée, la délivra du monstre.

239. Le genre des batailles rentre dans celui de l'histoire. Mais il exige plus de fougue, plus de fracas. Un peu de confusion n'est pas même un défaut, pourvu que l'œil puisse distinguer un groupe principal. C'est-là que le désordre est un effet de l'art, il ne faut pas que les figures grimacent, ni que leurs mouvements soient contre nature ; mais, à cela près, l'expression ne peut être rendue avec trop de force. Que les combattans s'élancent furieux les uns sur les autres. Que les images les plus terribles, semées de toutes parts, le feu, le sang, la mort ne laissent à l'ame aucune retraite pour se reposer. Ne craignez pas de rendre la scène trop déchirante. Je veux entendre les cris des mourans, &, lors même que j'épouse la querelle du vainqueur, il faut que ses lauriers m'arrachent des larmes.

240. Le paysage peut entrer dans toutes ces sortes de sujets. C'est le genre le plus facile, & dans lequel on a le plus approché de la perfection. Mais le paysage sans accessoires est peu de chose. Destiné par lui-même à nous retracer les doux souvenirs de la vie champêtre, il peut offrir les détails les plus riants, des bergeries, des vendangeurs, des parties de pêche, des danses de moissonneuses, des voyageurs, des citadins sur le gazon, tous les amusements de la campagne, des moralités même parées des attributs de l'Eglogue ou de l'Idille. J'apperçois à l'ombre d'un sicomore, une jeune bergère qui rougit, interdite, confuse, & dont les bras inanimés laissent tomber sur ses genoux une houlette qu'elle ornoit de fleurs. Sa quenouille & son fuseau sont à ses pieds. Ses moutons, encore éloi-
gnés

gnés de la prairie, languissent dans l'attente. Sa mère, car à l'air de famille on ne peut s'y tromper, vient de la surprendre, & lui témoigne de la colère à la vue de cette houlette qu'elle indique d'une main, tandis qu'elle montre la quenouille de l'autre, & qu'un gros dogue gronde deux tourterelles perchées sur un arbre. Je vois ce que signifie ce tableau; mais un jeune berger qui s'est refugié derrière le sicomore, avec l'air de la plus vive inquiétude, acheve de m'en expliquer le sujet. Ainsi l'Idylle vient se placer d'elle-même dans le paysage. C'est à la Peinture à l'animer, à lui donner un peu plus d'action que ne l'a fait la poésie. Elle pourroit devenir, dans ses mains, une jolie scène dramatique. Mais n'allez pas me renfermer dans l'enceinte qui borne votre vue au milieu d'un bosquet. Mes yeux

L

veulent parcourir un plus vaste horison. Que les jeux & les charmes de la campagne viennent s'y rassembler pour m'apprendre à regretter le séjour de la paix, de l'innocence & du bonheur. Que me diroient des arbres, des ruisseaux, des rochers solitaires ? Vous n'arrêterez mes regards sur le site le plus délicieux, qu'en amusant mon cœur par d'agréables illusions. Cependant si vous m'offrez des bosquets bien symmétrisés, des châteaux, & le luxe des villes transporté dans les campagnes, qu'elles soient désertes & frappées de stérilité; que les chaumières tombées en ruine me peignent la misère toujours voisine des grandes possessions (1).

―――――――――――――――

(1) On désire que les campagnes se repeuplent de gens riches. Mais l'exemple de la corruption, mais le poids du crédit ? Il faut honorer les Agriculteurs comme la portion la plus

241. On jette aussi quelquefois des chasses dans le paysage. Elles peuvent faire les délices des gens livrés à cet exercice, qui tient aux mœurs des peuples encore sauvages.

242. Les marines sont plus généralement goûtées. Au moins donnent-elles l'idée d'un grand spectacle, & elles peuvent inviter à réfléchir sur l'importante question de savoir si le commerce maritime est réellement, comme on le dit sans cesse, le nerf d'un État, ou si, pour employer une comparaison, il n'est pas utile à sa prospérité de la même manière qu'une table somptueuse est utile à la santé.

importante de la société; c'est alors qu'ils sentiront combien le bonheur d'une vie réglée simple & paisible, est préférable aux vaines espérances qu'ils viennent poursuivre dans les villes.

243. La Peinture est sœur de l'Éloquence & de la Poësie. Elles s'élèvent toutes les trois, d'un même vol aux objets les plus sublimes & peuvent enseigner à l'envi de grandes vérités. Veulent-elles montrer, par exemple, sur quelles bases portent les gouvernements bien constitués. Elles ouvrent le Ciel; en font descendre la Religion que le Génie de l'Empire accueille. A son aspect les vices prennent la fuite. Elle console d'une main la vertu par l'espoir de la couronne immortelle qu'elle lui montre, secourt de l'autre, à la dérobée, l'humanité souffrante. A l'entrée d'un temple formé de quatre colonnes, dont les chapitaux ont pour décoration les simboles de l'Empire (1) & qui soutien-

(1) Voyez le nouvel ordre d'Architecture qui se trouve chez Guiot, graveur, à Paris, rue Saint-Jacques, no. 9.

nent une couronne qui leur sert de coupole, on voit la souveraineté sous la figure d'une femme dont les yeux respirent la tendresse; elle rassemble en cercle toutes les classes de la société, car tout se tient dans l'ordre social, & le dernier chaînon touche au premier. Sous ses yeux, la Justice, met au devant de l'innocence, le livre de la loi pour la garantir des attentats de l'envie & de la perversité, pendant que la force, les yeux tournés sur la justice, terrasse la perversité, chasse la discorde, & contient le démon de la guerre. De l'autre côté l'industrie sillonne tranquillement la terre avec le soc de la charrue, & sème, entourée des arts, les trésors de l'abondance. Voilà comment les Empires reposent sur quatre colonnes, la Religion, la Justice, les Armes & l'Agriculture. Ainsi la Justice est

soutenue par la force, mais si la force est la compagne de la justice, elle ne la dirige ni ne la maîtrise pas. Toutes les deux sont également les bras du Souverain. Quel seroit en effet le renversement de l'ordre, si la partie armée des citoyens uniquement établie, & c'est ce qu'il faut que l'on sache, pour défendre celle qui ne l'est pas, devenoit oppressive & s'arrogeoit le droit de la fouler aux pieds ?

244. Le Peintre & l'Écrivain, lors même qu'ils ne paroissent prendre que des formes riantes, savent cacher l'instruction sous cette écorce légère. Ils ne perdent pas de vue qu'ils sont en présence des siècles à venir encore plus que du leur (1), & c'est par ce moyen que

―――――――――――――――――

(1) On dit qu'un de nos Artistes les plus en

les tableaux de Protogène ont sauvé Rhodes de la fureur de Démétrius, comme les poësies d'Eurypide ont sauvé les Athéniens de la vengeance de Syracuse.

Ajoutons ici quelques développemens à ces observations générales, sans prétendre nous appesantir sur la théorie de la Peinture. Ce seroit une entreprise un peu vaste que d'en traiter à fond toutes les parties.

245. Le premier des principes roule sur le choix ou l'invention du sujet. Nous avons déjà dit qu'il doit être intéressant, (n°. 192 & 238.) Du moins faut-il tâcher de le rendre tel.

vogue, se reprochoit amèrement, vers les dernières années de sa vie, d'avoir trop souvent négligé de pareilles réflexions. Ses premiers succès l'avoient gâté.

246. Le second porte sur l'ordonnance ou diſtribution des objets qui doivent le compoſet. Elle doit être facile, ſimple & naturelle.

247. Le troiſième principe eſt relatif au deſſin. Le deſſin doit être put, correct & précis.

248. Le quatrième embraſſe le ſtile. C'eſt principalement l'expreſſion, la grâce, & le coloris qui conſtituent ce qu'on nomme le ſtile. Mais le deſſin lui-même entre pour beaucoup dans cette partie. Le ſtile doit être coulant, noble, énergique.

249. L'art des groupes, celui des contraſtes, des draperies, de la perſpective & du clair-obſcur ſont autant de branches de ces principes généraux.

Suppofons maintenant, pour en rendre l'application plus fenfible, qu'on a fait choix d'un fujet & qu'on s'eft déterminé pour celui qui fuit.

250. Dans la dernière révolution de Gênes, un Officier François, il fe nommoit Roquefeuille, étoit chargé de défendre le pofte important de la *Madona Della Croce*; mais il n'avoit que très-peu de monde & ne pouvoit compter fur aucun fecours de la part des Génois. Inftruit qu'il doit être attaqué par des forces fupérieures, il court vers la Place, monte fur une eftrade qu'alloit quitter un Religieux qui prêchoit le peuple. Il annonce qu'il vient d'avoir une apparition de la Madone. Elle m'a déclaré, pourfuit-il, qu'elle alloit être attaquée par les Autrichiens, mais qu'elle ne vouloit point que

L v

les François eussent la gloire de les chasser, parce qu'ils n'ont pas assez de dévotion, qu'il falloit que les Génois vinssent la défendre, & qu'elle leur promettoit la victoire. Il n'a pas fini que les Génois s'arment, le suivent, & le succès couronnant son audace, justifie l'apparition.

Je prends ce trait parmi cent autres, parce qu'il est moderne & qu'il est peu connu parmi nous, quoiqu'il soit dans la bouche de tous les Génois.

251. On conçoit qu'il ne s'agit pas de représenter l'orateur en cuirasse, ni dans la posture d'un saint Paul, annonçant l'Évangile aux Nations. Mais il doit être presque en désordre, comme un homme qui vient de se dérober au sommeil; sa physionomie n'est pas non plus celle de Turenne ou de Condé,

mais celle d'Annibal, l'air rusé, mêlé d'audace & de finesse. Le Religieux descend de l'estrade les yeux tournés sur ce nouveau Prédicateur. Celui-ci présente une épée à la multitude & montre la Madone sur un nuage. On doit moins la voir que la deviner. Mais elle fait descendre un bouclier sur lequel sont représentées les armes de Gênes. Quelques bras sont tendus pour le recevoir. Les femmes elles-mêmes excitent le peuple & lui donnent des armes. Le soleil se lève, on l'entrevoit derrière le tronc d'un arbre. Les ombres par conséquent doivent être horisontales. Dans un coin paroît une petite forteresse avec un drapeau semé de fleurs de lis, & dans l'éloignement les troupes Autrichiennes se glissent vers ce poste pour le surprendre. On les reconnoît à l'aigle de leurs enseignes. Dans l'autre

coin paroît un Sénateur qui semble applaudir à la dérobée; & qui se couvre de son manteau du côté des Autrichiens, de peur d'en être apperçu.

252. Comme un tableau ne doit représenter qu'un seul instant, qu'une seule action, qu'un lieu principal & ses dépendances.

» Qu'en un lieu, qu'en un jour, un seul fait accompli,
» Tienne jusqu'à la fin le théâtre rempli.

L'Artiste doit choisir la circonstance la plus favorable & qui fournit les situations les plus heureuses. Ainsi le Brun, dans sa famille de Darius, a représenté la mère de ce Prince avec ses enfans, aux pieds d'Alexandre. Le tableau seroit beaucoup plus vague & moins touchant s'il avoit choisi l'instant qui suivit celui-là. Je pourrois citer encore un heureux choix dans

l'exemple du Saint-André, sur le point d'être martyrisé. L'Artiste, laissant à l'écart l'idée triviale, de l'étendre sur la croix, a tiré de l'instant qui précède un mouvement sublime. L'Apôtre se jette à genoux devant cette croix pour honorer cet instrument de sa mort ou plutôt du bonheur immortel dont il va jouir. Mais cette idée vraiement grande & belle a souvent été répétée (1). Ainsi quand ou aura, par exemple, à représenter la guérison du possédé, l'on n'ira pas se déterminer pour l'instant qui précède le prodige comme

(1) On la voit exécutée à Notre-Dame dans la croisée à droite. Ce tableau n'est pas l'ouvrage de Jacques Blanchard, le Coloriste, puisqu'il est de 1670, & que cet Artiste mourut en 1638. On la trouve encore dans un tableau du Guide, à Saint-André du Mont Célius, à Rome. L'Albane a aussi traité ce sujet de la même manière, dans un grand tableau de l'Église de Servitecz, à Bologne, &c.

l'ont fait la plûpart des Artistes (1). C'est un mauvais choix. On n'y voit, au lieu des belles expressions de la reconnoissance & de l'admiration la plus éclatante, que les contorsions d'un furieux qui se débat dans ses chaînes. Il en résulte une équivoque détestable. D'ailleurs c'est le prodige qu'on cherche, & l'on n'en voit pas.

253. Quant à l'unité d'action, rien de plus absurde qu'un tableau qui représenteroit deux actions simultanées indépendantes l'une de l'autre. L'attention ne peut se partager entre deux objets à la fois, ni l'intérêt se diviser. On ne voit aujourd'hui que bien rarement de pareilles bévues, quoique de grands Artistes y soient tombés autrefois.

(1) On en voit deux tableaux à Notre-Dame.

254. Cette unité d'action renferme nécessairement celle de tems & de lieu. Je n'ai donc pas besoin d'insister sur ces deux articles.

255. Ce n'est pas que si le trait historique est peu riche par lui-même, on ne puisse y joindre, lorsqu'on a beaucoup d'espace, des accessoires analogues. S'ils le développent ils l'embellissent. On a vu que l'éloquence, la poësie & la peinture sont sœurs. Mais c'est trop peu dire. Est-on Orateur, est-on Poëte, si l'on n'est Peintre? Non; de même le Peintre est tout à la fois Orateur & Poëte. On peut même ajouter qu'en général celui qui n'exécutera son sujet que comme un Historien l'auroit décrit, n'ira pas loin. Que diroit-on de la Lusiade ou de la Jérusalem, si le Camoëns & le Tasse avoient

sèchement raconté les voyages de leur Héros dans l'Inde & la Syrie ? Une très-légère circonstance, le moindre épisode, une saillie puisée dans la morale ou dans le sentiment, liée toutefois avec le sujet, suffit pour l'élever au ton de la poësie, pendant que l'expression l'élève à celui de l'éloquence. Qu'un Artiste, par exemple, veuille représenter une petite fille dont sa mère ajuste la coëffure. Cette idée est fort simple & n'offre rien de fort piquant. Mais n'en demandez pas davantage à tous ces tableaux qu'on nous apporte.... On m'a déjà deviné. C'est assez. Que fait l'imagination pour embellir cette froide & stérile image ? Elle prend le pinceau de Chardin : pendant que la mère assujettit la tête de la petite-fille & range sa coëffe, celle-ci tourne les yeux sur le miroir pour se regarder, & nous fait sentir

que les mères font trop valoir aux enfans le prix de la parure. *Inde mali labes*. Aussi fit-on sur ce joli tableau (1) ces quatre vers :

» Avant que la raison l'éclaire,
» Elle prend du miroir les avis séduisans.
» Dans le désir & l'art de plaire,
» Les Belles, je le vois, ne sont jamais enfans ».

C'est ainsi que pour exprimer une circonstance critique dans la vie d'un Héros, l'histoire qui l'écrit, laisse une lacune. Elle déchire le feuillet (2). Ainsi le Poussin dans un de ses paysages où l'on voit une danse de jeunes bergères (3), place, tout auprès, un tombeau qui semble avertir le

(1) Je ne l'ai point vu : j'en parle seulement d'après la gravure qu'en a fait le Bas & que tout le monde connoit.

(2) C'est à Chantilly qu'est ce tableau, par Corneille.

(3) Dans le cabinet du Roi.

spectateur du néant des plaisirs & lui dire combien l'intervale est court de la vie à la mort, (1), ainsi Jouvenet, dans son tableau du Lazare ressuscité (2), représente un malade qui, plein d'admiration, lève les bras à la vue de ce prodige, & témoigne l'espérance qu'il a d'être guéri, tandis que les ouvriers sont frappés d'étonnement, que les femmes & les disciples sont remplis de confiance, & que deux enfans, saisis de peur, se jettent dans les bras de leur

(1) Des critiques (Richardson) ont censuré cette idée que d'autres ont proposé comme un modèle, (M. l'Abbé de Lille dans son Poëme des Jardins). Au reste, si l'on opposoit que cet exemple ne répond pas à ce que je viens de dire, que l'accessoire doit être relatif au sujet, il suffit de répondre que celui-ci fait partie du paysage, & dès-lors il rentre dans le plan général de la composition. C'est un contraste que le goût le plus sévère ne peut condamner.

(2) Dans l'Église du Prieuré de Saint-Martin des Champs, à gauche.

mère, & cependant regardent avec intérêt. Rien de plus simple & voilà le sublime.

Ce que je dis là de cette composition de Jouvenet, on peut le dire d'un tableau de Boullogne, d'une date antérieure, & qui représente le même sujet (1). Il y a de grands rapports dans la manière dont ils l'ont conçu l'un & l'autre.

256. On voit, par cet exemple, que les incidents doivent être analogues au sujet principal. Dès qu'ils aident à le faire comprendre ils en deviennent l'ornement. Je ne mets pas dans cette classe l'intervention des Dieux & des Déesses, même comme agents allégoriques, à moins que le sujet ne soit tiré de la fable, ou que cette

(1) Aux Chartreux, près de l'autel à droite

intervention n'ait son fondement dans le récit même de l'histoire. Au moins faut-il être extrêmement réservé sur cet article. Un versificateur a beau nous mener *sur les traces de Vénus & des Grâces*, il a beau parler *de Permesse & d'Hipocrène*, ce n'est pas là ce qui fait le Poëte. Les idées heureuses, élevées ou fines, mais inattendues, les élans d'une imagination vive, riche & féconde, voilà le Parnasse. Écartez enfin d'une composition tout épisode inutile. Dès qu'il ne l'orne pas, il la gâte. » J'inter-
» roge envain ces figures-là, disoit
» l'Albani, je leur demande ce
» qu'elles font dans ce tableau,
» toutes me répondent qu'elles
» n'en savent rien ». Mais dès que chaque figure accessoire fait penser le spectateur & lui développe le sujet, il aime à s'entretenir avec elle, & le résultat de cet entretien,

c'est un sentiment d'estime pour l'ouvrage & pour l'auteur.

257. Rendons tout cela plus sensible par un exemple, & prenons celui du Pigmalion de Raoux (1). Vénus entend ses vœux. Elle descend du ciel & touche la statue pendant que l'Amour la prend par la main. La statue s'anime. De petits amours s'empressent autour d'elle. Un d'eux prépare un collier de perles, un autre apporte une couronne de fleurs. Pigmalion, les bras étendus, est dans le ravissement. Plus loin paroissent de jeunes élèves du sculpteur. Ainsi, nulle circonstance qui ne soit analogue au sujet. Mais le trait heureux & poëtique, l'idée inattendue, c'est

(1) Au Louvre, dans la salle d'assemblée de l'Académie de Peinture, en face de la croisée.

qu'on voit circuler le sang & la vie dans les parties supérieures de la statue, pendant que les autres sont encore du marbre. Cette jolie pensée achève d'expliquer le sujet & de prouver, suivant l'intention de l'auteur, que l'amour peut donner une ame à qui n'en eût jamais.

258. Souvent même une bagatelle, un geste, suffisent pour faire d'un sujet ordinaire une Ode charmante. Annibal, avec un bon mot, fait marcher son armée à la conquête de l'Italie. De même une idée fine, spirituelle, subjugue, entraîne le spectateur. Qui peut disconvenir que ce fut une idée heureuse de représenter Diogêne qui cherchoit un homme avec sa lanterne, & qui l'a trouvé dans le Cardinal de Fleuri ? C'est sous le même rapport qu'on vante à Bologne ce mouvement de la Tur-

DE LA PEINTURE. 263

bantine (1) qui vient offrir des œufs à l'Hermite Benoît. Elle met la main dessus de peur qu'ils ne tombent du panier. Ce mouvement, sans-doute, est naturel & fin, mais on permettra que je cite à cet égard une idée d'autant plus intéressante qu'elle est, tout à la fois, spirituelle & dictée par le sentiment. Une jeune bergère, dans une nativité de la Fosse, apporte un œuf à l'Enfant-Jésus, elle le tient d'une main, & mettant l'autre main sur la poitrine, c'est tout ce que j'ai, dit-elle à la Vierge, mais je vous l'offre de bon cœur (2). La Vierge, en portant les yeux sur cet œuf, & non sur la bergère, té-

(1) C'est le nom que porte un tableau du Guide qu'on voit à Bologne au Couvent de Saint-Michel du Bois. Il est presque perdu.

(1) Elle parle en effet, mais tout bas, ne manqueroit pas de dire un Italien ; c'est qu'elle a peur d'éveiller l'enfant.

moigne par ce mouvement le même intérêt que si c'étoit un tréfor. Mais perdra-t-elle son enfant de vue ? Non ; pendant qu'elle se tourne pour regarder l'œuf, ses deux bras qu'elle étend veillent autour du précieux nourrisson. Joseph seul, avance la main pour recevoir cet hommage du sentiment. Ces idées-là simples & délicieuses comme celles d'Anacréon, pénêtrent jusqu'aux larmes, & l'auteur n'a pu les puiser que dans son cœur. Dira-t-on que ce sont des observations de commentateur qui prête à son Héros des idées qu'il n'a jamais eu. Mais on peut voir & juger (1). Il est impossible, en

―――――――――

(1) Ce tableau de la Fosse est dans l'Église de Saint-Sulpice, à l'autel de la première Chapelle à droite, au-dessus de la sacristie. Le coloris en est beau. L'on y voit une fort belle tête de vieillard & deux ou trois Anges très-jolis. Un

confidérant

confidérant cette compofition, de n'y pas voir tout ce qu'on vient d'obferver.

259. Comme il faut éviter de furcharger le fujet d'acceffoires inutiles; on doit fe garder encore plus de répandre dans un tableau d'hiftoire des détails puériles & minutieux. Ils décèlent une imagination ftérile qui fe jette fur tout ce qu'elle rencontre, & fe couvre de haillons pour cacher fa mifère. On ne s'amufera donc pas dans la repréfentation d'une fcène intéreffante à mettre des bambins à cheval fur un chien ou des marmoufets qui fe prennent aux cheveux. On doit laiffer les penfées ignobles, grotefques ou bouffones

des Anges, fi ma mémoire ne me trompe, avance le bras pour faire figne que l'Enfant-Jéfus dort, &c.

M

à Scarron, travestissant l'Énéide.

260. A ces remarques sur l'ordonnance, ajoutons que le personnage principal de la scène doit toujours, sans être isolé, paroître un peu séparé des autres, afin qu'on puisse aisément le distinguer. Cela prévient les *quiproquo*. Voyez dans le *magnificat* de Jouvenet, combien la Vierge, par la manière dont elle est placée, & par son attitude, s'empare d'abord de toute l'attention (1). Mais il faut ménager entre ce personnage & ceux qui sont les plus proches, une sorte de gradation ou de liaison. Cette sé-

(1). On voit ce tableau dans le chœur de Notre-Dame. On pourroit lui reprocher une figure inutile, précisément celle qui représente Jouvenet lui-même. La critique tombe dès que l'on considère que les gens de la maison se sont tous empressés de venir au devant de Marie. Il est alors du nombre des spectateurs qu'il a très-bien pu représenter sous la figure qu'il a voulu,

paration n'est pourtant pas nécessaire quand la nature du sujet ne comporte aucune équivoque. On en voit un exemple dans le superbe tableau de l'adoration des Mages, par la Fosse. Toutes les figures n'y forment qu'un seul groupe, & rien cependant n'y paroît confus, tant elles sont bien distribuées (1).

261. La liaison même, ou gradation d'une figure à l'autre n'est pas si capitale qu'on ne puisse quelquefois s'en écarter lorsque les circonstances l'exigent. Le Saint Laurent de le Sueur, est dans ce cas, & cette composition ne brille pas moins pas la beauté de l'ordonnance que par la correction du dessin.

―――――――――――

(1) Il est dans le même endroit que le précédent.

262. Le deffin dans l'ordre de l'exécution, marche après l'ordonnance. Il eſt ſans-doute la baſe & le principe des études. On l'a défini l'imitation de la forme des corps. C'eſt donc par là que tout éleve a dû commencer pour ſaiſir au juſte cette forme & ſe rendre l'art de l'imiter plus facile. Mais on ne s'occupe du deffin, quand il s'agit d'exécuter un tableau, que lorſqu'on s'eſt fait une idée nette du ſujet, & qu'enſuite on en a jetté le plan.

263. Le deffin doit être regardé comme la partie capitale d'une compoſition. C'eſt par lui que les figures ſeront en équilibre. C'eſt par lui qu'elles ſe mettront en perſpective, & feront, même dans les racourcis, l'effet qu'elles doivent produire; enfin c'eſt par lui qu'un tableau peut acquérir une certaine

magie & montrer sur une surface plane des enfoncemens capables de faire illusion. Rien de plus beau dans ce genre que celui dans lequel Henri IV reçoit un Chevalier du Saint-Esprit, par de Troi (1). Le charme de la perspective est au comble. Voyez comme les objets s'éloignent. On ne trouvera rien nulle part qu'on puisse mettre au-dessus de cette composition. Le tableau de Henri III qu'on voit à côté, se distingue moins dans cette partie, quoiqu'il soit d'ailleurs très-recommandable par le coloris le plus suave, & par toutes les grâces d'un pinceau facile.

264. On ne doit donc jamais négliger de dessiner toutes les figures d'une manière aisée, noble & cor-

(1) Dans le chœur de l'Église des grands Augustins.

recte. Le deſſin, dans les femmes, doit être léger, pur & moëlleux. Dans les hommes, il doit être vigoureux, ferme & hardi. Mais fuyez la ſêchereſſe & la dureté. L'une & l'autre ne font pas moins diſparoître le relief que les contours noyés. Évitez pareillement l'exagération lorſque vous n'avez pas à peindre Hercule aux priſes avec un taureau. Vous n'offrirez point un berger qui ſe repoſe, les muſcles tendus & tous les membres en contraction, comme un athlète. C'eſt encore un contreſens de repréſenter un perſonnage avec une tête de ruſtre, & des mains ou des pieds délicats.

265. L'école françoiſe, en général, a porté cette partie de la Peinture auſſi loin qu'elle peut aller. Il ne faut pas en être ſurpris; elle a tant de moyens, tant de

ressources de tous les genres (1), qu'il seroit au contraire étonnant que cela ne fut pas. Mais peut-être quelques maîtres se font-ils trop piqués d'exceller dans cette partie. Voyez le tombeau du Comte d'Harcourt (2). On sent que l'Artiste s'est occupé de lui-même. Il a fait comme ces Orateurs qui surchargent la défense de leurs cliens de détails qui leur sont

(1) Indépendamment des écoles publiques & de celle des Éleves françois à Rome, on voit à Paris une grande partie des meilleurs tableaux de l'Italie dans le cabinet du Roi. La collection du Palais-Royal réunit aussi plus de Corréges & de Paul Veroneses, que Parme & Venise. Au moins sont-ils beaucoup mieux conservés. Il y a dans les salles de l'Académie, d'excellens morceaux. On en trouve enfin dans les cabinets des Amateurs, une foule, des diverses écoles, que tout le monde a la liberté de voir, la courtoisie françoise ne jouit véritablement qu'autant qu'elle communique ses richesses. *Quo mihi fortunas, si non conceditur uti.* HOR.

(2) Dans une chapelle à Notre-Dame, sur la droite, derrière le chœur.

personnels : du moins le sculpteur semble avoir voulu, dans cet ouvrage, faire un tour de force. Il rappelle ces Musiciens qui cherchent à briller par des coups d'archet extraordinaires. Peut-être le commun des apprentifs admire-t-il ces sortes de luttes contre la difficulté, mais le goût rejette leurs prodiges dans la classe des bonnes études & les laisse-là. Ce n'est point par la méchanique seule que le public juge les productions des Beaux-Arts ; ils n'auroient même jamais obtenu l'épithète qui les distingue des métiers s'ils n'avoient que ce mérite.

Il faut pourtant convenir que dans le cas dont nous venons de parler, on peut justifier à cet égard les vues de l'Artiste. Il s'agit d'un mausolée. Ce n'est pas là qu'on doit répandre des images agréables. Ce seroit une faute énorme.

Il a sans-doute voulu nous faire voir dans ce corps défiguré le spectacle..... Vous frémissez ? Quoi, cette tombe ?.... Approchons : notre vaine délicatesse a beau reculer, elle-même nous y précipite.

266. En général, on doit éloigner des yeux les objets révoltans, les images atroces. J'ai vu des gens détourner la tête à l'aspect du tableau de Pirame & Thisbé, par la Hire. Ce groupe de cadavres, le sang de Thisbé ruisselant sur le corps de Pirame, leur blessoit la vue. Rien, par exemple, de plus propre à faire des sensations pénibles, qu'une scène de pestiférés. Elle semble amener des détails propres à repousser la nature, à lui faire appréhender sa propre destruction. Voyez avec quelle sagesse, avec quels ménagemens Carle Vanloo, dans le

Saint Charles Borromée, a traité ce sujet (1). Rien de hideux, rien qui vous fasse reculer; mais des images touchantes, & qui, sans faire le tourment d'une ame sensible, sollicitent la pitié, le plus tendre intérêt. Vous voyez une mourante, jeune encore, recevant les derniers secours de la religion. La vie semble s'échapper & l'abandonner par degrés. Ses mains sont déjà froides. On diroit que la foi retient encore son dernier soupir. Vous êtes attendri de sa langueur, mais vous l'oubliez pour partager son zèle. On voit tout près quelques autres malades. Peut-être même ne sont-ils déjà plus. On l'ignore. L'artiste a voulu nous dérober tout ce que ce tableau pouvoit avoir de trop déchirant. D'ail-

(1) Dans une chapelle, à Notre-Dame, de côté le chœur, sur la gauche.

leurs le même intérêt partagé se seroit affoibli. Borromée de son côté n'a rien qui ramène à l'idée de cette scène d'horreur, la plus tendre charité brille sur son visage. Il n'est occupé que des augustes fonctions de son ministère. Il apporte le Dieu des consolations. Il y met cette candeur, cette aménité qui formoient son caractère. C'est véritablement une figure angélique. Il semble qu'il a communiqué son zèle à ses assistans. Ils ne songent seulement pas qu'ils sont avec des pestiférés, qu'ils sont eux-même mortels. Je n'ai pas été dans la confidence de l'auteur, mais il ne peut avoir eu d'autres vues, & l'on sent un secret plaisir à trouver au fond de son cœur l'éloge de ce tableau, qui d'ailleurs, & sous tous les autres rapports, est un modèle exquis. Il a le coloris qu'il doit avoir. Ce ne

font pas des couleurs, ce font des étoffes, c'est du linge, c'est de la chair. En un mot c'est vraiment un des plus remarquables des neuf ou dix chef-d'œuvres que possède Notre-Dame, sans parler d'un grand nombre d'autres bons tableaux répandus dans cette église.

267. Une observation qui découle naturellement de ce que nous venons de dire, c'est qu'il ne faut jamais négliger les têtes, parce que c'est le premier objet sur lequel on porte les yeux, & celui que tout le monde est le plus en état d'apprécier. J'ai vu des gens qui parcouroient tout assez rapidement, s'arrêter devant la résurrection du Lazare, par Champagne (1). C'est qu'il y a tout près du Lazare,

(1) Aux Carmélites de la rue Saint-Jacques, à droite.

trois ou quatre superbes têtes qui ne le cèdent point au fameux François de Paule de Vouet (1). La figure entre autres la plus proche des pieds du Lazare, est du plus grand effet. Elle sort du tableau. Suivez l'exemple de ces Artistes-là. Ces sortes de beautés peuvent racheter des négligences. Il faut, pour cet effet, consulter la nature, la belle nature, l'interroger avec le plus grand soin. D'ailleurs, si c'est le moyen d'être vrai, c'est aussi le moyen d'être varié comme elle. Est-il rien de plus froid qu'un tableau dont tous les visages semblent sortir du même moule, comme on peut le remarquer entre autres dans la plûpart des tableaux, chez certaines nations ; voyez une de leurs figures, vous

(1) Aux Minimes de la Place Royale, dans la dernière chapelle à gauche.

les voyez toutes. Que les têtes de femme sur-tout, brillent de cette fraîcheur, de cette fleur de beauté, *quefta bella vita*, qui ravit au premier coup-d'œil. Où la trouvera-t-on, si ce n'est dans la Peinture ? Un de nos Artistes les plus remplis de talent traite supérieurement les siennes, mais toutes ont un air de famille, & n'ont que rarement le caractère de la beauté. Leurs yeux, tout cristallins qu'ils sont, paroissent toujours un peu sombres; on diroit qu'elles vont pleurer l'absence des Grâces ; l'objet des beaux-arts n'est pas simplement d'imiter la nature, mais la belle nature. Le ravissant concert qu'une symphonie où l'on exprimeroit d'une manière vraye le croassement des grenouilles ! Pour peindre la beauté, l'Artiste, à Paris, n'a qu'à choisir. Cependant les Anciens, ne la cherchoient pas sur telle ou telle

figure ; ils s'en faisoient, dit Cicéron, l'idée la plus raviſſante, & c'étoit d'après ce modèle de leur imagination, qu'ils la repréſentoient. (1). C'eſt-à-dire qu'en copiant les détails d'après nature, ils les rapprochoient de l'idée qu'ils s'étoient faite de la beauté. Mais n'allez pas adopter le goût de Maroc ou d'Alger, & vous faire un modèle chargé d'embonpoint. Ne donnez pas non plus dans le goût des Portugais pour les ſquelettes. Évitez les deux extrêmes. On ne ſupporte pas mieux des figures trop ſveltes que des chairs enflées & molles. On aime des formes arrondies. Voyez la Vénus de Médicis. Quel

(1) *Illi vel in ſimulacris, vel in piϗuris, non contemplabantur aliquem, à quo ſimilitudinem ducerent, ſed ipſorum in mente inſidebat ſpecies pulchritudinis eximia quædam, quam intuentes, in eaque defixi, ad Illius ſimilitudinem, artem & manum dirigebant.* Cicer. *In orat.*

heureux choix !.... Cependant si Cléoméne avoit voulu représenter une des Grâces, & non pas la Déesse de la beauté, je crois qu'il auroit fait les jambes un peu plus courtes, les pieds plus petits, je dis un peu, rien de plus. Enfin c'est par les formes les plus élégantes, choisies par un goût pur, exprimées par la touche la plus suave, que l'œil du spectateur peut être arrêté. Consultez Mignard, quoi de plus aimable que sa Flore & que sa nuit (1) ? La Vierge dans l'annonciation de Hallé (2) Celle du repos en Egypte par Boullogne (3), ont la plus heureuse physionomie. Le Jésus dans les Pélerins d'Emmaüs, par Charles Coypel (4),

(1) Dans la galerie de Saint-Cloud, au plafond.

(2) Dans le chœur de Notre-Dame.

(3) *Ibidem*.

(4) A Saint-Merry, dans une chapelle, à droite.

inspire l'intérêt le plus doux. Quelques praticiens critiquent le coloris du Jésus, ils le trouvent foible. Comment ne voyent-ils pas qu'il est ce qu'il doit être après la résurrection? Quoiqu'il en soit, il ne s'agit pas ici du méchanisme de l'art; je parle des Grâces. Or on diroit, à voir beaucoup de tableaux & de statues, que les Artistes habitent la Tartarie. Jettez les yeux & fixez les, si vous pouvez, sur le mausolée du Cardinal de Fleuri. Peut-on voir rien de plus lourd? Et ces quatre vertus de la place de Louis XV? Ce sont vraiement des figures de bronze; en fait d'ouvrages nationaux on devroit bien commencer par soumettre les modèles au jugement du public. Il paroît pourtant que la sculpture s'est réveillée. On pourroit citer quelques ouvrages qui méritent les plus grands éloges, entre autres une

Madonne en pierre qu'on voit dans l'Église de Saint-Chaumont (1), celle de Saint-Nicolas des Champs est jolie, mais l'autre est du plus grand caractère & de la plus heureuse expression. J'ignore si les détails en sont rendus avec la délicatesse convenable, ne l'ayant pas vue de bien près, mais c'est vraiement une beauté céleste, & l'on peut dire, en la voyant, ce que Michel-Ange disoit de quelques statues de terre cuite qu'on a toujours attribuées au Corrége : « si » cette terre devenoit du marbre, » elle égaleroit les statues anti- » ques (2) ? » Seulement la draperie de celle-ci pourroit être un peu plus légère. L'Enfant-Jésus est nud

―――――――――――――――

(1) Rue Saint-Denis. Elle est souscrite Furet, 1782.

(2) » Ces terres cuites sont à Modéne au » Couvent des Cordeliers ».

comme il doit l'être; or, le contraste paroît brusque. D'ailleurs la Syrie n'est pas un pays froid. C'est bien pis à l'Église de Saint-Sulpice. On voit, à côté du grand autel, une Vierge enveloppée d'une énorme pièce d'étoffe, à peine montre-t-elle une main. L'on ne s'y prendroit pas autrement si l'on vouloit représenter l'hiver invoquant le soleil. Les autres statues qu'on voit autour du chœur, sont dans le même cas. Vous les voyez presque toutes occupées à s'envelopper de leur étoffe. C'est toujours la même idée. Elles n'ont pas d'autre contenance. Il faut en excepter le Saint-Pierre, il est beau, très-beau; qu'étoit donc devenu le cizeau des Girardon, des Pujet, des Desjardins? Rassurons-nous. Quelques-uns de nos contemporains l'ont retrouvé.

268. Du reste, ce n'est pas au dessin qu'on doit uniquement s'appliquer, lorsqu'on exécute son sujet. Il ne doit servir qu'à présenter & développer des idées. Il faut donc en acquérir & s'instruire comme l'ont fait tous les grands Artistes. C'est le moyen d'être pour la postérité ce que les Anciens sont aujourd'hui pour nous. Presque tous ont été Poëtes, Architectes, Physiciens, leurs ouvrages le prouvent. Ils sont pleins de pensées fines ou sublimes suivant la nature des sujets qu'ils traitoient. On naît sans doute avec le germe du talent, mais c'est la culture qui le féconde, le fait éclore, le nourrit & lui donne des aîles. Est-il de plus triste société que celle d'un sot? De même, que peut-on attendre d'un tableau qui n'est, ni triste, ni gai, qui ne dort, ni ne veille, qui n'a point

d'ame ? On a prétendu que la multitude n'eſt touchée que des couleurs & de l'image extérieure, & que s'il renferme une penſée elle n'exiſte pas pour elle. Je croirois volontiers le contraire. La foule aime à pénétrer le ſens de ce qu'elle voit, & c'eſt, les trois quarts du tems, faute de pouvoir le deviner, qu'elle paſſe & laiſſe là le tableau, mais avec quel plaiſir elle en écoute l'explication ! Vous la voyez ſe récrier dès qu'elle en peut ſaiſir la penſée. J'ai trouvé des gens du Peuple, dans certains jours de proceſſion, plantés devant des tapiſſeries, s'occupant à les étudier & treſſaillir quand ils en avoient ſeulement compris le ſujet. C'eſt le ſujet ſeul qui les occupe. Les couleurs & les formes ne ſont rien pour eux.

Faites donc en ſorte que vos productions ne ſoient pas comme

un livre écrit dans une langue inconnue.

Le tems, le lieu de la scène, la qualité des Acteurs, leurs habits, & ce qu'on nomme le costhume, enfin tous les accessoires doivent aider à les faire comprendre.

269. Mais c'est l'expression de la physionomie des personnages qui contribue le plus à faire ressortir l'expression générale du tableau. Celle des sentimens & des passions de chacun d'eux doit être analogue au caractère qu'on lui suppose, & tous ses mouvemens, ses gestes, ses regards, doivent s'y rapporter. Il est rare qu'ils soient tous affectés des mêmes sentimens; & de-là naît cette heureuse diversité que produisent les contrastes. Voyez la famille de Darius par le Brun. Quelle admi-

DE LA PEINTURE. 287
table variété d'expressions. Je lève en ce moment les yeux sur un tableau de Bertin, dans un autre genre. C'est un militaire de retour de l'armée qui, pendant le déjeûné, fait le récit d'un combat à la famille assemblée. Sa mère l'écoute avec la plus avide curiosité. Sa femme est saisie de terreur. Son père, vieux officier, rit de l'effroi de celle-ci. La femme-de-chambre, une caffetière à la main, se tourne pour la regarder, & marque de l'inquiétude. Un petit garçon promène en triomphe l'épée de son père, dont sa petite sœur, qui crie, veut arracher le nœud de ruban.

270. Mais il faut se pénétrer soi-même du sentiment qu'on veut exprimer & s'identifier avec le personnage qu'on fait agir & parler. Comment rendre l'enthousiasme

de la Pucelle d'Orléans, si l'on n'est soi-même emflammé de l'amour de la patrie. Il ne faut pourtant rien exagérer; en voulant renchérir sur la nature, on devient faux, les figures grimacent & repoussent le spectateur qu'elles devroient attirer. Un discours gigantesque & boursouflé n'est que du *pathos*. La véritable éloquence est toujours simple, & chacun pense tout bas qu'il en auroit dit autant. Point de doute, en un mot, que l'expression particulière des figures dans un tableau, ne soit le moyen le plus sûr d'en expliquer le but & la pensée générale. C'est une admirable expression, par exemple, que celle de la Magdelaine de le Brun (1); rien de plus touchant que son repentir. On y voit tout

(1) Aux Carmélites de la rue Saint-Jacques, dans une chapelle, à gauche.

le mépris des richesses, des grandeurs & des plaisirs. On sent que son cœur plein de regret de leur avoir trop sacrifié, mais brûlant d'amour, s'élance vers le Dieu des miséricordes. Le groupe du grand autel à Notre-Dame, offre de même la plus belle expression. Vous y voyez la résignation de la Vierge au travers des larmes qu'elle ne peut refuser à la nature, idée qui répond bien mieux à son caractère, & conserve davantage sa dignité que celle de la représenter renversée & sans connoissance, comme l'ont fait quelques Artistes. On voit, dans le Moïse sauvé d'Antoine Coypel, briller à la fois sur le visage de la mère, qui s'est approchée pour offrir de lui servir de nourrice, la joye que lui donne la protection de la Princesse pour son fils, & la crainte qu'elle a d'essuyer un refus. L'enfant lui tend

les bras, poussé par l'instinct de la nature. On sent les efforts qu'il fait pour s'élancer vers elle.

271. On trouve dans le Persée qui délivre Andromède par Charles Coypel (1) des expressions également touchantes & variées. On ne peut rendre les mouvements de l'ame d'une manière plus pathétique, & la nature même ne va pas plus loin.

272. Mais voulez-vous un modèle d'expression d'un autre genre. Jettez les yeux sur le sacrifice d'Abraham par le même Artiste (2). L'Ange vient d'arrêter le coup fatal. Le ravissement d'Abraham,

(1) Au cabinet du Roi.

(2) Dans la salle d'assemblée de l'Académie de Peinture, au Louvre, à côté de la cheminée.

la joie d'Isaac, mêlée d'un reste de saisissement, sont d'une telle énergie & d'une si grande vérité, qu'on ne peut les considérer un instant sans éprouver l'émotion la plus tendre. Abraham serre son enfant dans ses bras. Isaac est encore pâle & blême. Tous deux, les yeux humides & brûlans.....
Quelle expression! quelle ame! Il faut le voir pour s'en faire l'idée. Si quelqu'Artiste avoit besoin d'être électrisé, qu'il regarde ce tableau seulemeut trois minutes. A cet égard, en un mot, c'est un des plus beaux morceaux qu'il y ait dans toute l'Europe.

273. Quant aux expressions douces, fines, spirituelles, on en trouve à chaque pas des modèles exquis. Ce même Coypel a peint une bergère courroucée contre son berger, mais qui paroît l'être à

regret, & sur laquelle on fit, très-à-propos, ces jolis vers :

» Sa bouche vainement dit qu'elle veut punir,
» Ses yeux disent qu'elle pardonne ».

274. Les têtes des Santerre, des Rigaud, des Latour, ne laissent non plus rien à désirer à cet égard. On trouve également la fécondité la plus heureuse dans les Wateau, les Lancret, les Boucher. Ce dernier, depuis quelque temps, a perdu dans l'opinion, car la mode retire sa faveur avec autant de rapidité qu'elle l'accorde. Et c'est un grand exemple. Il est vrai que le dessin de Boucher n'est pas toujours bien pur, & que son coloris est assez souvent factice. Mais ce sont toujours les conceptions les plus ingénieuses, les pensées les plus délicates. En général les Artistes françois ont excellé dans cette

partie, ainsi que dans l'élégance & les grâces. On ne peut voir rien de plus piquant, rien de plus fin que leurs expressions; & c'est dans la Peinture la première des qualités, comme dans l'ordre social une belle ame est le premier des titres. Quoique je n'aye parlé que d'eux, je ne nie pas que l'Italie n'offre de très-bons modèles ; je suis fort loin de chercher à les rabaisser ; mais on les a bien assez vantés, & s'il y a beaucoup à louer, on ne peut disconvenir qu'il n'y ait aussi beaucoup à critiquer. Il est tems d'être juste, & c'est assez que je me sois imposé la loi de ne point citer les Artistes vivants, quelqu'envie que j'en eusse, car j'ai vu des choses délicieuses. Mais je ne pouvois en nommer quelques-uns sans mortifier, peut-être, ceux que je n'aurois pas nommés.

275. Je me contenterai d'observer, en général, qu'ils ont bien senti la dignité de l'art ; ils ont compris qu'il en est de la Peinture comme des travaux de Thalie & de Melpomène ; ce ne seroit pas assez de parler aux yeux, il faut parler à l'esprit, il faut sur - tout parler au cœur, sans quoi l'on n'obtient que des succès éphémères.

276. Après l'expression, le costume contribue beaucoup à donner l'intelligence du sujet. L'habitude que quelques Artistes ont pris en copiant les Anciens, leur donne de l'éloignement pour les sujets modernes, à cause de la différence du costume, comme si l'on ne pouvoit habiller avec grâce une figure sans l'accabler sous cet énorme faix de draperies dont ils emmaillotent les leurs. Voyez dans

la prédication de Vincent de Paule, sur une galère (1), comment Restout s'est joué de cette prétendue difficulté. Quelle noblesse, quelle élégance dans les deux Commandants, quoiqu'ils soient dans le costhume d'alors. Il n'y a pas encore long-temps qu'on n'auroit pas fait un portrait de femme sans l'assommer d'un effroyable manteau. Si même on représente un sujet national, on le drape de fantaisie. En sorte qu'on ne sait pas si les Acteurs sont des Polonois, des Géorgiens ou des François. Le costume des divers siècles tempéré par le goût, dans ce que la fureur de la mode avoit pu lui donner de ridicule (2), auroit l'agrément de

(1) Dans l'Église des Lazaristes, rue du faux bourg saint Denis, près de l'autel, à droite.

(2) Par exemple, sous Charles VI, les femmes asservies à la mode « portoient des

la variété (1); par-là du moins on préviendroit les équivoques. N'at-on pas vu des gens prendre Renaud, qui s'éloigne d'Armide, pour Ulisse, partant d'Ithaque. La postérité demandera quelque jour en voyant certaines statues de Louis XIV & de Louis XV, si ce ne sont pas celles de Thésée ou de Silla. Que répondre, lorsqu'on est démenti par le costume ?

277. Quoiqu'il en soit, les draperies doivent jouer avec grâce, & le personnage ne doit point avoir

» coëffures pointues, d'une aune de hauteur, » desquelles dépendoient par derrière de longs » crêpes, comme étendarts ». Quelques années après, les mêmes coëffures prirent en largeur ce qu'elles perdirent en hauteur. Mais les personnes sensées ne donnoient pas dans cet excès. Il n'en est pas de même aujourd'hui. Les sages se modèlent sur les foux.

(1) *Nec verbum verbo curabis reddere, fidus interpres.*

l'air de s'en occuper. Rien de si plaisant que de voir un homme en action, par exemple un Orateur, qui s'embarrasse les bras dans les circonvolutions d'une vaste pièce d'étoffe..... Mais les statues antiques ? Laissez-les faire ; ne voyez-vous pas, servile imitateur, qu'elles représentent des hommes en repos. Voyez d'ailleurs les bonnes. Sentent-elles le mannequin ?

278. Au reste, si l'on néglige trop les étoffes légères, on néglige encore plus de les embellir. Ce n'est que du jaune, du rouge & du bleu, pourquoi toujours des couleurs dures ? Quelquefois des ornements semés sans profusion dans le tissu, feront un bon effet. De Troi n'a pas craint de jeter ce genre de magnificence dans ses compositions, & s'en est bien trouvé. Mais on sacrifie les acces-

soires de peur qu'ils n'éclipsent le principal. La lumière bien ménagée, ce qu'on nomme l'artifice du clair obscur, prévient cet inconvénient.

279. D'une part trop d'obscurité rend sombre & même triste l'aspect des lieux couverts de tableaux. De l'autre, les ouvrages de ceux qui se sont jettés dans le clair ont un air fade & blafard. Que les ombres de vos Acteurs soient fortes & vigoureuses, mais de peu d'étendue, & tenez les clairs un peu lumineux, sans cependant blesser l'harmonie, ou tomber dans la sécheresse. Quelques Artistes ont placé leur sujet dans un air serain, découvert & frappé des rayons du soleil. D'autres le placent dans un lieu sombre & répandent sur les figures le jour d'une porte ou d'une fenêtre. On

pourroit introduire, par exemple, une très-grande lumière sur une partie du tableau, jetter sur ce fond les personnages qui ne doivent pas dominer, &, sur l'autre partie, dont le fond est obscur, peindre les Acteurs principaux qu'on peut supposer très-éclairés. Ainsi la lumière répandue sur eux, les fera sortir d'un fond rembruni, tandis que les figures subordonnées, peintes en clair-obscur sur un fond plus argentin, ne reçoivent qu'un jour réfléchi.

280. Tel est à-peu-près ce tableau de Raoux qui représente l'origine de la Peinture (1). Dibutadis peint sur la muraille, à la lueur du flambeau de l'Amour, les traits de son amant prêt à partir.

(1) C'est chez un Brocanteur que je l'ai vu. J'ignore dans quelles mains il a passé depuis.

La figure de l'Amour est dans l'ombre. Elle couvre le flambeau dont la lumière frappe une partie de celle du jeune homme. Dibutadis trace les extrémités de l'ombre que la figure de son amant porte sur le mur. La sienne est très-éclairée sur ce fond privé de jour.

281. L'intelligence des dégradations de la lumière qui constituent l'artifice du clair-obscur est un secret que tous les maîtres n'ont pas possédé. L'on n'en trouve pas même l'apparence chez la plûpart des Anciens. Rien ne sort de la toile. Pas le moindre relief.

282. On peut voir encore un superbe effet de lumière dans un tableau de Natoire. C'est celui des vendeurs chassés du Temple (1).

(1) A Saint-Sulpice dans une chapelle du côté de la chaire.

Une partie de l'édifice est éclairée des rayons du soleil. Les figures se détachent parfaitement. Vous les voyez fuir, elles vont, dans leur trouble, se jetter sur vous. C'est une excellente composition. Le coloris d'ailleurs en est ferme & la touche hardie.

283. Je l'ai déjà dit; le coloris est dans un tableau, comme dans la nature, la partie la plus attrayante. C'est une épreuve qu'on fait tous les jours dans deux femmes qu'on rencontre, l'une est remplie de mérite, mais ses dehors ne préviennent pas. L'autre est fraîche, délicate, quoique d'ailleurs d'un mérite médiocre. Il est pourtant vrai qu'on accorde à celle-ci, dès le premier abord, une attention que l'autre n'obtient qu'après qu'on l'a bien étudiée. Or, va-t-on se donner la peine de se jetter

dans cet examen, si l'on n'est pas prévenu ? De même, on ne va pas se tourmenter à chercher dans un tableau des beautés qu'on ne peut découvrir qu'à la suite d'un examen approfondi. Ne négligez donc jamais le coloris. Consultez l'Argillière; étudiez-le bien.

284. Je vois souvent, disoit Salvator Rose, donner pour un écu des morceaux qui n'ont aucun défaut du côté du dessin, pendant que d'autres, quoique moins corrects, mais d'un coloris flatteur, se vendent mille écus. Pesez bien cela.

285. Mais outre quelques-uns des tableaux dont nous avons déjà parlé, tels que le Lazare de Champagne, la Nativité de la Fosse, on peut étudier le coloris du Saint-

Barthelemi de la Hire (1), la Pentecôte, de Jacques Blanchard (2), le Saint-Pierre, de Bourdon (3), la Conception, par la Fosse (4), & sa Résurrection de la fille de Jaïre (5), le mariage du Duc de Bourgogne (6) & le Prévôt des Marchands (7); tous deux de Largilliere, quelques portraits par Mignard, l'Extrême-Onction, de Jouvenet (8), superbe tableau qui mériteroit d'être un peu mieux

───────────

(1) A Saint-Jacques du haut-pas, dans la nef, au dernier pilier sur la droite.

(2) A Notre-Dame, au premier pilier de la croisée, à gauche.

(3) *Ibidem.* Même croisée, au-dessus de la porte.

(4) Au grand autel des Récolettes, rue du Bac.

(5) Aux Chartreux, dans la nef, à gauche.

(6) A l'Hôtel-de-Ville, dans la grande salle, à gauche en entrant.

(7) Dans la seconde sacristie des Minimes de la place royale.

(8) A Saint-Germain l'Auxerrois, dans la croisée, à droite.

placé, beaucoup d'autres enfin qui font répandus par-tout, principalement dans les cabinets des amateurs, & que je ne cite point, parce qu'il en passe de temps en temps une partie chez les étrangers.

286. On peut enfin le dire. Rome, Venise, Bologne, ont été long-temps notre école, mais on verra, si l'on veut juger sans partialité, que nous ne sommes pas loin de leur rendre ce que nous en avons reçu. Nous aurions pu multiplier les exemples, il en est une foule d'autres que nous regrettons de n'avoir pas rappellés, mais cela nous auroit conduit trop loin. Nous nous sommes bornés pour la plûpart, à ceux qu'on a chaque jour sous les yeux, ou qu'on peut voir avec le plus de facilité.

287. Nous aurions à désirer que

quelques-uns des plus capitaux fussent éternisés par le secours de la Mosaïque, genre de peinture qui se pratique avec des morceaux de verre coloré qu'on réunit au moyen d'un ciment très-dur. On peut en voir deux échantillons aux Carmes de la Place Maubert, d'après des portraits assez médiocres. Mais cet art ne s'est point encore établi parmi nous. La gravure y supplée en partie ; elle donne au moins l'idée du sujet, de l'ordonnance, du dessin, de l'expression même ; il n'y a que le coloris qui s'y refuse, & cette partie de la Peinture est trop importante pour ne pas laisser des regrets. Aussi beaucoup d'amateurs préfèrent-ils une bonne copie à la plus belle gravure, & ce n'est pas sans raison. De deux traductions d'Homère, celle qui se rapproche le plus de l'original n'est-elle pas la meilleure?

Mais tel est l'enthousiasme de certaines gens pour les gravures, qu'on les voit rechercher, à grands frais, des productions dont la rareté fait tout le mérite. Ils s'extasient devant quelques gravures muettes & nulles, comme si c'étoit le *nec plus ultra* de l'esprit humain.

Ces divers moyens de perpétuer les fruits du talent, nous conduisent à celui de fixer le pastel: nous allons nous en occuper dans le Chapitre qui suit.

CHAPITRE VI.

Des moyens de fixer le pastel.

288. On conçoit bien que si l'on pouvoit faire pénêtrer dans la Peinture au pastel quelque substance transparente & de nature concrète en dissolution dans une liqueur, le pastel resteroit assujetti sur le tableau dès que le pastel auroit séché. Nul doute que ce ne fût un grand avantage, car la facilité de la Peinture au pastel & la liberté qu'elle a de soigner, finir, retoucher un tableau tant qu'elle veut, lui donneroient bien des avantages sur la fresque & sur la détrempe. Mais comment appliquer une liqueur sur des couleurs qui se détachent aussitôt qu'on les touche.

289. Cette difficulté se léve en un seul mot. Qu'on incorpore au pastel, au travers d'un tissu léger qui le garantisse du frottement, quelque liqueur propre à le pénétrer, de la matière solide & transparente dont elle sera chargée, & le voilà fixé.

Mais il ne faut pas juger sur cet apperçu du moyen que je propose. On va se convaincre qu'il est aussi sûr que simple, sur-tout si l'on se donne la peine d'en faire l'épreuve comme je vais l'expliquer.

290. D'abord le pastel ne s'enléve de dessus le canevas qu'autant qu'il éprouve quelque frottement ou qu'on le heurte avec un peu de violence.

Or, si l'on se contente de poser légèrement, sur la Peinture, un chassis monté d'un taffetas qui ne fasse qu'effleurer le pastel sans frot-

tement, ni secousse, il est clair qu'il n'en recevra pas la moindre altération, & que par conséquent l'on peut insinuer au travers de ce tissu la liqueur propre à fixer le pastel sans l'enlever ni l'effacer.

291. Cette principale difficulté levée, il ne s'agit que de trouver la substance convenable & la liqueur capable de s'en charger.

292. Parmi les matières concrètes & transparentes, les résines paroîtroient les substances les plus propres à cet usage ; de même qu'elles sont la base des vernis. Mais toutes, à l'exception du camphre, qui n'a point de consistance, changent entièrement la nuance des couleurs. On ne peut donc employer que les gommes ou les colles qui n'ont aucune couleur par elles-mêmes, lorsqu'elles ont peu

d'épaisseur, & qui n'altérent pas la nuance des matières colorées.

293. Mais comment les incorporer au pastel, si l'eau qui seule peut les dissoudre, ne peut, d'un autre côté, pénétrer certaines couleurs, telles que le bleu de Prusse, les laques? &c.

294. Voici la réponse. Il n'est aucune couleur dont l'esprit de vin ne pénètre parfaitement la substance. Il est vrai qu'il ne peut dissoudre les gommes, non plus que l'eau ne peut dissoudre les résines. Mais si l'on combine ensemble l'une & l'autre liqueur, la difficulté s'évanouit. Il est évident qu'elles incorporeront au pastel la substance concrète dont elles sont chargées.

295. C'est en effet le résultat

qu'on obtiendra lorsqu'après avoir dissous dans l'eau quelque gomme ou colle, & versé dans cette eau partie à-peu-près égale d'esprit de vin, l'on humecte le pastel au travers d'un taffetas intermédiaire, avec un plumaceau chargé de ces deux liqueurs combinées. Le pastel sera sur le champ pénétré par l'un & l'autre menstrue au travers du taffetas, qu'il faudra tout de suite enlever de dessus la Peinture aussi légèrement qu'on l'y a posé.

296. Peut-être pensera-t-on que le pastel doit alors s'attacher au tissu qui le touche. Il est vrai que j'en avois cette opinion moi-même au premier essai que j'en fis, & je fus étonné que le taffetas n'en eût rien enlevé quoique je n'eusse pas apporté de bien grandes précautions.

297. On pourroit croire enfin que la liqueur ne sauroit manquer d'altérer les nuances du pastel en l'imbibant de la substance, même la plus transparente, lorsqu'on voit que la moindre goute d'eau claire qui tombe dessus y laisse une tache.

298. Mais il faut observer que cette tache n'en seroit pas une si la goute d'eau s'étendoit sur toute la surface du tableau. Seulement il paroîtroit moins farineux, ou si l'on veut moins velouté, parce que les molécules du pastel seroient un peu plus rapprochées, & sa fleur plus adhérente, voilà tout. Car dès que les pastels sont préparés avec de l'eau, sans en éprouver d'altération, de nouvelle eau ne peut leur en occasionner aucune. Quant à la substance dont l'eau sera le véhicule, nul doute qu'elle ne pût altérer

altérer les couleurs suivant que cette substance pourroit, par elle-même, influer sur la nuance des couleurs, comme le font toutes les matières huileuses concrétes appellées résines, telles que la gomme élémi, la sandaraque, le mastic en larmes, ou qu'elle seroit plus ou moins colorée elle-même, comme la gomme-gutte, le sang-dragon, &c.

299. Mais dès qu'on employe une matière non résineuse & sans couleur sensible, capable seulement d'acquérir la même consistance que les résines par l'évaporation de l'eau qui la tenoit en dissolution, les couleurs n'en seront pas plus altérées qu'avec l'eau pure.

300. Or, de toutes les substances concrétes, solubles dans

l'eau, les plus propres à remplir le but proposé, comme n'ayant aucune couleur, sont la gomme adragant, la gomme arabique & les colles. Il est vrai que les gommes ont peu de corps & ne forment qu'une croûte assez légère, qui ne résistant point à des frottemens un peu rudes, laisseroit le pastel à découvert. Il vaut donc mieux, quelque limpides que soient les gommes, employer la colle & choisir la plus belle & la plus transparente. A ce titre, la colle de gants, celle de parchemin, & par-dessus tout la colle de poisson, méritent la préférence.

Par ce moyen, les couleurs ne feront point altérées, & le pastel se trouvera très-bien fixé. Voici le méchanisme de cette opération.

301. Choisissez la colle de pois-

son (1) la plus nette & la plus blanche, & faites en couper une demi-once en très-petits morceaux. Comme elle est en feuilles roulées, & que le dedans est toujours d'une qualité médiocre, il faut le jetter. Mettez-la dans une caraffe avec une livre, à peu près, d'eau

(1) La colle de poisson, (*icthiocolla*), n'est autre chose que la vessie d'air qu'on tire dans les contrées arrosées par le Volga; des différentes espèces d'esturgeons (*accipenser huso, accipenser ruthenus, accipenser stellatus*.) qu'on pêche dans ce fleuve, principalement vers Saratof, Simbirks, & dans tous ceux qui se jettent dans la mer Caspienne. On fait tremper dans l'eau ces vessies toutes fraîches, on les frotte avec un linge un peu rude pour emporter la peau qui les couvre, on les roule ensuite sur elles-mêmes, & on les suspend sur des cordes pour les faire sécher. Il y a des endroits où l'on fait bouillir ces vessies toutes fraîches pour en extraire la colle que l'on coule dans des moules. On en fait aussi de la vessie d'air des barbues. Les notions que donnent sur cet objet l'Encyclopédie, le Dictionnaire d'Histoire Naturelle & le Cours d'Agriculture, ne sont pas exactes. Voyez le voyage de MM. Gmélin, Pallas, &c.

bien claire. Le lendemain vous mettrez la carafe dans un poëlon presque plein d'eau, sur la braise. C'est ce qu'on appelle bain-marie. Tenez tout cela, sur le feu, trois ou quatre heures sans ébullition, mais toujours prêt à bouillir. Remuez de tems en tems la colle avec une cuiller de bois. Au bout de ce temps la colle sera presqu'entièrement dissoute. Versez-la dans un autre vase au travers d'un linge. Si c'est dans une bouteille il faut attendre que la liqueur soit presque froide, sans quoi le verre éclateroit. Quand vous voudrez l'employer, versez-en dans une assiète une quantité proportionnée au besoin. Joignez-y partie à peu près égale d'esprit de vin rectifié, mêlant un instant les deux liqueurs avec un plumaceau.

302. La colle, ainsi préparée,

couchez votre tableau sur une table, la Peinture en haut. Ayez un taffetas bien tendu sur un chassis. Posez-le sur le tableau, de manière que le taffetas touche légèrement la Peinture. Il est même bon de l'assujettir, en mettant, sur les bords de ce chassis, deux ou trois morceaux de brique. Trempez un plumaceau dans la liqueur dont nous venons de parler & passez-le un peu légèrement sur le taffetas d'un bout à l'autre. Évitez de passer deux fois sur le même endroit. La liqueur dans l'instant pénétrera le pastel au travers du taffetas. Otez aussitôt adroitement le chassis, & laissez votre tableau sécher à l'ombre sans le remuer, le pastel paroîtra fort rembruni d'abord; mais, semblable aux crayons qui sont toujours obscurs, jusqu'à ce qu'ils soient secs, la Peinture en séchant reviendra ce qu'elle étoit.

303. Cependant, si les crayons avoient été composés sans choix, ou que les couleurs du tableau fussent tourmentées, il pourroit arriver que les teintes resteroient un peu plus brunes qu'elles ne l'étoient avant l'opération; d'autant que le blanc de Troyes ayant peu de corps, les couleurs, alliées à ce blanc, dominent un peu dessus (1). Pour prévenir cet inconvénient, tenez un peu plus clairs que vous n'auriez fait tous les tons de votre tableau sans exception. Par ce moyen, les touches seront toutes au point convenable.

304. On conçoit que par ce méchanisme très-simple on peut peindre au pastel des tableaux de la plus grande étendue, & fixer en-

―――――――――

(1) On peut substituer à la craye, lorsqu'on se propose de fixer le pastel, les autres blancs dont j'ai parlé, n^{os}. 66 & 68.

suite la Peinture à la faveur d'un châssis mobile de taffetas ou de crin fort serré. La Peinture au pastel, n'eût-elle d'autre avantage que celui d'être infiniment expéditive, c'en seroit assez pour qu'on l'employât dans les tableaux destinés à des places où le jour n'est pas favorable à la Peinture à l'huile. Pour jouir de ceux-ci, par exemple, il faut être placé du côté même par lequel vient la lumière. Aussi les tableaux fort élevés & ceux des chapelles, qu'on ne peut voir dans ce point de vue, sont-ils comme des trésors enfouis. Le pastel fixé n'auroit pas cet inconvénient. Pour cet effet, on n'auroit qu'à faire préparer une toile très-fine, montée sur un châssis de la grandeur convenable, & la faire imprimer à la colle avec de la craye. C'est ce qu'on appelle en détrempe. Le

pastel adhère très-bien sur un pareil canevas, si l'on peint dessus, & peut-être fixé comme sur un tableau de chevalet. C'est une opération de deux minutes. On peut employer également du papier qu'on aura collé sur une toile, ainsi que ces papiers peints en détrempe, & qui servent de tapisserie; ils réussissent parfaitement. Nous reviendrons tout-à-l'heure sur cet article.

305. Mais dans ce cas il seroit bon, pour plus de précaution, d'avoir deux ou trois de ces châssis mobiles dont nous venons de parler, afin d'arroser & laver d'eau chaude, avec une éponge, celui qui viendroit de servir pendant qu'on employeroit l'autre, parce que s'il s'étoit par hasard attaché quelques particules de pastel au tissu du taffetas, on ne les porteroit

pas sur les autres parties du tableau. De même il seroit bon d'avoir au lieu de plumaceau deux ou trois pinceaux faits exprès pour pouvoir les laver de temps en temps dans l'eau chaude. Ces pinceaux doivent avoir à peu près la forme des vergettes dont on brosse les habits & la longueur d'environ six pouces, non compris la poignée qui doit être un peu recourbée. Mais ils ne doivent guères avoir que deux rangs de poil de Bléreau d'environ deux pouces de sortie, parce qu'il ne faut pas répandre, à la fois, trop de liqueur, elle pourroit s'épancher & confondre les teintes, quoique je n'aye jamais éprouvé cet inconvénient. Je me suis quelquefois servi d'une patte de lièvre.

306. S'il arrivoit, car il faut tout prévoir, qu'en étendant la liqueur,

les poils du pinceau pénétraffent dans le tiffu du taffetas, & fe chargeaffent de couleur, on s'en appercevroit fur le champ. La liqueur ne manqueroit pas de devenir louche dans l'affiète à mefure qu'on y tremperoit le pinceau pour en prendre. En ce cas, il faudroit renouveller fur le champ la liqueur & changer d'affiète.

307. On doit cependant compofer peu de liqueur à la fois, parce qu'elle pourroit fe corrompre au bout de quelques jours, à moins qu'on ne mêlât tout de fuite la diffolution de colle avec pareille quantité d'efprit de vin, ce qu'il faut faire en incorporant les deux liqueurs, de manière qu'on verfe alternativement dans la bouteille un verre de diffolution de colle avec autant d'efprit de vin. D'ailleurs dans un tems froid cette dif-

solution se coagule & reste en mucilage. Mais pour lui rendre la fluidité nécessaire, il suffit de mettre la bouteille dans de l'eau qu'on fera chauffer un instant. Mettez aussi, dans les temps froids, l'assiète sur l'eau chaude, pour tenir la composition plus liquide pendant l'opération.

308. Mais au surplus, comme on pourroit faire quelque méprise, la première fois qu'on voudra la pratiquer, il convient d'en faire l'essai, par précaution, sur quelqu'ouvrage de peu de conséquence, ou même sur la moitié seulement d'un tableau qu'on aura peint tout entier pour cet usage, afin de juger de la différence des tons, lorsqu'il sera sec, & de l'effet de la liqueur sur le pastel.

309. Il est même bon d'attacher

quelques morceaux de carte sur les angles du chassis de taffetas, si l'on se propose d'en faire usage, pour fixer le pastel sur de grands tableaux, parce que le papier des cartes, en effleurant le pastel, n'en emporte pas la moindre particule, quand même le chassis y feroit quelque frottement.

Telle est la manière dont j'ai fixé le pastel sur des canevas, soit de toile imprimée en détrempe, soit de velin, soit de papier.

310. Monsieur Loriot s'est servi d'un autre procédé, qu'il a fait connoître enfin le 8 janvier 1780, à l'Académie de Peinture. Il employoit la même composition, mais il la faisoit jaillir sur le pastel en forme de pluie, avec une vergette qu'il trempoit légèrement dans la liqueur. Il faisoit revenir à lui les soies de cette brosse, avec

une baguette de fer courbe, & les laissant ensuite échapper, elles répandoient sur la Peinture, en se redressant brusquement par l'effet de leur élasticité, des goutes de liqueur qui la couvroient insensiblement toute entière, si l'on continuoit d'arroser ainsi tout le tableau. Ce procédé réussit assez bien, mais il exige de la patience & beaucoup d'adresse. Il faut aussi que la dissolution de colle soit extrêmement claire, & même assez chaude, sur-tout en hiver, autrement elle se fige en l'air & fait des taches.

311. Quant au procédé de M. le Prince de San-Severo, c'étoit à-peu-près la même composition, c'est-à-dire de la colle de poisson qu'il faisoit dissoudre dans l'eau pure, & qu'il mêloit ensuite avec de l'esprit de vin. Mais il commen-

çoit par la faire infuser dans du vinaigre distillé. Ce n'est pas d'ailleurs sur le pastel qu'il appliquoit immédiatement la liqueur, mais par derrière le canevas, qu'il tenoit renversé la Peinture en dessous, de manière qu'elle s'insinuoit au travers & venoit imbiber le pastel. Ce procédé réussit parfaitement, l'on ne court pas le moindre risque de gâter le tableau, mais on ne peut l'employer que sur un canevas de taffetas ou de papier bleu. Sur tout autre, la liqueur ne pénètreroit pas.

312. Il y a douze ou quinze ans qu'un Peintre italien, qui se nommoit le Chevalier Saint-Michel, fit insérer, dans le mercure de France, un projet de souscription, dans lequel il s'engageoit à publier la manière de composer les crayons en pastel & de le fixer. Il

ne m'a pas paru qu'on se soit empressé d'accueillir ses offres qu'il mettoit à un très-haut prix. J'ignore si son secret, pour composer les pastels, ne se réduisoit pas à faire usage de l'esprit de vin. Mais ce dont je ne puis douter, c'est que son moyen de le fixer n'étoit autre que celui du Prince de San-Severo qui n'en a jamais fait mystère, & que l'on connoissoit en France par la relation de M. de la Lande, publiée en 1769. Cet Artiste peignoit sur le taffetas, & ne faisoit que de petits bustes qu'il couvroit d'une glace, quoiqu'il eût fixé le pastel. Je ne sai s'il n'est pas allé mettre ses secrets en vente chez quelqu'autre nation. Dans la carrière des arts, le moyen de manquer la fortune c'est de courir après; on ne peut l'atteindre que sur les aîles de la gloire.

313. On voit que dans les trois procédés rapportés ci-dessus pour fixer le pastel, la composition de la liqueur est la même, & qu'il n'y a de différence que dans la manière de l'appliquer. L'usage & le tems apprendront quelle est la plus commode, la plus expéditive, & la moins sujette aux inconvéniens. Rien n'empêche au surplus qu'avant de faire dissoudre dans l'eau, sur le bain-marie, la quantité de colle indiquée, on ne commence par la faire infuser vingt-quatre heures dans une once de vinaigre distillé, suivant le procédé du Prince de San-Severo. Mais les proportions de colle qu'il indique sont trop fortes. Quant au vinaigre, nul doute qu'il ne soit avantageux contre la piquûre des insectes que la colle peut attirer, & ne contribue à les écarter.

Il ne manquoit à la Peinture au pastel que de la solidité. L'y voilà parvenue.

Il nous reste à dire un mot du canevas même sur lequel ce genre de Peinture peut se pratiquer. C'est un éclaircissement qu'on ne trouve pareillement nulle part.

CHAPITRE VII.

Du Canevas & du Chaſſis.

314. Le canevas est l'étoffe même sur laquelle on travaille au pastel. Le chaſſis est un aſſemblage de petits ais de bois sur lequel le canevas est étendu.

315. Les uns employent pour canevas, du papier bleu, préparé sans colle, d'autres du velin; quelques-uns du taffetas. On peut employer auſſi de la toile ou du papier blanc préparés comme nous le dirons tout-à-l'heure.

316. Le papier bleu prend très-bien le pastel. On tend ce papier sur le chaſſis avec de la colle d'A-

midon ou de la manière fuivante. On démêle d'abord dans une affiète de terre avec un verre d'eau froide une petite cuillerée de poudre à cheveux ou de farine. On met l'affiète fur le feu. L'on remue de temps en temps le mêlange. Dès qu'il a pris deux ou trois bouillons, la colle eſt faite. Alors, on étend un peu de cette colle fur les bords extérieurs du chaffis, avec une broffe. On applique une toile deffus. On la replie vers les bords fur la colle, on y clouë quelques pointes. On étend de même un peu de colle fur les bords de la toile. On la couvre enfuite avec le papier bleu qu'on replie fur les bords du chaffis. On mouille auffi-tôt ce papier d'un bout à l'autre. Il devient plus mou que du linge. Il faut le tendre dans tous les fens, en le tirant par les bords, mais très-peu, mais avec précaution

pour ne pas le déchirer. En séchant, ce papier se tendra comme une peau de tambour, quoiqu'il fît des ondes ou des vallons pendant qu'il étoit encore mouillé. Quelques-uns employent sous le papier une toile imprimée à l'huile.

317. Rien n'empêche qu'au lieu de toile on ne mette sous le papier bleu, pour le soutenir, une feuille de grand papier très-fort. On le mouille comme le papier bleu pour le tendre & le coller sur le chassis. Il fait le même effet que la toile. Mais il est un peu moins solide.

318. Les défauts du papier bleu sont d'être un peu raboteux & souvent trop velu. Ce n'est pas sans beaucoup d'art que la Peinture y prend, vue de près, un œil suave; mais il lui donne de la force. Autrefois ce papier se tiroit de Hol-

lande. Nos fabriques se sont ravisées. Elles en font aujourd'hui qui ne vaut pas moins. Elles en préparent même de semblable en d'autres couleurs.

319. Le velin s'applique sur le châssis de la même manière que le papier bleu; mais il ne faut pas de toile par-dessous pour le soutenir. On peut, au lieu de velin, se servir de parchemin. L'un & l'autre, ayant plus de consistance que le papier bleu, ne demandent pas autant de précautions. On peut les tendre avec plus de force, ils s'y prêtent fort bien, quand ils sont mouillés. Le pastel ne mord pas bien sur cette espèce de canevas. Aussi les ouvrages de ceux qui s'en servent, ont-ils toujours de la molesse & peu de relief. Mais si les tons y sont foibles, ils y prennent un moëlleux & un tendre qui ne

laissent pas de faire des conquêtes. Il y a des gens qui savent préparer le velin de manière que le pastel mord très-bien dessus & que les tons y reçoivent beaucoup de force & de vigueur. Leur secret, c'est d'enlever l'épiderme avec une pierre ponce. Le frottement, continué le tems nécessaire, rend le parchemin cotonneux & velouté. Le pastel s'attache alors à cette surface que la pierre ponce a rendue moins lisse, il y prend plus d'épaisseur, & par conséquent plus de corps.

320. Si l'on employe du papier très-fort, au lieu de parchemin, tel que les papiers nommés grand aigle, impérial, grand chapelet, il faut le préparer de la manière suivante. Mouillez-le sur une table, tendez-le ensuite sur le chassis comme nous l'avons dit

en parlant du papier bleu. Quand il fera sec il faudra le coucher sur la table & jetter dessus à deux ou trois reprises de l'eau bouillante, puis le frotter légèrement chaque fois avec une brosse douce, pour emporter la colle dont il est enduit. Ne répandez pas l'eau bouillante sur les bords, afin qu'il ne se détache pas du chassis. Au bout de trois ou quatre heures il sera sec, du moins en été. Pour lors passez dessus une pierre ponce arrondie, pour en emporter les inégalités & le grain. Si la pierre étoit anguleuse elle feroit des rayes. Il peut même arriver qu'en frottant un endroit plus que l'autre il s'y formât des vallons. Mais, en l'humectant de nouveau par derrière, d'un bout à l'autre, tout cela disparoîtra. Ce papier préparé de la sorte, aura tous les avantages qu'on peut désirer, sans avoir le moindre

inconvénient. Le velin ni le papier bleu ne reçoivent pas le pastel avec plus de grâce.

321. Un canevas qu'on peut employer encore d'une manière avantageuse, c'est le taffetas. Il faut qu'il soit un peu fort, tel à-peu-près que le gros de Florence. Trop clair & trop mince il laisseroit échapper le pastel au travers du tissu. Le taffetas est encore plus expéditif que le papier dont nous venons de parler, & les coups de crayon sont tout à la fois moëlleux, nets & vigoureux. Pour assujettir le taffetas sur le chassis, il faut l'y coller avec l'espèce de pâte dont nous avons parlé (n°. 268.) S'il restoit quelques inégalités ou des traces des plis, il suffira de le mouiller; il se tendra parfaitement. Le pastel tient peu sur le taffetas, il faut nécessairement l'y fixer. On peut

peut le faire par le procédé du Prince de San-Severo.

322. Quelques Artistes ont imaginé d'employer pour canevas une feuille de cuivre qu'ils font bien applanir & dépolir afin que le pastel morde mieux dessus. Il est difficile qu'à la longue le cuivre n'altère pas les couleurs si peu qu'elles contiennent de particules salines. On connoît la disposition du cuivre à se convertir en vert de gris, au moins dans des lieux exposés à l'humidité. Cette rouille en s'amalgamant avec les couleurs ne les embellit pas.

323. A Rome, quelques Peintres en pastel font enduire une toile avec de la colle de parchemin, dans laquelle ils ont jetté de la poudre de marbre & de pierre ponce bien tamisées. Ils unissent ensuite ce

canevas avec la pierre ponce pour en emporter les inégalités. Ils ne couvrent la toile de cette espèce d'enduit, que lorsqu'elle est déjà tendue sur le chassis. Le pastel prend très-bien dessus, & cette méthode réussit au mieux.

La toile, au reste, peut être préparée de la même manière sans poudre de marbre ni de pierre-ponce, mais avec une forte couche de craye mêlée avec la colle.

324. On peut enfin peindre en pastel fort commodément sur du papier de tenture. C'est ce papier, peint en détrempe, dont on tapisse les cabinets. Il suffit de l'appliquer sur un chassis avec une toile intermédiaire ou du papier très-fort pour le soutenir. Le pastel prend très-bien dessus, pourvû qu'il n'ait pas été lissé; tout autre papier collé, qui ne seroit pas empâté de la sorte

avec de la craye, est ingrat, & le pastel n'y prend pas bien.

325. Quant au châssis même sur lequel doit être tendu le canevas, ce sont des tringles ou listeaux de bois d'un pouce de largeur, solidement assemblés par leurs extrémités, & sans chape. S'il excédoit vingt ou vingt-quatre pouces, on ne pourroit guères se dispenser de le garnir de traverses. Mais en ce cas il faut que les traverses ayent moins d'épaisseur que les montants du châssis, pour que le canevas ne porte pas dessus.

326. Voilà tout ce que nous avons à dire sur les matières qui peuvent recevoir la Peinture au pastel. Nous remarquerons, pour terminer ce Chapitre, que lorsqu'on a fini le tableau, soit qu'on fixe ou qu'on ne fixe pas le pastel,

on a coutume de le renfermer sous un verre blanc aſſujetti dans une bordure dorée, afin de le garantir de la pouſſière & des inſectes. Il faut faire clouer derrière le verre des morceaux de bois ou de liége de deux ou trois lignes d'épaiſſeur, afin d'en éloigner un peu le chaſſis, & que le paſtel ne touche pas au verre, ſur-tout s'il n'eſt pas fixé, parce qu'il s'attacheroit à la ſurface intérieure du verre, & le rendroit opaque. Il faut de plus, coller par derrière ſur le bois & tout le long des bords de la glace, des bandes de papier qui n'excédent pas la feuillure, afin de fermer tout paſſage à la pouſſière qui pourroit pénétrer entre la feuillure & le verre. Quand les bandes de papier ſont ſêches, on met le tableau dans la bordure, & l'on colle enfin par derrière, avec des bandes de papier plus larges, une feuille de

carton presque aussi grande que le cadre même, pour garantir le tableau des accidents & de la poussière qui pourroit s'introduire de ce côté là.

Par ce moyen, la Peinture en pastel ne peut jamais éprouver d'altération. Si le verre se ternit, ce n'est qu'au dehors & l'on peut y remédier en l'essuyant avec un linge trempé dans l'eau-de-vie.

327. Mais si l'on fixe le pastel on peut très-bien se dispenser de de mettre le tableau sous un verre. Il suffit, lorsque le pastel est sec, après avoir été fixé, d'étendre dessus, à froid, une couche de colle de gants ou de parchemin. Puis, une seconde, quand la première a séché, même une troisième. La quantité n'y peut nuire. Voici comment cette colle se

compose. On fait tremper le soir dans de l'eau pure, une poignée des rognures de cette peau dont on fait les gants, afin de la bien nettoyer. Le lendemain on jette cette eau. L'on fait bouillir les rognures dans une pinte d'autre eau bien nette, pendant trois ou quatre heures. Ensuite on verse la colature aù travers d'un linge propre dans un vase de fayance. Il ne faut préparer cette colle que lorsqu'on veut l'employer. Elle se gâte aisément dans les tems chauds, & n'est plus bonne à rien. C'est avec une brosse très-douce qu'il faut l'appliquer sur la Peinture. Il ne faut pas qu'elle soit chaude, elle pourroit dissoudre & délayer la colle de poisson qui fixe le pastel. On peut l'éclaircir avec de l'eau, sur le feu, lorsqu'elle se trouve trop épaisse. Au reste, c'est par surabondance que je parle de la colle de

gants. On peut employer de même, deux, trois & quatre couches de colle de poisson. Mais comme celle-ci doit être un peu chaude, il faut nécessairement se servir du chassis de taffetas pour les appliquer, sans quoi l'on délayeroit la première couche, ce qui tourmenteroit les couleurs. On peut alors supprimer l'esprit de vin. De l'eau-de-vie suffit ; & pourvû que la liqueur traverse le taffetas, ce qu'elle ne feroit point, s'il n'y avoit au moins de l'eau-de-vie, elle se combinera très-bien avec la première couche, & couvrira la Peinture d'un enduit impénétrable. Au surplus, pour fixer le pastel, on peut employer indifféremment la colle de gants ou la colle de poisson. Mais dans l'un comme dans l'autre cas il faut absolument faire entrer de l'esprit de vin dans la première couche, afin que la colle puisse péné-

trer le pastel. Les couches subséquentes n'ont d'autre objet que de couvrir la Peinture déjà fixée, & la garantir à la place du verre. On n'a besoin, dans la suite, pour nettoyer le tableau, que d'y passer un linge mouillé d'eau-de-vie.

328. On peut même l'enduire, d'une, deux & trois couches de vernis, pourvû qu'on ait eu le soin d'étendre auparavant sur la Peinture, au moins, trois ou quatre couches de colle de poisson. Le vernis la rapprochera tellement de la Peinture à l'huile, qu'il seroit aisé de s'y méprendre. Il est nécessaire d'interposer plusieurs couches de colle, parce que les résines qui composent le vernis, changeroient le ton des couleurs, si le vernis pénétroit jusqu'au pastel. Le jaune deviendroit souci, le rose violet, ainsi des autres. Les couches inter-

médiaires de colle préviennent cet inconvénient. Par ce méchanisme plus difficile à décrire qu'à pratiquer, la Peinture au pastel imite une ancienne Peinture à l'huile, comme je viens de le dire, au point de tromper ceux qui n'en auroient pas l'idée.

329. Le vernis dont on se sert le plus ordinairement pour les tableaux, se fait avec du mastic en larmes qu'on fait dissoudre, dans l'essence de thérébentine, sur la cendre chaude. On peut employer encore un blanc d'œuf dans lequel on fait dissoudre un peu de sucre candi; mais il faut y mêler du suc de rue pour écarter les insectes. Ce vernis peut s'enlever avec de l'eau tiéde.

330. C'est d'un vernis à-peu-

près semblable qu'on enduit les tableaux peints à l'huile. Ces sortes de vernis fort légers valent mieux, pour cet usage, que les vernis gras. Ils n'ont pas autant de solidité. Mais c'est une qualité de plus. On peut les enlever, quand on le juge à propos, avec de l'esprit de vin, pour en mettre de nouveau. Cette méthode sert en même tems à nettoyer les tableaux. Certaines gens employent pour cela de la lessive de cendres ou de l'eau de savon. C'est le moyen de les perdre. Ces liqueurs alkalines dissolvent l'huile & délayent les couleurs. L'eau-de-vie ou l'esprit de vin suffisent, mais il faut les affoiblir avec de l'eau, pour que la partie spiritueuse ne pénètre pas la couleur, encore cette méthode est-elle dangereuse.

331. Quelques particuliers fa-

vent même enlever la Peinture de dessus une vieille toile, & la reporter sur une toile neuve. Ils détruisent l'ancienne avec une pierre ponce, & lui substituent la nouvelle qu'ils collent par derrière contre la Peinture ; mais je n'ai pas une idée assez sûre de leur procédé pour l'expliquer, sans courir le risque d'induire en erreur. J'invite ceux qui le connoissent à le publier. Tout ce que je puis assurer, c'est que j'ai vu des Titien que des restaurateurs avoient massacrés (1).

332. Mais en se tenant en garde contre le charlatanisme, il faut applaudir aux efforts qu'on a faits pour

―――――――――――――

(1) Voyez le Traité de la Peinture en émail, par M. de Montamy, vers la fin.

conserver les restes des monuments précieux que les Anciens nous ont laissé de leur génie & de leur goût. Tous les peuples de l'Europe se les disputent à l'envi. Quelques modernes, qui de temps en temps les remplacent, jouissent de la même gloire. Ainsi dans tous les temps & chez toutes les nations, les hommes ont trouvé de l'attrait dans l'imitation de la nature. Les sauvages même, livrés à l'exercice des armes & de la chasse, représentent, à leur manière, leurs combats & leurs triomphes. Combien les jeux du théâtre, qui sont eux-mêmes une image en action des scènes de la vie, n'attirent-ils pas de spectateurs? En un mot, tel est le plaisir qu'inspire l'imitation, qu'il n'y a pas un homme de goût dont les appartements ne soient peuplés des personnages de la fable ou de l'histoire. C'est qu'il n'est guère de so-

ciété plus douce. Tantôt on se promène avec Baptiste, parmi les fleurs. Ces roses si tendres ne craignent pas le souffle de Borée, & n'ont pas besoin, pour conserver leur fraîcheur, des larmes de l'Aurore. Tantôt, au milieu d'un naufrage, on s'élance, parmi les rochers, sur les débris d'une barque fracassée, pour secourir des malheureux qui se noyent. Quelquefois on traverse une fête de village pour aller chercher au pied d'une colline un lieu solitaire. Mais on s'arrête au milieu de ces heureux villageois pour partager leurs plaisirs. Ici, graces à Latour, on voit un bienfaiteur de l'humanité. L'on s'entretient avec lui. Sa physionomie qui nous rend son ame toute entière nous rappelle ses pensées, & nous fait sentir, par un heureux contraste, que le froid égoïste mérite de ne rencontrer sur la terre

que des êtres qui lui ressemblent; ailleurs, c'est une jeune beauté qui rêve, incertaine, irrésolue. Elle est entre deux portiques, à l'un desquels sont suspendues des guirlandes & des couronnes de fleurs. Un enfant tout radieux & qui porte un arc est à l'entrée ; il rit & l'appelle. Mais sous le portique même est une femme qui pleure sur des rochers arides. L'entrée de l'autre portique est étroite, difficile, escarpée. Mais elle conduit dans un vallon délicieux. Une Déesse qui lui tend la main d'un air majestueux, l'invite à l'y suivre, & lui présente l'hymen couronné de roses.

333. Faut-il s'étonner que la Peinture & la Poësie ayent tant de partisans? Tout est de leur ressort. Leur empire s'étend jusques

sur les objets métaphysiques. Par elles, ils prennent un corps pour nous instruire en nous amusant. La Peinture dit les choses, la Poësie les peint.

334. Il peut se trouver des détracteurs des Beaux-Arts, & peut-être est-il des rigoristes qui ne regardent la Peinture que comme un luxe frivole; ces sortes de gens sont comme des sourds auxquels il est inutile de répondre. Encore, un sourd entendra-t-il ce que dit un tableau. Ne sait-on pas que l'ame n'est point affectée par les oreilles avec autant d'énergie que par les yeux (1) ? C'est ainsi qu'autrefois un Artiste, nouveau Démosthêne, en-

(1) *Segnius irritant animos demissa per aurem, quam quæ sunt oculis subjecta.* HOR.

flamma les Athéniens & les fit marcher au combat avec un tableau qui leur montroit un guerrier recevant la couronne des mains de la Victoire. C'est ainsi que les Mexicains firent comprendre à Montezume ce que c'étoit que les Espagnols, leurs chevaux, & leur tonnerre, dont ils ne pouvoient parvenir à lui donner l'idée. Une femme, long-tems imprudente, veut instruire son mari qu'elle est enfin revenue des écarts de la jeunesse. Mais timide, incertaine, confuse, elle ne sait de quel moyen se servir. Comment hasarder une explication s'il est aliéné sans retour? Elle se fait peindre affligée, éperdue, les yeux remplis de larmes, & fait mettre ce portrait à la place d'un autre précédent que son mari prenoit autrefois plaisir à voir. Il entendit ce langage, &

vola, transporté de joye, lui protester qne tout étoit oublié.

Ce trait a été puisé dans la nature.

335. Ce goût-là sans doute peut devenir absurde & dégénérer en engoûment s'il n'est pas éclairé. N'a-t-on pas vu des tableaux, d'un mérite médiocre, se vendre au poids de l'or ? Ce n'étoient que des rochers, des nuages, des chevaux, des figures sans ame, ou des magots aussi froids que hideux. C'est en vain qu'on interroge ces compositions-là. Ni le tableau, ni même les figures ne vous disent rien. Les délicieux morceaux pour les gens qui n'ont que des yeux ! Laissons aux brocanteurs le soin d'en vanter *la fraîcheur, la touche fine, le précieux fini, l'harmonie*. En un mot, ce sont, en fait de Peinture,

ce que les Marionettes font en fait de Spectacle. Ne les prifons que ce qu'ils valent du côté du méchanifme, & ne mettons pas le Verfificateur au-deffus du Poëte.

FIN.

TABLE
DES MATIERES.

Les chiffres désignent les numéros & non les pages.

A

Acide marin, ou esprit de sel; substance saline qui entre dans l'eau régale, 93, 126. Dans le bleu de Prusse, 155.

Acide nitreux, ou eau forte, ou esprit de nitre, substance saline qui entre dans l'eau régale, 93, 126.

Acide vitriolique, ou huile de vitriol. Substance saline. Voyez alun & couperose.

Ahouai, sorte d'apocin, 92.

Alaterne, 97.

Alizier des bois, 181.

Alcana, sorte de troëne, 92.

Alkali, substance saline; son effet sur le jaune, 95. Sur le bleu de Prusse, 144. Sur les tableaux, 330.

Allégorie; comment elle peut entrer dans le portrait, 235. De la vertu séduite par l'amour, 236. D'un gouvernement bien constitué, 243.

Altération qu'éprouvent les couleurs. Moyen de la prévenir, 50, 51.

Alun, terre agileuse combinée avec l'acide vitriolique, 67, 123.

Amateurs. (Mauvais goût de quelques), 335.

Ampelite, pierre noire, 191.

Ame, tableaux qui n'en ont point, 268.

Anciens. Qu'il faut les étudier sans se borner à se traîner sur leurs pas, 192. Afin d'être, pour la postérité, ce qu'ils sont pour nous, il faut réunir comme eux, divers genres de connoissances, 268.

Appuye-main, 26.

Arbre aux anemones, 97.

Ardoise; (couleur d'.) 211.

Argentine, 181.

Arsenic, 165. Rouge, voyez Orpiment.

Artiste. Doit faire préparer ses couleurs sous ses yeux, 22, 194, les personnes qui ne le font pas peuvent, sans inconvénient, s'en dispenser, 195.

Arts. Dans les beaux arts, la gloire seule mène à la fortune, 312, *in fin*.

Attelier, 28.

Attitude, 233.

Aune noir, 181.

Azur, bleu d'azur, [verre de cobalt, 149.

B.

BALISIER, 92.

Batailles, (genre des), 239.

Beauté dans la physionnomie, 267.

Blanc d'Autriche, 69. De craye, ou de Troyes, 32. De Chremnitz, 69; d'Espagne, 58. De fard, ce que c'est, & ses défauts, 73. Le meilleur, 75 & 76. Léger, 69. De plomb, 58 & 63. Superfin, 69. De zinc & dépôt où l'on le trouve, 68. Voyez fleurs d'antimoine & de zinc.

Biftorte, 181.

Biftre, ce que c'eft, 44, 168.

Bleu. (Diverses nuances de,) 141. D'azur, voyez ce mot. De Berlin ou de Pruffe, ce que c'eft, 40. Manière de le traiter, foit pour le paftel, foit pour la Peinture à l'huile, 142. D'en compofer, 155. Célefte ou minéral, 154 & fuiv. D'indigo, 146. Manière d'en compofer des crayons, 147. De Montagne, voyez chaux de cuivre.

Boëtes de crayons, 27.

Bois de Bréfil ou de Fernambouc, 131, 136. De campêche, 164. De cormier, 181. De cornouiller, *ibid.* De merifier, *ibid.* De murier noir, *ibid.* De néflier, *ibid.* De noyer, *ibid.* De pommier, *ibid.*

Bouleau, 120, 121, 133, 173, 184.

Bologne, (école de) 286, *in fin.*

Brou de noix, 181.

Brun. Crayons bruns de noir de fumée, ne font bons qu'à jetter par la fenêtre, 185. Voyez ftil de grain.

Brun-rouge, 109, 209.

C.

CAMOMILLE, 97.

Canevas; c'est la matière sur laquelle on peint en pastel, 266, diverses espèces de canevas, 314 & suiv.

Cariarou, plante du Brésil, 92.

Carmin, ce que c'est, 38 & 116. Manière d'en composer un solide, 120.

Carnations, claires, 220. Dans l'ombre 225.

Cassis, ses bayes, 168.

Cendre bleuë, 153; d'étain ou potée, ce que c'est, 64. Verte, 153.

Cerises noires, 168.

Ceruse, ce que c'est, 63. Ses défauts, 52 & 63.

Chamois, (couleur de) 198.

Chasse. L'image de cet exercice est fait pour servir d'enseigne aux boucheries, 241.

Chassis, 325.

Chaux d'antimoine, 65, 104. Blanche de zinc, 66, 68. De bismuth, 73,

103. De cuivre 153, 162 & 163. D'étain, 123. De fer, voyez ochre jaune de zinc, 105. De mercure, 36, 78, 101. D'or, voyez pourpre. De plomb, voyez blanc & minium. Vive, inutile dans le vert de veſſie, 167.

Chevalet, ce que c'eſt, 26.

Chymie. Qu'il a été néceſſaire de l'appliquer à la préparation des matières pour la Peinture au paſtel & à l'huile, 193.

Cinabre, ce que c'eſt, 36. Manière d'en compoſer en grand, *ibid. In not.* Choix qu'il en faut faire, 37 & 114. Manière d'en compoſer des crayons, *ibid.* Pourquoi il noircit, 115.

Clair-obſcur, 279 & ſuiv.

Cobalt, ſubſtance demi métallique, 149.

Cœur, il faut parler au cœur, 275.

Colle de gants, de parchemin, 327. De poiſſon, 301.

Coloris, modèles à ſuivre, 116, 283.

Comparaiſon qu'on doit faire de ſes ouvrages avec ceux des plus habiles Artiſtes,

DES MATIERES. 361

Artistes, pour se perfectionner dans le coloris, 226, 230. *in fin.*

Composition pour fixer le pastel, 301.

Conceptions ingénieuses, 255, 269 & suiv.

Consistance que doivent, à-peu-près, avoir les crayons, 55, 59.

Contours, qu'ils ne doivent être, ni trop prononcés, ni trop indécis, 231.

Cosmetiques, les meilleurs, 75, 76.

Costume, 276.

Couleurs, on appelle de ce nom toutes les substances propres à la Peinture, même le blanc & le noir, 48. Manière de reconnoître si elles sont solides, 52. De cendre, 204. De chair, 220. De rose, 199. Rouges, 107.

Couperose blanche, ce que c'est, 71. Verte, voyez vitriol de mars.

Couteau pliant, 24.

Craye ou blanc de Troyes, 32. Manière de la purifier, 56. D'en composer des crayons, 57. De lui donner plus de consistance, lorsqu'on la trouve trop friable, 59.

Crayons, à quel degré doivent être

Q

friables, 55. Moyens de les rendre tels, 88, 116, 142, 145, 176, 177. Où l'on les trouve tout faits, 194. D'Allemagne, 194. De Lausanne, *ibid.* Blancs, 57, 70. Bleus, 142. Bruns solides, 186. Jaune, 82. Noirs, 188. Rouges, 108, 114. Verts, 41, 159. Violets, 172. D'ampelite, 191. De molibdène, *ibid.* De sanguine, 112.

Cristal factice, 106.

Cuivre, (voyez chaux de) feuille de cuivre dont quelques Artistes se servent pour peindre dessus, 322.

D.

Dessin, qu'il est la base de la Peinture, 117, 263. Qu'il ne faut pas borner toutes ses études à celle du dessin, 268.

Disposition, voyez ordonnance.

Draperies, 267, 276, 277.

E.

Ebauche, manière d'ébaucher une figure, 231.

Écaille de mer, sorte de pierre à broyer, 18.

École. Qu'il faut profiter des études qu'on y fait, mais en oublier les opinions, 192. De Bologne, Romaine, de Venise, 286.

Eau régale, 93, 126.

Éloquence. De quelle manière l'Eloquence, la Poësie & la Peinture considèrent un gouvernement bien constitué, 243. Eloquence du Peintre, 255.

Email, 125.

Encre de la Chine, 168, 170. A écrire, 171. De simpathie, 106, 150.

Episodes, 255, 259.

Esprit de nitre, voyez acide nitreux. De sel, voyez acide marin. De vin, 89, 193.

Ethiops martial, 87, 109. Mercuriel, 36, *in not.*

Eurypide. Ses Tragédies désarmèrent la vengeance des Syracusains, 244.

Exagération, 264, 270.

Expression, 269, & suiv.

F.

Fable. Quels sujets de la Fable il faut choisir, 237.

Fauve, couleur jaune obscure, 203, 208, 209.

Famille de Darius, 252, 269.

Flamans; leur procédé pour purifier les couleurs, 192.

Fleurs, 332. Argentines de régule d'antimoine peuvent être substituées au blanc de plomb, 65. Manière de les tirer du régule, *ibid.* De zinc, substance métallique très-blanche qui peut remplacer le blanc de plomb, 66.

Foye de soufre, c'est la pierre de touche des couleurs minérales, 52. *In not.*

Framboises, 168.

Fumeterre, 96.

Fustel, 97.

G.

Garance, (racine de), 133, 134.

DES MATIERES. 365

Gaude, 94.

Gomme arabique, peut rendre plus fermes les crayons trop friables, 114.

Gomme-gutte, espèce de gomme-résine de couleur jaune, 168.

Grâce, moyen d'en procurer aux airs de tête, principalement dans le portrait, 233.

Graine d'Avignon, fruit d'une espèce de petit noirprun, 97.

Graines de Garance, 168.

Gris de cendre, 204. De lin, 202. De perle, 213.

Groseilles, 168.

Grecs & Romains, ils sont tout l'Univers aux yeux de la plûpart des Artistes, 192.

Gravure, 287.

Groupe, 239.

Gypse ou pierre à plâtre, 61.

H.

*H*ETRE, 181.

Histoire, (genre de l'), il offre des su-

jets neufs à la Peinture & qu'on néglige, 238.

Huile grasse ou siccative, ses défauts, 71. De Copahu, 72. De noix, *ibid.* Peinture à l'huile, ses besoins, 13.

Hyéble, (ses bayes) 168.

J.

Jasmin, 181.

Jaune, (diverses nuances de), 79. De Naples, ce que c'est & la manière dont il se fabrique, 100. Bon dans l'émail & non dans la Peinture, *ibid.* Royal, 91. De zinc, 105.

Imitation. Attrait qu'elle a eu elle-même, 332.

Jonc marin, 97.

Iris, 168.

Idées poétiques, 255 & suiv. 269.

L.

Lait virginal, 74.

La Lande, (M.) son voyage en Italie, 311.

DES MATIERES.

Lapis lazuli, voyez *Outremer*.

Laque, ce que c'est, 39. Jaune, 94. Rouge 130. Recettes pour en faire, 131. Méthode pour en composer de solide, 133, 135. Verte minérale, 164. Végétale, 166. Violette, 173.

Lavande, 181.

Lavis, (couleurs pour le) 168, & suiv.

Lilas, 181, couleur de lilas, 217.

Litharge, chaux de plomb, 52.

Loriot, (M.) son procédé pour fixer le pastel, 310.

M.

M*adonne*, (belle) 267.

Magistère de bismuth, 73.

Marines, (genre des) à quelles réflexions elles peuvent donner lieu, 242.

Marron, (couleur de) 209.

Marronier d'Inde, 181.

Mascapenna, racine de Virginie, 92.

Massicot, 52, 106.

Mausolées, 264, 265, 267.

Mélampyre ou bled de vache, 181.

Mélanges des couleurs pour en composer diverses teintes, 196 & suiv.

Métamorphoses. Sujets qu'il faut choisir ou qu'il faut rejetter, 237.

Méthode des fabricants de crayons, 89.

Millet noir ou sorgho, 181.

Mine de plomb, voyez *Molybdéne*.

Minium, chaux de plomb, 43, 52.

Molybdéne, 191.

Molette, 21.

Modèles d'expression, 269 & suiv.

Morale, qu'elle peut entrer dans les sujets de la fable & les embellir, 237.

Mozaïque, 287.

Mûrier noir, 181. Ses fruits, 168.

N.

NEIGE ou fleurs de régule d'antimoine, vaut mieux que la céruse & blanc de plomb, 65.

Noirprun, ses bayes donnent le vert de vessie, 166.

Nez, qu'il faut, dans le portrait, rendre cette partie du visage avec le plus grand soin, 232.

Noir d'ivoire & autres, 45. Manière d'en composer des crayons, 188.

Noyer, (écorce du) 181.

O.

Ochre brune ou de rue, 34. Manière de la purifier 83. D'en composer une factice, 86, 87, 111. Jaune, 33. Comment on peut la purifier, 82. Deviennent rouges au feu, 103.

Œillet d'Inde, 97.

Omphale, sujet d'une belle allégorie, 237.

Or en coquille, 169.

Orangée, (couleur), 206.

Ordonnance, 252, & suiv.

Orpiment, orpin ou arsenic rouge, 90.

Ortie; (grande), 181.

Outremer, couleur tirée d'une pierre appellée lapis lazuli, 152.

Q v

P.

PAPIER blanc, comment il faut le préparer pour peindre dessus au pastel, 319. Bleu, ses avantages & ses défauts, 317.

Papier de tenture ou de tapisserie, ou préparé en détrempe, 324.

Pastel, (peinture au), ce que c'est, 1, 2, 9, 17. Ses inconvéniens, 3. Méchanisme des crayons en pastel, généralement ignoré, 8. Substances dont on compose ordinairement les crayons en pastel, 29. Nature de ces substances, 31, & suiv. Où l'on peut les trouver, 30. Manière dont il faut composer les crayons en pastel, voyez crayons. De la manière de fixer le pastel, 301 & suiv. Substances les plus propres à produire cet effet sans altérer les couleurs, 300. Méchanisme de cette opération, 301, & suiv. Comment on peut éviter que les couleurs ne changent quand on le fixe, 303. Souscription proposée par un Italien pour la composition des crayons, & pour fixer le pastel, 312.

Patrie. Que le Peintre doit puiser dans l'histoire de sa nation des sujets qui puissent l'intéresser à ses ouvrages, 192, 238.

Paysage. De quelle variété d'accessoires il est susceptible, 240. L'idille & l'Eglogue s'y placent d'elles-mêmes, exemple, *ibid.* Un paysage solitaire intéresse peu, *ibid.* Qu'il doit être vraiement agreste, *ibid.*

Perspective, 262.

Peinture, (charmes de la), 332. A l'huile, ses inconvéniens 2, & 304. Usage chez tous les peuples de se peindre la peau, 140.

Peuplier, 94.

Phitolaca, espèce de morelle de Virginie, 168.

Pierre, à broyer, ou porphire, 18, 19. De fiel, 168. A plâtre, voyez Gypse.

Pompholix, 66.

Pont-neuf, (statue du) 234.

Porphire, ou pierre à broyer, 18.

Portrait, 233 & suiv.

Poiée ou cendre d'étain, 64.

Q vj

Poudre de marbre, son usage dans la préparation du canevas qui doit recevoir la Peinture en pastel, 323.

Pourpre, 107. *In not.* 125, 128.

Précipité jaune, 101.

Préparation des substances pour l'usage de la Peinture, peut servir de délassement, 194. Nécessité de les préparer soi-même dans le pastel & dans la peinture à l'huile, 89.

Protogène, ses tableaux sauvèrent Rhodes, 244.

R.

R<small>EALGAR</small> ou risigal, ou orpin rouge, c'est la même chose, 90.

Reine des prés, 181.

Ronce, ses bayes, 168.

Rose, (couleur de) 199.

Rouge pour la toilette, en tasse ou végétal, 136, 137. De vinaigre, 138.

S.

S<small>AFRAN</small> de mars, 86, 109, 179.

Safre, chaux de cobalt, voyez ce mot.

Sang-dragon, 115.

Sanguine, manière d'en composer de très-bons crayons pour le dessin, 112.

San-Severo, (Prince de) son procédé pour fixer le pastel, 311.

Sarrasin, (blé), 181.

Sarrête, *Serratula*, 97.

Sel de Saturne, plomb dissous par un acide & cristallisé, 52.

Soufre, foye de soufre, 52. Couleur de, 197.

Salicaire, 181.

Sourire, qu'il n'est pas ridicule dans les portraits de femme, quoiqu'en disent les Artistes Anglois, 233. *In not.*

Stil de grain, ce que c'est, 35. Manière de le purifier & d'en composer des crayons, 38. D'Angleterre, 91. Brun, *ibid* & 181. Jaune, 88, 94. Qu'il faut s'abstenir des stils de grain bruns dont on ne connoît pas la composition, 183.

Sujets atroces, les adoucir, 266. Joli sujet, 250.

Bureau, 168.

Sumac de Virginie, 97.

T.

Tableaux; on peut peindre en pastel des tableaux de la plus grande étendue & l'y fixer, 304. Manière de les nettoyer, 330. Celle de nettoyer les tableaux à l'huile, *ibid*.

Taffetas, (canevas de) pour peindre en pastel, ses bons effets & ses inconvéniens, 321. Chassis de taffetas pour fixer le pastel, 295........

Tatauba, arbre du Brésil, 92.

Teintes, demi-teintes, leur usage, 228 & suiv.

Teinture, 124.

Terre de Cologne, 43. Manière d'en composer des crayons, 177.

Terre d'Italie, 34 & 83. Terre jaune de Cornillon, 99. D'ombre, 42. Manière de la traiter pour le pastel, 176. Qualités de la terre de Cologne & de la terre d'ombre, 178. Terre de Sienne ou de Venise à rejetter, 85.

DES MATIERES.

Terre de Véronne ou terre verte, voyez chaux de cuivre.

Tête, qu'il faut dans les portraits de femme la deſſiner un peu renverſée en arrière, & le menton en avant, mais ſans gêne, 233. Soin qu'il faut y donner, 267.

Tormentille, 168, 181.

Tſai, plante de la Cochinchine, qui fournit une couleur verte, 92.

Turbith minéral, chaux de mercure de couleur jaune, 101 & ſuiv.

V.

Variété dans les airs de tête, 267.

Velin, moyens de le préparer pour le paſtel, 319.

Vénus Médicis, 267.

Vernis, ſon uſage, 328 & 330. Sa compoſition, 329.

Verre, dont on couvre le paſtel, manière de le placer, 326. Moyen d'y ſuppléer, 327.

Vert. Comment ſe compoſent les

crayons de pastel pour le vert, 41 &
159.

Vert de pomme, 201, de vessie, 166.

Vertus de bronze, 267.

Violet, comment se composent les crayons violets, 172. Laque violette, 173.

Victoires, (statue de la place des) les flatteurs mettent des esclaves aux pieds des Rois, les Rois ne foulent aux pieds que les flatteurs, 234.

Vitriol de mars ou de fer. C'est du fer dissous par l'acide vitriolique, 110.

Unité d'action, de temps & de lieu, 252.

Utile. Le pinceau de l'Artiste doit rassembler l'utile avec l'agréable. C'est le moyen qu'il lui devienne utile à lui-même, 237, 244.

Fin de la Table des Matieres.

APPROBATION.

J'AI lu par ordre de Monseigneur le Garde-des-Sceaux, un Manuscrit, intitulé : *Traité de la Peinture en Pastel... avec l'indication de plusieurs substances propres à la Peinture, &c.* J'y ai vu, avec satisfaction, que l'Auteur parle de l'Art en homme très-éclairé, & qu'il est solide & profond lorsqu'il traite des couleurs. Par ses instructions en ce genre, il supplée à ce qui manquoit aux Peintres sur la solidité & la connoissance des couleurs qu'ils employent. Ainsi je pense qu'on ne peut trop favorablement accueillir un ouvrage intéressant sous plusieurs rapports & essentiellement utile à tous ceux qui s'occupent de l'Art de peindre. Fait à Paris, le 29 août 1788.

ROBIN.

PERMISSION DU SCEAU.

LOUIS, PAR LA GRACE DE DIEU, ROI DE FRANCE ET DE NAVARRE, A nos amés & féaux Conseillers, les Gens tenants nos Cours de Parlement, Maîtres des Requêtes ordinaires de notre Hôtel, Grand-Conseil, Prévôt

de Paris, Baillifs, Sénéchaux, leurs Lieutenans-Civils & autres nos Justiciers qu'il appartiendra : SALUT. Notre amé le Sieur *Defer de Maisonneuve*, Libraire, Nous a fait exposer qu'il desireroit faire imprimer & donner au Public *le Traité de la Peinture en Pastel*, &c. s'il nous plaisoit lui accorder nos Lettres de Permission pour ce nécessaires. A CES CAUSES, voulant favorablement traiter l'Exposant, nous lui avons permis & permettons par ces Présentes, de faire imprimer ledit Ouvrage autant de fois que bon lui semblera, & de le faire vendre & débiter par tout notre Royaume, pendant le temps de cinq années consécutives, à compter du jour de la date des Présentes. FAISONS défenses à tous Imprimeurs, Libraires & autres personnes, de quelque qualité & condition qu'elles soient, d'en introduire d'impression étrangère dans aucun lieu de notre obéissance; A LA CHARGE que ces Présentes seront enregistrées tout au long sur le Registre de la Communauté des Imprimeurs & Libraires de Paris, dans trois mois de la date d'icelles; que l'impression dudit Ouvrage sera faite dans notre Royaume & non ailleurs, en beau papier & beaux caractères; que l'Impétrant se conformera en tout aux Réglemens de la Librairie, & notamment à celui du 10 Avril 1725., & à l'Arrêt de notre Conseil du 30 août 1777, à peine de déchéance de la présente Permission; qu'avant de l'exposer en vente, le manuscrit qui aura servi de copie à l'impression dudit ouvrage, sera remis dans le même état où l'Approbation aura été donnée ès mains de notre très-cher & féal Chevalier Garde-des-Sceaux de France, le Sieur BARENTIN, qu'il en sera ensuite remis deux exemplaires dans notre Bibliothèque publique, un dans celle de notre Château du Louvre, un dans celle de notre très-cher & féal Chevalier Chancelier de France, le Sieur DE MAUPEOU, & un dans celle dudit Sieur

BARENTIN, le tout à peine de nullité des Préfentes; DU CONTENU defquelles vous MANDONS & enjoignons de faire jouir ledit Expofant & fes ayants caufe pleinement & paifiblement, fans fouffrir qu'il leur foit fait aucun trouble ou empêchement. VOULONS qu'à la Copie des Préfentes, qui fera imprimée tout au long au commencement ou à la fin dudit Ouvrage, foi foit ajoutée comme à l'original. COMMANDONS au premier notre Huiffier ou Sergent fur ce requis, de faire pour l'exécution d'icelles, tous Actes requis & néceffaires, fans demander autre permiffion, & nonobftant clameur de Haro, Charte Normande & Lettres à ce contraires. Car tel eft notre plaifir. DONNÉ à Paris le vingt-neuvième jour du mois d'Octobre, l'an de grace mil fept cent quatre-vingt-huit, & de notre règne le quinzième.

Par le Roi, en fon Confeil. LE BEGUE.

Regiftré fur le Regiftre XXIV de la Chambre Royale & Syndicale des Libraires & Imprimeurs de Paris, No. 1783, fol. 70, conformément aux difpofitions énoncées dans la préfente Permiffion, & à la charge de remettre à ladite Chambre les neuf Exemplaires prefcrits par l'Arrêt du Confeil du 16 Avril 1785. A Paris, le 18 Novembre 1788.

CAILLEAU, *Adjoint.*

De l'Imprimerie de CAILLEAU, rue Galande, No. 64.

Contraste insuffisant

NF Z 43-120-14

www.ingramcontent.com/pod-product-compliance
Lightning Source LLC
Chambersburg PA
CBHW071612220526
45469CB00002B/318